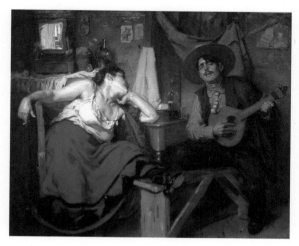

조제 말로아, 〈오 파두 *O Fado*〉(1910)

포르투갈의 노래
# 파두

**초판 1쇄** 2019년 12월 20일

**글 · 사진** 황윤기

**발행인** 전재국
**대표** 정의선
**편집책임** 김주현 | **편집** 성스레
**디자인** 빅웨이브 | **지도 일러스트** 신유진
**마케팅** 사공성, 강승덕, 황재아 | **제작** 이기성
**발행처** 북커스
**출판등록** 2018년 5월 16일 제406-2018-000054호
**주소** 경기도 파주시 문발로 171 (문발동, 북씨티)
**전화 영업** 031-955-6980 **편집** 02-394-5982
**팩스 영업** 031-955-6988 **편집** 02-394-4587

**값** 19,000원
**ISBN** 979-11-90118-08-8-03600

포르투갈의 노래

# 파두

글 · 사진 황윤기

BOOKERS

## 일러두기

※ 이 책에 등장하는 대부분의 외래어는 '외래어 표기법'을 따르고 있으나, 오랜 관행이 독자의 편의에 부합하는 경우에는 같은 표음의 다른 외래어와 혼동될 우려가 있어 이를 허용하였다.

※ 앨범, 뮤지컬 및 영화 등의 극작품에는 기호 《 》를 사용했다. 앨범 수록곡, 뮤지컬 넘버, 영화 사운드트랙 등 작품명과 구별하고 싶은 경우나 TV 프로그램, 미술 작품 등에는 〈 〉를 사용했다. 『 』는 서적, 잡지, 신문, 문학 작품명 등을 나타낸다.

※ 원어는 병기하였으며, 영화, 뮤지컬, 서적 등 작품명의 경우에는 이탤릭체를 사용하였으며 앨범명, 앨범 수록곡의 경우에는 원어를 먼저 기입하였다.

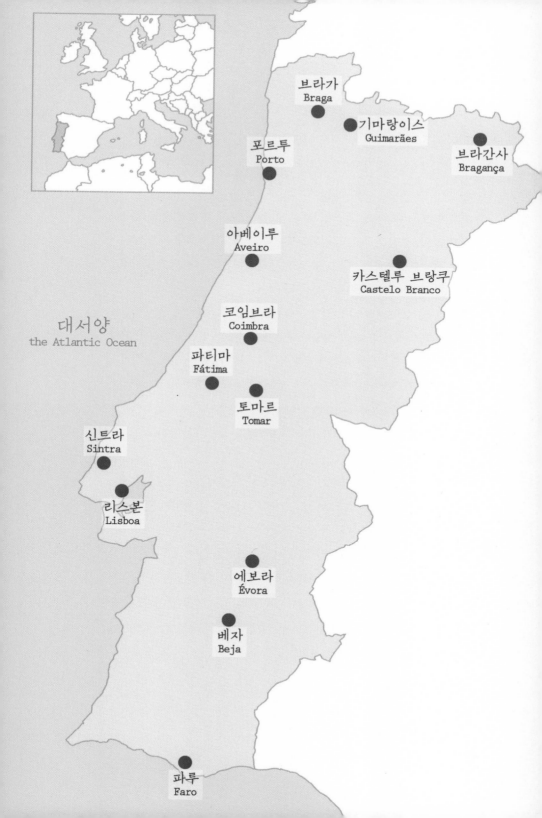

대서양
the Atlantic Ocean

브라가
Braga

기마랑이스
Guimarães

브라간사
Bragança

포르투
Porto

아베이루
Aveiro

카스텔루 브랑쿠
Castelo Branco

코임브라
Coimbra

파티마
Fátima

토마르
Tomar

신트라
Sintra

리스본
Lisboa

에보라
Évora

베자
Beja

파루
Faro

# 작가의 말

세계의 많은 여행자들이 두 번 세 번 다녀와서도 다시 한 번 가고 싶은 나라로 포르투갈을 꼽습니다. 화려하진 않지만 세월의 묵은 때가 내려 앉은 중세의 건축물들, 강과 바다와 낡은 집들이 어우러진 예쁜 풍경들이 고향 같은 그리움으로 각인되는 곳입니다.

포르투갈은 많은 이야기를 가진 나라입니다. 로마와 아랍을 비롯한 여러 문화가 거쳐 간 뒤 그 영향이 다양한 모습으로 남아 있습니다. 포르투갈 이야기의 가장 특별한 부분을 들자면, 지금은 유럽의 변방으로 뒤처져 있지만 한때 세계 곳곳에 영토를 소유했던 영광의 역사를 썼던 나라였다는 것입니다. 그리고 그 역사의 소용돌이 속에서 만들어진 그들의 독특한 문화와 정서가 가장 뚜렷하게 반영된 유산이 바로 파두Fado입니다.

파두의 여왕으로 불리며 20세기 대중예술의 세계적인 거장으로 평가받는 아말리아 호드리게스Amalia Rodrigues의 놀라운 활약과, 이후에 등장한 많은 파두가수들의 국제적인 활동으로 파두는 이미 세계를 매료시킨 포르투갈의 대표적인 노래로 자리 잡고 있습니다.

이 책에 담은 파두에 대한 이야기는 학술적인 내용이 아닙니다. 자료 수집과 연구에 의한 산물이 아니며, 파두를 음악적으로 분석한 글은 더더욱 아닙니다. 포르투갈이라는 나라와 그 나라의 대표적인 문화인

파두를 오랫동안 사랑해온 여행자이자 애호가의 입장에서 갖게 된 경험과 생각을 담아 전하는 글입니다.

파두의 형식이나 음악적 내용보다는 그 이면의 이야기들과 정서적인 부분을 어떻게 소개할 것인가에 대해 많은 고민의 시간을 보냈습니다. 그리고 포르투갈의 풍경을 다시 만나고, 가수와 연주자를 비롯해 파두와 깊은 인연을 맺고 있는 사람들과 많은 이야기를 나눈 결과물입니다.

또한 파두가 지닌 이야기를 살펴보는 과정을 통해 다른 나라의 음악 문화를 만날 때 어떤 시선과 이해를 가져야 할 것인가에 대한 하나의 접근 방법을 제시하고 싶었습니다. 세상에 존재하는 모든 음악이 마찬가지겠지만 각 나라의 전통을 담고 있는 음악들은 정서적 이해가 대단히 중요합니다. 어느 나라의 음악이든 그 안에 담긴 정서를 폭넓게 이해하려면 그 나라의 역사와 문화에 대한 이해가 반드시 필요합니다. 그래서 포르투갈과 파두의 역사에 대한 이야기가 다른 내용보다 다소 길게 담겨 있습니다. 그러나 파두의 생성과 발전에 연관이 있는 부분들만 간략하게 정리한 것이어서 포르투갈의 소상한 역사를 파악하기엔 턱없이 부족한 내용임을 미리 말씀드립니다.

노랫말을 번역한 곡들은 파두 명곡으로 알려진 곡들 외에도 파두의

정서를 이해하는 데 도움을 줄 수 있는 곡, 그리고 현대적인 매력을 지닌 최근에 발표된 것들까지 포함하고 있습니다. 그 노랫말들은 이 책 속에 소개된 다른 어떤 내용보다 파두를 이해하는 데 큰 도움을 드릴 수 있으리라 믿습니다. 나아가 포르투갈 사람들의 정서와 사고방식을 엿볼 수 있는 중요한 단서가 될 것입니다. 태생적으로 통속적인 정서를 지니고 있으나, 파두의 많은 노랫말들이 시詩이기 때문에 전문 번역가의 도움을 얻어 음악에 담긴 시정詩情을 조금이나마 더 음미할 수 있도록 나름의 노력을 기울였습니다.

소개한 대부분의 곡들은 인터넷 검색을 통해 들어 볼 수 있으며, 책 속에서 노래 한 곡을 만날 때마다 노랫말과 함께 감상해 보시길 권합니다. 오래된 노래들은 파두의 전형적인 스타일을 지니고 있어 취향에 따라 다소 낯설고 어렵게 느껴질 수도 있습니다만, 현대화된 곡들 중엔 장르적 특성이나 음악적 기호를 뛰어넘어 누구나 감동을 느낄 수 있는 보편적인 아름다움을 지닌 곡들도 많습니다.

책 속에 담은 내용들이 아직은 우리에게 낯선 나라인 포르투갈의 음악 파두를 조금이나마 쉽게 즐길 수 있는 도우미 역할을 할 수 있기를 기대합니다. 더불어 파두가 포르투갈을 여행하고자 하는 분들에게 새로운 여행의 테마가 될 수 있기를 기대합니다.

책을 쓰는 동안 뜨거운 여름을 함께 견뎌 준 사랑하는 가족과, 노랫말 번역에 도움주신 장지영님, 함께 고민하고 애써주신 북커스의 식구들에게 감사의 마음을 전합니다.

파두 박물관의 사라 페레이라Sara Pereira 관장님, 아말리아 호드리게스 생가 박물관에서 귀한 이야기를 들려 주신 마리아 에스트렐라 카르바스Maria Estrela Carvas 여사님, 수년 전 한국에서의 짧은 인연을 기억하고 오랜 시간 파두에 관한 이야기를 전해 준 파디스타 친구들 페드루 모우티뉴Pedro Motinho와 크리스티아나 아구아스Cristiana Águas, 파두하우스 Royal Fado의 사장님과 지배인님, 파두하우스 코라상 다 세Coração da Sé의 식구들 외 여러 파두하우스의 음악가들, 코임브라 파두 센터Fado ao Centro의 친절한 직원분들, 그리고 모우라리아의 심장으로 들어가는 길을 이방인을 위한 배려와 함께 친절하게 알려 주신 리스본의 이름 모를 노신사분께도 감사의 말씀을 전합니다.

2019년
**황윤기**

# CONTENTS

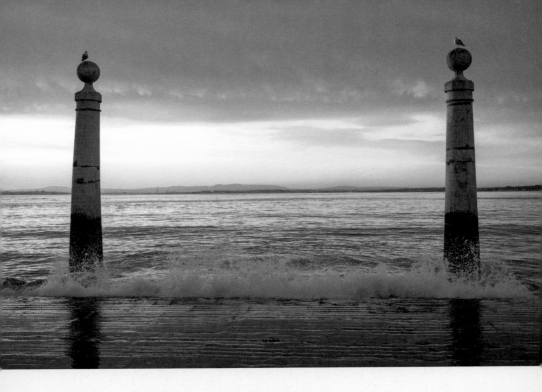

항구의 노래는 늘 바다를 향해 있다.
사람들의 가슴에 새겨진 상처와
선원들이 짊어진 향수가 만나고,
뱃길을 따라 들어 온 노래는 항구의 밤을 떠돌다
바다를 향한 그리움의 노래가 되어 항구에 살게 된다.

대서양으로 향하는 테주강의 끝에 위치한 항구도시 리스본.
파두는
리스본이 겪어 온 시간과
리스본 사람들이 품은 절절한 그리움을 노래한다.

# 리스본의 노래,
# 파두

그리스 신화의 영웅 오디세이가 세웠다는 전설이 전해지는 포르투갈의 항구 도시 리스본. 대서양으로의 합류를 눈앞에 둔 테주Tejo강이 수백 년 전의 영화榮華를 반추하며 흐르고 있는 곳이다. 이 도시의 오래된 사연들을 담고 있는 언덕 지구 알파마Alfama의 좁은 골목길 사이로 내린 밤은 바다처럼 깊고 검푸르다. 밤늦도록 바다와 다름없는 강을 내려다보는 불빛들 속엔 이 항구에서만 들을 수 있는 노래가 끝없이 흐른다. '파두하우스'로 불리는 레스토랑들. 변변한 무대조차 마련되어 있지 않은 이곳에선 파디스타Fadista라고 불리는 엄숙한 표정의 가수들이 청승맞은 기타의 음색을 따라 이베리아 반도 끝자락에 드리운 운명을 절절한 감성으로 노래한다.

바다를 숙명처럼 받아들이며 살아온 리스본 사람들의 그늘진 삶과 진한 그리움을 담은 이 노래들은 시간이 깊어갈수록 더욱 큰 울림으로 도시의 밤을 떠돈다. 운명의 굴레와도 같은 바다와 영욕榮辱의 역사로 인해 쌓인 포르투갈 사람들 특유의 한의 정서를 대변해 온 노래 파두Fado는 오늘도 리스본의 깊은 밤을 밝히고 있다.

┃ 밤의 태주강

# 항구의 노래

바다를 바라보고 있는 땅은 어디나 고달픈 역사를 지니고 있다. 거칠고 변화무쌍한 바다는 삶의 풍요를 가져다주기도 하지만 사람들의 운명을 옭아매거나 아픔을 주기도 한다. 특히 바다로 나간 사람들의 부재로 인한 남은 사람들의 고통과 그리움은 섬이나 항구도시의 정서에 큰 영향을 주어 왔다. 뿐만 아니라 바다는 새로운 세계에 대한 동경의 대상이었다. 더불어 그 건너에 있는 또 다른 땅에 대한 욕망을 품게 했다. 때문에 바다는 인류의 역사 속에서 치러진 수많은 전쟁의 길목이기도 했다.

인류의 역사가 먼 바닷길을 열어 가기 시작한 이후의 역사는 더욱 험난했다. 바닷길의 중요한 길목에 있는 섬이나 대륙의 관문이 되는 항구는 시대를 막론하고 정복의 대상이 되곤 했다. 지중해 지역이 대표적인 예다. 유럽, 아프리카, 아시아까지 세 개의 대륙으로 둘러싸인 지중해는 인류 역사상 최대의 전장이었다. 그 안에서 가장 큰 섬으로 손꼽히는 시칠리아나 코르시카의 역사만 살펴봐도 고대로부터 큰 굴곡을 겪어 왔음을 알 수 있다. 항구를 끼고 있는 지중해의 대표적인 도시들인 아테네, 나폴리, 마르세이유 등의 역사도 마찬가지다. 이 도시들 역시 시대에 따라 주체가 바뀌는 동서양 강국들의 격전지였다.

한편 바닷길을 통한 정복의 역사는 지중해뿐만 아니라 많은 항구도시들을 문화의 용광로로 만들었다. 정복자가 바뀔 때마다 대면해야만 했던 새로운 문화와, 뱃길을 통해 전파된 다양한 문화까지 뒤섞여 독특한 개성을 만들어 낸 곳이 많다. 인류가 남겨 온 문화 중 정서적 표현이 가장 짙게 드러나는 대표적인 형태인 춤과 노래도 그 역사 속에서 발전해 왔다. 노랫말과 선율, 그리고 몸짓 속에 담긴 정서적 표현은 한 시대의 유행과 이어지는 또 다른 시대의 유행을 습득하며 '전통'이라는 문화

의 커다란 줄기를 만들어 내기도 하는데, 항구도시의 경우 다른 지역으로부터 전해 온 유행과 전통까지 녹아들게 마련이다. 그렇게 만들어진 복합적인 문화는 그 항구도시뿐만 아니라 그 나라 사람들의 정서와 가치관을 뿌리 깊이 흔드는 지대한 영향을 미치기도 했다.

여러 시대와 세대를 거치며 쌓아 온 전통과 개성으로 이미 세계의 많은 음악 애호가들을 매료시킨 항구의 노래들이 있다. 음악 애호가들 사이에서 '그리스의 블루스Blues'로 불리는 렘베티카Rembetika. 헬레니즘 문명 이후 발전시켜 왔던 음악전통이 동방으로부터 전해 온 음악전통과 만나 아테네의 피레우스 항구에서 꽃을 피운 음악이다. 역사적 대립의 골이 깊은 터키와의 전쟁에 패하면서 소아시아 지역으로부터 본국으로 강제 송환된 사람들이 피레우스를 중심으로 하층 문화를 형성했고, 렘베티카는 그 거리의 선술집에서 서민들의 노래를 통해 발전하며 진한 감성을 담아냈다.

아르헨티나의 탱고Tango 역시 항구도시인 부에노스아이레스에서 탄생한 춤과 음악이다. 그러나 온전한 아르헨티나의 것, 또는 부에노스아이레스의 것으로 만들어진 예술이 아니다. 그 춤과 음악 속에 아프리카의 리듬과 남미 민속음악의 전통, 그리고 유럽 무곡의 요소까지 뒤엉켜 있다. 복합적인 문화배경을 지닌 대표적인 항구의 산물이다. 탱고를 처음 시작했던 사람들의 이야기도 흥미롭다. 19세기 말 이탈리아를 비롯한 유럽의 극빈층 이민자들이 생계형 이민을 떠나 부에노스아이레스로 모여들었다. 대부분 항구의 노동자로 일하며 고된 하루하루를 보냈던 그들의 향수와 고독에 찌든 삶의 아픔을 격정적인 감정에 담아 표현한 것이 탱고의 시작이었다. 더불어 탱고의 음악적 중심인 악기 반도네온Bandoneon도 독일에서 만들어져 선원들에 의해 부에노스아이레스로 전해진 것이었다.

## 리스본의 노래

이베리아 반도의 서쪽에 길게 자리한 포르투갈은 대서양을 바라보고 있는 나라다. 스페인 내륙 깊은 지역에서 발원한 테주강이 1천킬로미터를 흘러 대서양으로 진입하기 바로 전 삼각강 형태를 이루는 곳에 리스본이 자리 잡고 있다. 포르투갈어로는 리스보아Lisboa라는 이름으로 불린다. '매혹적인 항구'라는 의미이다. 포르투갈 지도를 보면 리스본 주변 지역은 이베리아 반도의 가장 서쪽으로 돌출되어 있는 곳이다. 서울의 한가운데를 동서로 가로질러 서해 바다로 향하는 한강처럼 리스본에는 테주강이 도시를 나누며 흘러 곧바로 대서양과 만난다. 리스본의 테주강은 만조 시에 바닷물이 역류할 뿐만 아니라 폭이 넓고 수심이 깊어 큰 배들이 드나들 수 있기 때문에 바다 같은 존재나 다름없다. 리스본을 강변도시가 아닌 항구도시로 부르는 이유이다. 무엇보다 리스본은 오랜 세월 동안 대서양으로 향하는 포르투갈 최전방 항구의 역할을 충실히 수행해 온 도시이다.

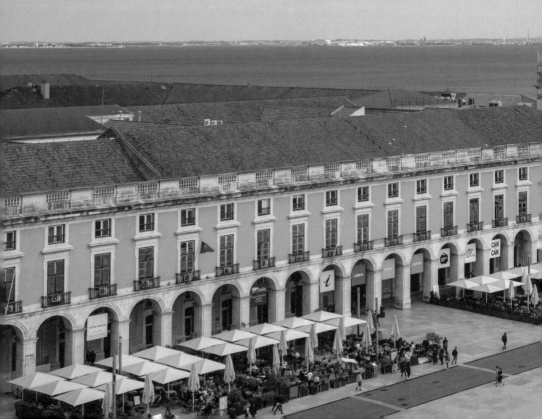

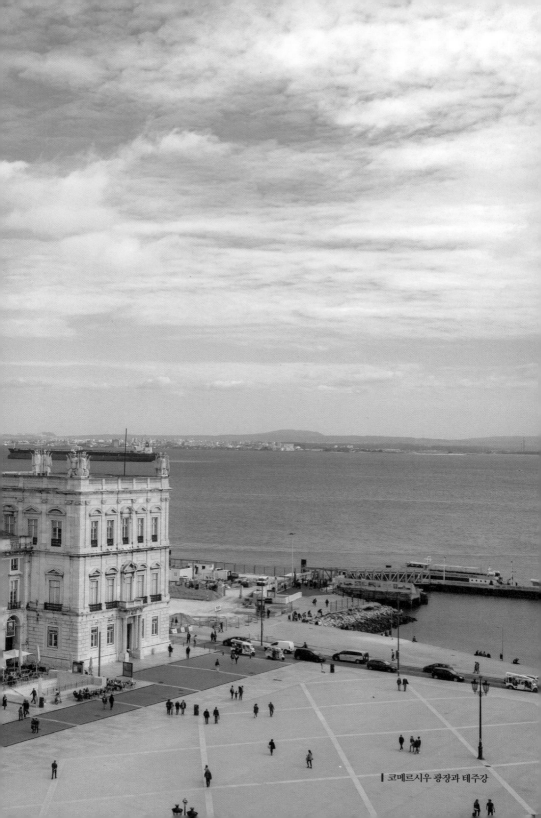

코메르시우 광장과 테주강

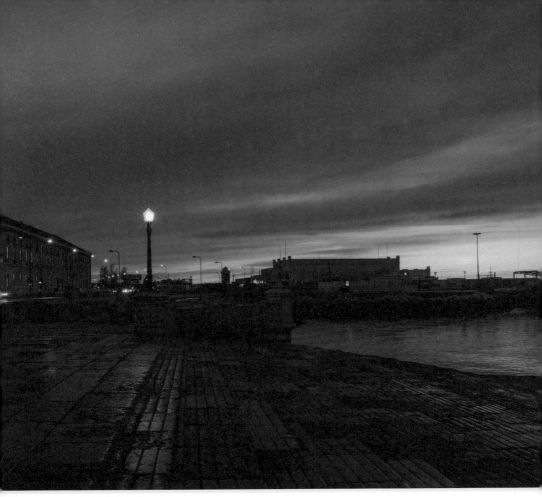

▌리스본의 여명

서쪽으로 남부 유럽 대륙이 끝나는 이곳에서 리스본 사람들은 바다를 바라보며 바다에 기대어 삶을 영위해 왔고, 바다를 피할 수 없는 운명으로 여겨 왔다. 또한 해양 강국 시절 새로운 세계로의 진출로였던 대서양은 동경의 대상이었다. 아메리카 대륙으로, 아프리카 대륙으로, 아시아로 항해를 나서 뱃길을 개척하며 여러 식민지를 거느리기도 했다.

그러나 바다를 향한 동경은 바다로 떠난 사람들에겐 향수를 불러일으켰고, 남아 있는 사람들에겐 떠난 사람들에 대한 그리움을 낳았다. 바다와 사람 사이에 생겨난 그 수많은 이야기들은 파두라는 이름의 노래로 태어났다. 파두의 기원을 가리키는 기록들 속에는 외부 음악의 영향이 크게 작용했음을 증명하는 자료들이 존재하지만, 파두는 리스본이라는 도시가 걸어 온 역사 속에서 리스본 사람들이 겪어 온 오랜 시간의 침전물들이 쌓여 만들어진 노래임이 분명하다. 그 노래 속에 인생의 기쁨과 슬픔으로 녹아든 리스본 사람들의 이야기는 깊은 굴곡을 지닌 이 항구 도시의 지나온 세월을 선명하게 보여주고 있다.

# 리스본 사람의 파두 ‖ Fado Lisboeta

목에 무언가 차올라 목소리가 갈라져
슬픔이 크게 느껴지지 않아도
노래하는 사람의 불행을 바라지 마시오.
기타로 고백할 때
노래하는 사람은 언제나
고통의 회색빛 시간에서 벗어나
불행의 기나긴 길에서
그렇게도 무겁던 십자가를 느끼지 못한다네.

한밤에 낮은 목소리로 오열하는
고통스러운 사람을 통해서만 파두를 이해한다네.
그 울음은 길 위의 눈처럼
차갑고 슬픈 어조로 가슴에 다가오네.
사랑으로 울어본 사람들의 불안을 노래하며
그리움에 눈물짓네.
그것이 운명이고 자연스러운 것이라 말하지만
그것이 바로 리스본 사람이며, 파두라네.

어두운 거리에서 들려오는
기타의 떨림과 노래하는 목소리
불빛들이 꺼져가며 아침을 알리네.
조용히 창을 닫으면
골목에선 벌써 정겨운 이야기가 들려오네.
상쾌하고 조용한 아침이 다가왔지만
나의 영혼은 어두운 밤이라네.

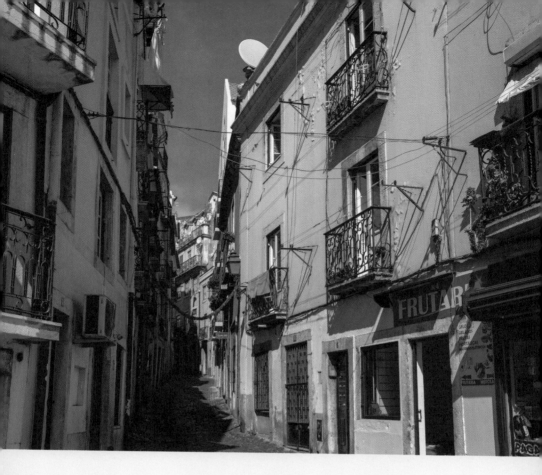

**작사** 아마데우 두 발르Amadeu do Vale │ **작곡** 카를로스 디아스Carlos Dias
파두가 리스본 사람들의 운명임을 노래한 곡이다. 아말리아 호드리게스Amalia Rodrigues가
노래했던 명곡으로, 현재 리스본에서 활발한 활동을 펼치고 있는 마리아 안나 보본느Maria
Ana Bobone나 쿠카 호제타Cuca Roseta의 현대적인 감성이 담긴 노래들과 비교하며 들어 볼
만하다.

리스본의 낡고 오래된
아름다움을 간직한 동네
모우라리아의 골목엔
위대한 파두의 어머니
마리아 세베라의 전설 같은 이야기와
가난하지만 정겨운 사람들의 이야기가
파두라는 이름의 노래로 전해온다.

모우라리아에서 태어난 파두는
부랑배의 노래,
고귀한 보헤미안의 노래,
항구의 모든 것을 노래하는 노래.

# 모우라리아에서
# 마리아 세베라를 만나다

고대와 중세의 유산을 지닌 모든 도시가 수백 수
천 년의 세월을 기록하고 있지만 포르투갈의 오
래된 도시들이 주는 낡은 향기는 각별하다. 리스
본의 구시가지는 낡아서 아름다운 곳이다. 서민
들의 삶을 지탱해 온 오르막길과 그 사이의 좁은
골목길마다 오랜 세월의 때가 묻어 있다.

　바닷길을 개척하고 포르투갈보다 수십 배가
넘는 넓은 땅을 식민지로 거느렸던 가톨릭 왕국
의 명성은 리스본뿐만 아니라 여러 도시에서 확
인할 수 있다. 그 영광의 역사가 기록되어 있는
다양한 기념물들을 비롯해 마을 곳곳에 서 있는
성당 외벽의 돌 위에, 사각형의 타일에 푸른색
물감으로 수많은 이야기를 담아 놓은 아줄레주
Azulejo 속에, 또 해풍에 닳아 갈라져 가는 가난한
서민들의 집 벽 위에도 켜켜이 쌓인 시간의 흔적
들이 남아 있다. 그래서 포르투갈을 사랑하는 여
행자들은 '포르투갈 여행은 시간 여행'이라는 말
을 자주 한다.

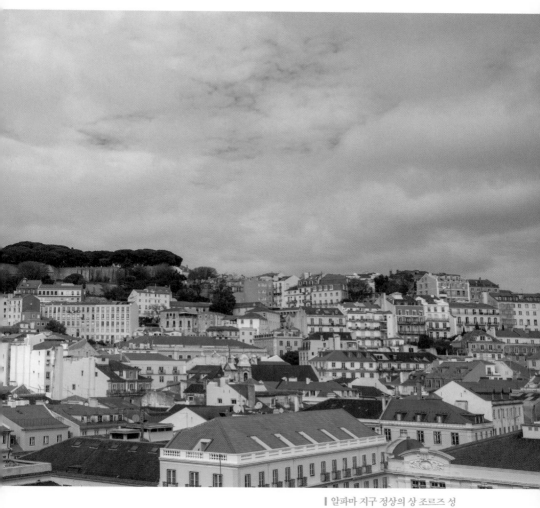

┃ 알파마 지구 정상의 상 조르즈 성

마르팀 모니즈 광장

모우라리아

피게이라 광장          상 조르즈 성

바이후 알투          산타 주스타
                  엘리베이터          알파마          파두 박물관

카몽이스 광장                        리스본 대성당

코르메시우 광장

테주강

# 파두 여행의
# 시작점,
# 모우라리아

리스본은 '일곱 개 언덕의 도시'로 알려져 있다. 그중 가장 인기 있는 언덕 지역은 알파마Alfama와 바이후 알투Bairro Alto다. 두 언덕 사이로 평지이자 번화가인 바이샤Baixa 지구가 있어 리스본을 찾아온 대부분의 여행자들이 이 세 지역의 근방에 머물며 리스본의 낡은 아름다움을 찾아 나선다. 특히 알파마와 바이후 알투에는 많은 파두하우스들이 모여 있어 늦은 시간까지 파두의 밤이 이어진다. 하지만 파두의 진면모에 대한 열망을 가슴 속 깊이 새기고 리스본을 찾아간 여행자라면 알파마, 바이후 알투와 함께 꼭 가 봐야 할 곳이 또 있다. 바로 모우라리아Mouraria로 불리는 지역이다.

알파마 언덕의 가장 높은 곳에는 리스본의 랜드마크 중 하나인, 상 조르즈 성Castelo de São Jorge이 자리하고 있다. 테주강을 포함한 리스본의 매력적인 풍광을 멀리까지 감상할 수 있는 이곳은 로마를 비롯한

고대왕국들과 무어인들이 점령하기도 했고, 포르투갈 왕국의 왕궁이 들어서기도 했던 유서 깊은 성이다. 이 성에서 남쪽으로 테주강을 바라보는 방향의 아래 쪽 지역이 바로 파두의 수많은 이야기를 품고 있는 알파마 지역이다. 그리고 모우라리아는 상 조르즈 성에서 알파마의 반대편인 북서쪽으로 내려가는 방향에 있는 지역이다.

모우라리아는 포르투갈이 무어인의 지배에서 벗어난 후 리스본에 남은 무어인들이 모여 살았던 곳이다. 리스본에서 가장 오래된 동네로 알려진 곳으로 예전엔 홍등가로 유명했다. 지금은 이곳에서 오랜 세월 동안 살아 온 사람들과 중국인들을 비롯한 많은 이민자들이 살고 있다. 현재 모우라리아는 포르투갈 특유의 낡은 향기가 진동하는 멋을 지니고 있지만 매우 가난한 지역이다. 좁은 골목의 오래된 집들은 금방이라도 쓰러질 듯 낡은 모습을 하고 있다. 출입문 한 개를 겨우 붙이고 있을 정도의 좁은 건물도 있고, 작은 건물에 여러 개의 문을 달고 공유 공간과 개인 공간을 나누어 여러 집이 함께 살고 있는 곳도 있다. 그러나 리스본을 찾는 적지 않은 여행자들이 꽤 깊은 애정을 보이는 지역이기도 하다. 리스본의 대표적인 관광명소로 등극하진 못했지만, 이곳을 다녀간 여행자들은 낡은 분위기와 오래된 이야기들이 전하는 정겨운 느낌을 깊이 간직하고 있을 것이다.

또한 모우라리아는 가난과 더불어 파두가 생겨난 이래 파두와 관련된 가장 많은 이야기를 지니고 있는 동네이기도 하다. 파두가 리스본의 노래로 자리를 잡아 가던 시절에 대단히 중요한 역할을 했던 지역이며, 그 역사가 많은 이야기로 전해오는 곳이다. 따라서 파두를 메인 테마로 리스본을 찾는 여행이라면 그 시작 지점은 모우라리아가 되어야 할 것이다.

# 모우라리아의 밤 ‖ É Noite na Mouraria

어둑어둑한 골목길에서
자그마한 기타가 오래된 파두를 읊조리네.
이것이 모우라리아의 밤이라네.

테주강 위의 배가 기적을 울리네.
거리엔 건달이 지나가고
골목마다 입맞춤이 있다네.
이것이 모우라리아의 밤이라네.

모든 것이 파두
모든 것이 인생
모든 것이 피할 수 없는 사랑
모든 것이 고통이며, 감정이며, 기쁨이라네.

모든 것이 파두
모든 것이 행운
모든 것이 삶과 죽음의 조각들
이것이 모우라리아의 밤이라네.

---

**작사** 조제 마리아 호드리게스José Maria Rodrigues | **작곡** 안토니우 메스트르António Mestre
파두의 탄생, 발전의 역사와 깊은 인연을 맺고 있는 동네, 모우라리아를 노래한 곡이다. 더불어 포르투갈 사람들에게 파두가 어떤 의미인지를 노랫말로 담고 있다. 아말리아 호드리게스의 녹음이 가장 잘 알려져 있다. 그 다음 세대의 가수인 미지아Misia, 또 그 다음 세대인 카치아 게헤이루Katia Guerreiro가 들려주는 현대적인 분위기의 녹음을 비교해서 감상할 만하다.

# 파두 요람비

리스본의 명물인 28번 트램의 종점이 있는 마르팀 모니즈 광장Praça Martim Moniz에서 쇼핑몰 뒤쪽 골목으로 들어가 걷다 보면, 모우라리아의 시작을 알리는 골목 입구가 나온다. 이곳엔 모우라리아가 파두의 요람임을 천명한 비석이 자리하고 있다. 파두의 전통적인 반주악기인 포르투갈 기타Guitarra Portuguesa가 함께 조각되어 있는 이 비석에는 "Mouraria Beço do Fado", 즉 "파두의 요람 모우라리아"라는 제목의 비명碑銘이 새겨져 있다. 지난 2006년, 당시 리스본의 시장이자 대학 교수인 안토니우 카르모나 호드리게스Antonio Carmona Rodrigues가 이곳이 파두가 태어난 곳임을 공표하며 세운 것이다.

사실 파두가 콕 집어 모우라리아에서 시작되었다는 확실한 기록이나 증거는 남아 있지 않다. 알려진 바와 같이 전해오는 많은 이야기와 추측들은 알파마를 유력한 파두의 발생지로 가리키고 있다. 그럼에도

모우라리아를 파두의 요람으로 보는 가장 큰 이유는 파두와 관련된 이 지역의 전설적인 이야기와 전설적인 인물들이 유독 많기 때문일 것이다. 그리고 그 전설들은 지금도 모우라리아의 일부가 되어 많은 시선을 끌고 있다. 또한 리스본 사람들은 알파마와 모우라리아를 각각 다른 지역으로 구분해서 부르고 있지만, 앞서 살펴본 것처럼 두 지역은 상 조르즈 성을 중심으로 방향만 다를 뿐 같은 언덕에 위치해 있다.

파두의 기원과 역사에 관한 내용을 정리한 부분에서 소개하겠지만, 리스본의 서민들과 뱃사람들의 정서는 파두에서 가장 큰 비중을 차지하고 있다. 따라서 알파마에 속한 지역이나 다름없는, 리스본에서 가장 낡고 가난한 동네 모우라리아 역시 파두의 탄생과 깊은 연관을 가지고 있음은 분명하다. 꽤 오래된 리스본 파두의 명곡 〈Biografia do Fado파두의 전기傳記〉는 다음과 같은 노랫말로 시작한다.

> 파두에 대해 물어오면 나는 말하지.
> 그건 모우라리아에 있는 보헤미안이며, 방랑자라고.
> 아마도 그레이하운드보다 야윈 모습일거라고.
> 그리고 고귀한 모습으로 걷는 귀족일거라고 말하지.
>
> 그 아버지는 바스쿠 다 가마의 돛배까지 탔던
> 버림받은 사람이지.
> 알파마의 낡은 골목에서 온
> 뱃사람보다 더한 더러운 부랑자라네.

모우라리아 골목 입구에 세워진 파두 요람비

┃ 모우라리아의 골목 풍경

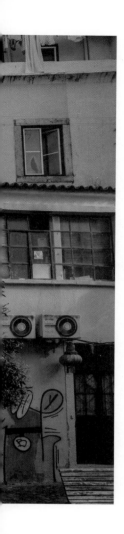

　내용을 살펴보면, 고귀한 귀족의 모습을 한 모우라리아의 보헤미안 같은 존재가 바로 파두라고 노래한다. 그리고 대항해 시대의 선원으로까지 파두의 정서적 역사를 거슬러 올라간다. 곡의 후반부에는 "그는 평범한 사람이 아니지. 늘 허망한 것을 붙잡고 있지"라는 노랫말로 파두가 지닌 정서적 단면까지 보여 준다. 이 곡은 모우라리아 출신의 전설적인 가수 페르난두 마우리시우Fernando Mauricio의 레코딩과, 포르투갈 기타 연주자이자 독특한 멜랑콜리를 지닌 목소리의 가수로도 활동했던 카를로스 라모스Carlos Ramos의 레코딩을 추천한다.

　이 노래뿐만 아니라 리스본 파두의 오래된 명곡들 중에는 파두의 본질적인 면모가 모우라리아에 존재하고 있음을 표현한 곡이 많다. 실제로 파두 역사의 중요한 부분을 장식했던 전설적인 가수들이 모우라리아에서 한 시대를 풍미했고, 그 역사의 증거들은 지금도 모우라리아 곳곳에 남아 있다. 무엇보다 모우라리아를 파두의 요람으로 명명할 수 있었던 가장 큰 이유는 첫 번째 파두가수로 불리는 신화적인 인물인 마리아 세베라Maria Severa가 노래했던 곳이 바로 여기이기 때문일 것이다.

# 이 모든 것이 파두라네    Tudo isto é fado

언젠가 그대가 내게 물었지.
파두가 무엇인지 아느냐고.
나는 모른다고 말했고 그대는 깜짝 놀랐지.
그걸 모르면서 무엇을 노래하느냐고.
그때 나는 파두가 무엇인지 모른다고
그대에게 거짓말을 했지만
이제는 말해 주려 하네.

파두는 패배한 영혼,
타락한 밤,
기구한 그림자.
모우라리아에는
부랑배의 노래,
흐느끼는 기타,
시기 어린 사랑,
빛과 잔재,
고통과 죄악,
이 모든 것이 존재하지.
이 모든 것은 슬픔.
이 모든 것이 파두라네.

만약 그대가 나의 남자가 되고 싶다면,
그리고 항상 나를 그대 곁에 두고 싶다면,
사랑만 말하지 말고 파두에 대해서도 말해줘요.

파두는 나의 숙명과도 같은 형벌,
그저 잃어버리기 위해 태어난 것
내가 말하는 것, 말할 수 없는 것까지
모든 것이 파두라네.

**작사** 조제 마리아 호드리게스José Maria Rodrigues
**작곡** 페르난두 카르발류Fernando Carvalho
파두에 내재된 숙명론적 사고방식과 파두에서 드러나는 어두운 정서를 고스란히 보여주는
리스본 파두의 명곡이다. 뛰어난 가창력과 음악적 깊이를 보여주는 아말리아 호드리게스의
진한 호소력을 맛볼 수 있는 곡으로 노랫말과 함께 음미해 볼 만한 곡이다. 스튜디오 녹음 버
전과 라이브 버전 모두 뛰어나다.

# 파두의 어머니,
# 마리아 세베라

마리아 세베라Maria Severa! 파두 역사의 가장 거대한 신화로 남은 인물이다. 〈Barco Negro검은 돛배〉를 노래하며 파두를 세계에 알렸던 아말리아 호드리게스Amalia Rodrigues와 함께 '파두의 심장'이라 해도 과언이아닐 불멸의 이름이다. 파두의 역사를 이야기할 때 늘 거론되는 가수이며, 수많은 파두 명곡의 노랫말 속에 존경과 애정 어린 헌사를 받으며등장한다. 또한 파두의 요람으로 불리는 모우라리아를 상징하는 대표적인 아이콘으로 회자되고 있다.

사실 마리아 세베라에 대한 이야기는 태어나고 죽은 시기에 대한 기록 외에는 많은 부분이 사람들의 입에서 입으로 전해진 것들이다. 그러나 회자되어 온 그녀의 신화 같은 이야기는 공식적인 기록의 부재를 무색하게 할 만큼 파두 역사 속에서 크고 또렷한 존재감을 지니고 있다. 마리아 세베라의 인생이 그저 어두운 뒷골목의 홍등가에서 부풀려진

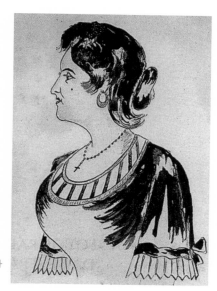

| 마리아 세베라 오노프리아나
(1820. 6. 26~1846. 11. 30)

허구가 아닌 이유는 그녀가 만났던 시인, 작가, 귀족 등 동시대 엘리트 계층의 회고글과 이야기들이 함께 존재하기 때문이다. 더불어 모우라리아에도 그 신화를 충분히 뒷받침할 만한 마리아 세베라의 생애 흔적들이 남아 있다.

마리아 세베라 오노프리아나Maria Severa Onofriana는 1820년 리스본의 마드라고아Madragoa에서 태어났다. 마드라고아는 바이후 알투 서쪽에 있는 지역이다. 원래 다른 도시 출신이었던 그녀의 부모는 가난했고, 아버지는 집시의 혈통을 가진 사람이었다. 중세에 인도 북부 지역에서 길을 떠나 페르시아와 터키를 거쳐 유럽 곳곳으로 스며들었던 집시들은 음악에 천부적인 재능을 지닌 사람들로 알려져 있다. 사람들은 마리아 세베라의 다소 어두운 갈색 피부와 이국적인 외모는 아버지로부터 물려받은 것이라고 입을 모은다. 세간에 전해오는 마리아 세베라의

뛰어난 음악적 면모 역시 아버지가 전한 집시의 재능이 분명하다.

가족은 모우라리아로 이사해 선술집을 운영했다. 어머니 역시 범상치 않은 인물로, 선술집을 직접 운영하면서 '수염 난 여인Barbuda'이라는 별명으로 불리던 모우라리아의 유명한 매춘부였다. 그런 환경 속에서 마리아 세베라도 이른 나이에 매춘부의 길을 걸었다. 하지만 어머니와 달리 마리아 세베라는 선술집에서 파두를 노래하는 가수로도 인기가 있었던, 우아하고 품위 있는 분위기의 여인이었다고 전해진다.

마리아 세베라의 신화에는 세 가지의 중요한 에피소드가 있다. 물론 첫 번째는 그녀의 노래다. 19세기 초반의 리스본은 포르투갈 선원들뿐만 아니라 다른 나라의 선원들도 출입이 잦은 도시였다. 뱃사람들은 가난한 서민들의 동네인 알파마의 술집으로 몰려들었고, 항구에서 그리 멀리 떨어지지 않은 모우라리아도 그들의 발길이 끊이지 않던 곳이었다.

당시 리스본 파두에 관한 기록을 보면 1830~1840년대는 아직 춤과 노래가 함께하던 시절이었다. 빈민가의 골목이나 선술집, 드물게는 귀족과 상류층의 살롱 문화 속에서도 행해지고 있었다. 또한 이 시기는 파두가 춤을 위한 리듬이 강조되는 음악에서 정서적 표현을 진하게 담은 '노래 중심의 음악'으로 변해가는 과도기로 추정할 수 있다.

마리아 세베라는 리스본 하층민의 삶을 깊은 슬픔을 담아 노래하는 가수였고, 기술적으로도 매우 뛰어났던 것으로 전해진다. 또한 늘 포르투갈 기타를 반주로 노래했다고 한다. '첫 번째 파두가수', '파두의 어머니'와 같은 찬사는 마리아 세베라가 현재까지 이어져 온 리스본 파두의 전통을 바로 이 시기에 확립했기 때문일 가능성이 높다. 즉, 짙은 정서적 표현과 노래가 중심이 되는 예술로서의 파두에 대한 새로운 전형을 만들었기 때문일 것이다. 마리아 세베라의 이러한 음악적 업적은 오늘

날 모우라리아가 파두의 요람으로 인정받는 사실과 가장 긴밀한 맥락을 지니고 있다.

두 번째 신화적인 에피소드는 신분을 뛰어넘은 사랑이다. 집시의 피를 이어받은 마리아 세베라는 매춘부였지만, 외모에서부터 노래 실력까지 당시로서는 누구도 따를 수 없는 남다른 매력의 소유자였다. 개인적인 친분이 있었던 시인 불량 파투Bulhão Pato는 마리아 세베라를 이렇게 표현했다. "그 가난한 여인은 모우라리아가 다시는 가질 수 없는 흥미로운 파두가수이다. 틀림없이, 그녀는 평범한 여인이 아니다." 또한 시인 루이스 아우구스투 팔메이림Luís Augusto Palmeirim은 "눈동자 속에 불꽃을 지닌, 결코 잊을 수 없는 가냘픈 여인"이라며 마리아 세베라의 인상을 남겼다.

그녀의 인기는 모우라리아에 그치지 않고 바이후 알투를 비롯한 인근의 다른 동네까지 퍼졌다. 예술가들과 귀족들이 그녀를 보기 위해 모우라리아를 찾아갔고, 귀족들의 연회장에 초대받아 노래하기도 했다. 이때 마리아 세베라는 그 귀족들 중 한 명인 아르만두 드 비미오주Armando de Vimioso와 운명적으로 만났다. 백작 신분인 비미오주는 투우사로도 유명한 인물이었다. 모우라리아의 선술집으로 찾아온 그를 위해 마리아 세베라가 노래를 선물한 후 두 사람은 열정적인 사랑에 빠졌다. 이들의 사랑은 모우라리아는 물론 당시 리스본 귀족층에서도 화제가 되었던 대형 스캔들이었다. 비미오주 백작은 마리아 세베라의 노래를 여러 귀족들에게 소개하며 당시 귀족 사회에 파두가 확산하는 데 큰 역할을 하기도 했다. 하지만 이 사랑은 결국 신분의 벽을 극복하지 못하고 깨지고 말았다. 비미오주 백작의 어머니는 아들이 돈 많은 집안과 결혼하기를 원했고, 당시 경제적으로 흔들렸던 집안 사정 때문에 비미오주 백작도 마리아 세베라를 떠날 수밖에 없었다고 전해진다.

포르투갈 사람들에게 마리아 세베라를 더욱 선명하게 각인시킨 또다른 신화적 에피소드는 너무 이른 그녀의 죽음이었다. 1846년 11월 30일, 항구 도시의 가장 가난한 동네 홍등가 거리에서 마리아 세베라는 스물여섯의 나이에 세상을 떠났다. 폐결핵이 직접적인 원인이었다. 떠도는 소문에 의하면, 죽음 앞에서 그녀는 "살아보지도 못하고 죽는구나!Morreu, sem nunca ter vivido"라는 마지막 말로 자신의 불행하고 짧은 인생을 한탄했다고 한다. 많은 사람들의 시선을 한 몸에 받으며 노래를 통해 가난한 삶에 찌든 항구 사람들의 가슴을 울렸지만, 가난한 거리의 여인일 수밖에 없었던 자신의 처지와 짧은 생이 스스로도 안타까웠던 것이다.

여러 파두 명곡의 노랫말을 썼던 조제 갈랴르두José Galhardo는 마리아 세베라를 주인공으로 한 노래 〈Maria Severa마리아 세베라〉에서 그녀의 죽음을 이렇게 묘사하기도 했다.

> 그녀의 눈이
> 인생을 바라보는 것을 멈추고 영원히 떠났네.
> 체념한 채.
>
> 그녀에게 고통을 주던
> 인생으로부터 떠나갔네.

짧은 생을 마감하며 파두 역사의 빛나는 별로 남았지만, 죽음에 대한 안타까움보다 삶에서 겪은 고통이 더 컸음을 파두의 어법으로 표현했으리라.

마리아 세베라의 노래와 사랑, 그리고 죽음이 만든 신화는 파두가 리

스본 사람들의 영혼 깊이 각인되는 결과로 이어졌을 것이다. 항구의 선술집을 떠도는 노래였지만, 그 안에 자신들의 이야기가 당시의 다른 어떤 예술적 행위보다 진한 농도로 담겨 있음을 확인했을 것이다.

또한 마리아 세베라 덕분에 파두는 빈민층뿐만 아니라 중산층과 귀족사회에도 새로운 문화적 여파를 던졌다. 리스본에 처음 등장한 파두는 식민지 브라질에서 건너온 이국적인 춤과 노래였다. 특히 귀족들에게 파두는 상류층 살롱 문화 속의 여흥거리에 지나지 않았다. 하지만 마리아 세베라의 존재로 인해 파두는 노래와 노랫말이 중심이 되는 정서적 표현이 담긴 문화로 인식되기 시작했다. 파두가 리스본의 노래로 역사를 써나가게 될 중요한 전기가 마련된 것이다.

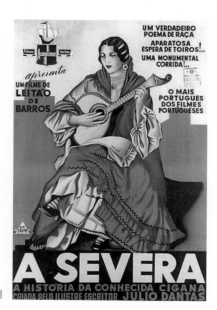

| 영화 《세베라》(1931) 포스터

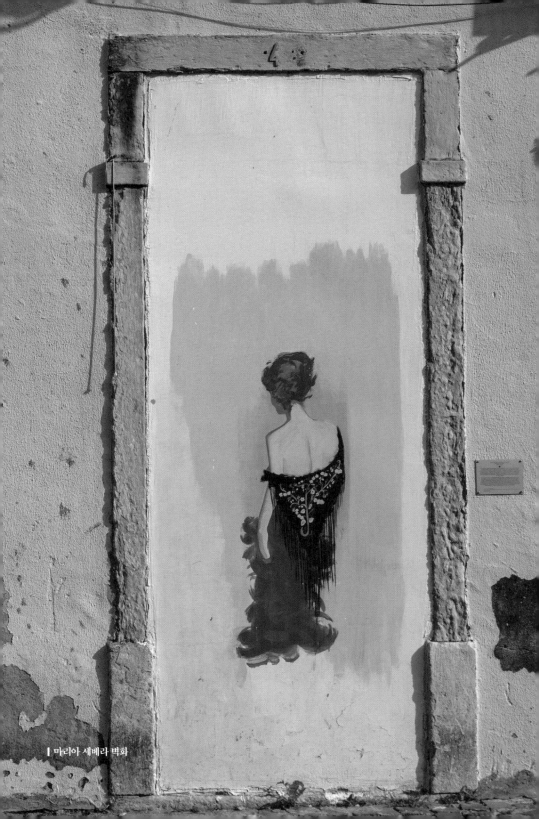

마리아 세베라 벽화

마리아 세베라의 그 짧은 생은 끝나고 난 뒤에도 파두의 신화로, 모우라리아의 신화로 오늘날까지 조명을 받고 있다. 모우라리아에서 최고의 파두하우스로 사랑받는 마리아 다 모우라리아Maria da Mouraria와 모우라리아 골목의 명소 중 하나인 세베라 광장Largo da Severa은 그녀의 이름을 딴 대표적인 곳들로 그녀가 세상을 떠난 뒤 만들어졌다. 그리고 파두의 명곡으로 남은 여러 곡의 노랫말 속에서도 그녀는 때론 주인공으로, 때론 모우라리아를 상징하며 최우선적 아이콘이 되었다.

20세기 초반 포르투갈 문학계에서 시, 희곡, 소설 등 다양한 장르를 섭렵했던 작가 줄리우 단타스Júlio Dantas는 1901년 마리아 세베라의 일생을 담은 소설 『세베라A Severa』를 발표했고, 이는 곧바로 연극무대에 오르며 리스본 관객의 찬사를 받았다. 이 작품을 토대로 1931년에 레이탕 드 바로스Leitão de Barros 감독은 포르투갈 최초의 유성영화를 만들었다.

이처럼 마리아 세베라는 리스본 사람들의 기억과 이야기를 통해서뿐만 아니라 시대의 변화에 따라 다양한 장르로 그 신화를 이어왔다. 뮤지컬 무대에서는 21세기에도 그녀의 노래와 인생이 표현되고 있다.

파두의 어둡고 무거운 분위기 때문이기도 하겠지만, 많은 여성 파두가수들은 검은 옷을 입거나 검은 숄을 걸치고 무대에 등장한다. 이는 마리아 세베라가 항상 검은 숄을 걸치고 노래한 것으로 전해지기 때문이다. 또한 파두를 리스본의 노래로 자리할 수 있게 해준 '파두의 어머니'에 대한 헌정이자 그 불행한 삶에 대한 애도의 의미를 담은 것이다.

# 마리아 세베라 | Maria Severa

기쁨과 태양이 찾아오지 않는
모우라리아의 좁은 골목에서
마리아 세베라는 죽었다네.

그녀가 누구인지 아는가?
어쩌면 아무도 모를지도.

뜨겁게 느껴지는 그 목소리.
오늘, 세상에 작별을 전한
그 슬픈 목소리는 떠났지만,
우리 안에 그리고 하늘 저 너머 신과 가까운 곳에
영원히 살아 있네.

멀리 달의 푸른빛이 더욱 빛나는 그곳에
십자가 아래에서 기도하는 그녀를 보네.

기타가 떨리는 소리로 노래하고
하늘을 향해 파디스타는 흐느끼네,
그녀가 세상을 떠났기 때문에.
좁은 골목에 밤이 내려앉았네.

그녀의 눈이
인생을 바라보는 것을 멈추고 영원히 떠났네.
체념한 채

그녀에게 고통을 주던
인생으로부터 떠나갔네.

다른 어떤 애정에도 비교할 수 없는
맹목적인 사랑을 주었던 아이를 두고 떠나가네.
그 아이는 슬픈 파두라 불렸네.
그 버림받은 아이는 어떻게 될까.

가장 위대하고 훌륭한
어머니의 사랑을 잃어버렸네.

---

**작사** 조제 갈라르두José Galhardo  |  **작곡** 하울 페랑Raúl Ferrão

마리아 세베라가 등장하는 파두 명곡들 가운데 가장 의미 있는 노랫말을 지닌 곡이다. 파두를 그녀가 사랑했던 아이에 비유하며 죽음을 애도하는 부분이 특히 인상적이다. 많은 가수들이 노래해 왔지만, 다소 굵고 깊은 음색을 지닌 가수가 노래할 때 큰 감동을 전한다. 1960년대에 등장해 활발한 활동을 펼쳤던 레니타 젠티우Lenita Gentil의 녹음을 강력 추천한다. 레니타 젠티우는 국제 경연무대에 포르투갈을 대표해 여러 차례 출전했고, 유럽은 물론 남미와 아시아 무대에서도 찬사를 받았던 가수다. 2019년 현재 바이후 알투의 유명한 파두하우스인 우 파이아O Faia의 피날레 무대를 장식하는 파디스타로 활동 중이다.

---

▌모우라리아 풍경

# 모우라리아의
# 명가수들

마리아 세베라의 존재와 함께 모우라리아를 파두의 요람이라 할 만한 커다란 이유가 또 있다.

파두 요람비가 서 있는 좁은 골목으로 들어서면 마리아 세베라의 뒤를 이어 파두의 역사를 만들어 나간 전설적인 파두가수들이 줄지어 등장한다. 특수기법으로 벽 위에 사진으로 새긴 것이다. 페르난두 마우리시우Fernando Mauricio를 시작으로 아르젠티나 산토스Argentina Santos, 에스메랄다 아모에두Esmeralda Amoedo, 아말리아 호드리게스Amália Rodrigues, 페르난다 마리아Fernanda Maria, 프란시스쿠 마르티뉴Francisco Martinho로 마리아 세베라와 더불어 모우라리아를 파두의 요람이라 부르기에 손색없는 활동을 펼쳤던 인물들이다. 이들은 모두 모우라리아 출신이거나, 한때 이곳에 거주했거나, 혹은 모우라리아에서 중요한 시기를 보냈던 파두 음악가들이다.

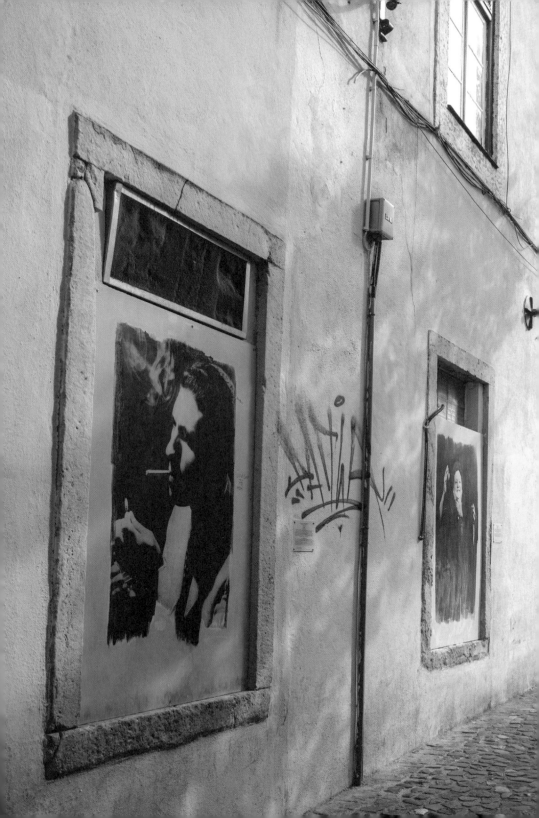

모우라리아 골목의 전설적인 파디스타들

첫 번째 사진의 주인공은 '파두의 왕'으로 불렸던 페르난두 마우리시우다. '파두의 여왕'이라는 칭호를 받았던 아말리아 호드리게스와 함께 20세기 최고의 '남자 파두가수'로 손꼽히는 인물이다. 1933년 모우라리아의 심장으로 불리는 카펠랑 거리Rua do Capelão에서 태어난 그는 여덟 살 때부터 파두가수들이 드나들던 술집에서 노래했다. 열세 살이 되던 해에 본격적인 파두가수의 길을 걷기 시작했고 1950년대엔 카페 루소 Cafe Luso, 아데가 마샤두Adega Machado, 우 파이아O Faia 등의 파두하우스에서 노래했다. 지금도 바이후 알투의 고급 파두하우스로 인기가 높은 곳들이다. 이후 음반과 공연, TV 파두 프로그램 출연 등 리스본 파두의 중심에서 '파두의 왕Rei do Fado'으로 불리며 맹활약을 펼치다 2003년 심장마비로 세상을 떠났다.

페르난두 마우리시우는 매우 단단하고 힘 있는 목소리를 지닌 가수였다. 특히 고음역에서의 밀도 높은 음색은 동시대 남자 가수 누구도 따라갈 수 없는 독보적인 것이었다. 리스본의 올드 파두애호가 대부분이 아말리아 호드리게스와 비슷한 시기에 활동했던 최고의 남자 파두가수로 그를 첫손에 꼽는 이유일 것이다. 현재 리스본 파두계에서 가장 많은 관심을 받고 있는 가수 히카르두 히베이루Ricardo Ribeiro는 그의 노래에 대해 이렇게 말했다.

*"처음 들었던 페르난두 마우리시우의 노래는 대단히 강렬했다.*
*그의 노래는 역사의 한 부분으로 느껴졌다."*

페르난두 마우리시우는 '파두의 왕'이자 '모우라리아의 왕'으로도 사람들의 기억 속에 남아 있다. 그는 노래 한 곡 한 곡에 커다란 열정을 쏟았던 반면 일생 동안 사람들로부터 받았던 관심이나 명예에는 연연

하지 않았다. 또한 자신이 모우라리아 출신이라는 것에 대해 커다란 자부심을 가지고 살았는데, 특히 어린 시절 동네에서 함께 뛰어 놀던 친구들과 만나는 것을 좋아했고, 가난했지만 행복했던 그 시절을 준 모우라리아에 늘 감사한 마음을 가지고 있었다. 마리아 세베라 이후 모우라리아를 대표하는 가장 위대한 가수임에 틀림없는 인물이다.

사진 속의 저 골목을 따라 모우라리아의 더 깊은 곳으로 들어가다 보면 페르난두 마우리시우의 동상과 기념비가 있다. 2014년 당시 리스본 시장이 그의 업적을 기리며 세운 것으로, 리스본과 모우라리아 사람들이 '파두의 왕'에게 바치는 존경과 헌정의 기념물이다. 그리고 동상에서 멀지 않은 곳에 있는 그가 살았던 집에는 또 한 번 그의 사진이 벽에 새겨져 있다.

페르난두 마우리시우가 살았던 집

검은 드레스를 입고 포즈를 취하고 있는, 길목 두 번째 사진 속의 파디스타는 이색적인 경력으로 최고의 위치에 오른 아르젠티나 산토스다. 그녀 역시 모우라리아 태생으로 파헤이리냐 드 알파마Parreirinha de Alfama라는 파두하우스에서 처음 노래를 시작했다. 다른 파두가수들과는 달리 20대 중반의 다소 늦은 나이였는데 거기엔 특별한 이유가 있었다. 초창기 파헤이리냐 드 알파마는 파두가수가 출연하는 레스토랑이 아니었고 아르젠티나 산토스가 그곳에 간 것은 노래하기 위해서가 아니라 주방에서 요리를 하기 위해서였다. 그러던 어느 날 주방에서 나온 그녀가 홀에서 파두를 노래하면서 새로운 파두 스타의 탄생을 알렸다. 그 이후 레스토랑은 전형적인 파두하우스로 변모했다. 이후 아말리아 호드리게스를 비롯한 굵직한 파디스타들의 노래가 이어졌던 파헤이리냐 드 알파마는 지금도 많은 사람들이 찾는 알파마의 인기 파두하우스 중 하나로 유명하다.

아르젠티나 산토스는 파두가수로서의 시작뿐만 아니라 활동 전반기의 경력도 남달랐다. 30대 중반까지 파헤이리냐 드 알파마에서 노래하는 것 외에 음반 녹음이나 다른 무대 활동을 거의 하지 않았다. 그 이유는 첫 번째, 두 번째 남편 모두 그녀가 대중들 앞에서 노래하는 것을 원치 않았기 때문이었다. 하지만 그들로부터 자유로워진 뒤엔 대단히 활발한 활동을 펼치며 유럽과 남미의 수많은 무대에서 리스본 파두의 전통을 매혹적으로 해석하여 들려 주었다.

세 번째 사진 속의 주인공 에스메랄다 아모에두 역시 모우라리아에서 태어나 화려한 경력을 이어 온 인물이다. 라디오를 통해 파두를 배우며 가수를 꿈꾸던 어린 꼬마에게 동네 사람들이 파두가수들이 착용하는 숄을 선물해 줄 정도로 재능을 보였다고 한다. 십 대 중반부터 파두만을 위한 인생을 살아오며, 강한 카리스마와 깊이 있는 목소리로 리

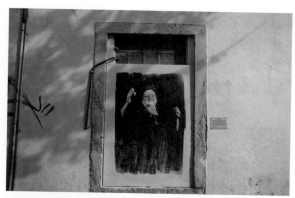

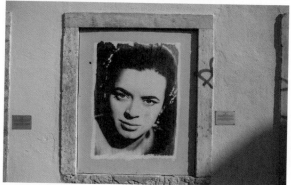

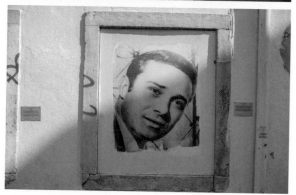

▎(위에서 부터) 아르젠티나 산토스 / 페르난다 마리아 / 프란시스쿠 마르티뉴

스본의 정서를 구성지게 노래했던 위대한 가수였다.

포르투갈 기타를 연주하는 아말리아 호드리게스의 모습을 담은 네 번째 사진을 지나 만나는 파디스타는 페르난다 마리아다. 역시 모우라리아 태생으로 파두가수였던 아버지로부터 노래하는 법과 파두에 대한 열정을 배워 파두를 평생의 운명으로 받아들였던 인물이다. 비교적 낭랑하고 맑은 음색을 지녔지만, 그녀의 노래 속에 표현된 파두의 어두운 정서는 대단히 깊고 진했다. 시인들이 노랫말을 쓴 곡들을 포함한 풍부한 레퍼토리로 리스본 파두의 한 시대를 풍미한 인상적인 가수였다.

이 골목의 마지막은 프란시스쿠 마르티뉴가 장식하고 있다. 밝고 부드러운 음색과 뛰어난 가창력을 겸비한 가수로 '파두의 왕' 페르난두 마우리시우와 깊은 우정을 나눈 것으로 잘 알려진 인물이다. 모우라리아를 대표하는 남자 파두가수인 두 사람은 함께한 노래를 담은 음반을 발표하기도 했다.

# 아, 모우라리아 | Ai, Mouraria

아, 모우라리아.
처마 밑의 나이팅게일 새와
분홍빛 드레스,
전통적인 거래가 있는 곳.
아, 모우라리아.
행인들의 행렬과
향수에 젖은 목소리의 세베라,
흐느껴 우는 기타가 있는 곳.

아, 오래된 야자수 거리의
모우라리아.
어느 날 바로
내 옆을 스쳐 지나가던
한 파두가수에게
내 영혼을 빼앗긴 곳.
갈색 피부에 작은 입,
조롱하는 듯한 눈빛이었지.

아, 모우라리아.
나를 매료시킨 남자가 있는 곳.
내게 거짓말을 했지만
난 그를 너무나 사랑했네.
사랑은 그를 데려간
슬픈 노래 같은 바람.
지금도 여전히
모든 순간
나와 함께 있네.

---

**작사** 아마데우 두 발르Amadeu do Vale | **작곡** 페데리쿠 발레리우Frederico Valério

모우라리아의 밤을 굴곡 많은 선율로 수놓았던 마리아 세베라와 파두 역사에 길이 남을 가수들의 전설은 세대를 거치며 회자되어 왔다. 이 때문에 알파마와 함께 파두의 노랫말에 가장 많이 등장하는 지명이 바로 모우라리아다. 모우라리아를 그린 가장 대표적인 명곡으로 아말리아 호드리게스의 대표곡 중 하나이기도 하다.

---

# 헌정,
# 파두의 초상화

모우라리아의 골목길엔 이곳 사람들의 모습과 파두에 대한 진심어린 정의 의미를 담은 사진들이 숨어 있다. 파두와 직접적으로 관련된 것들도 있고, 파두와는 별개로 현재 모우라리아의 주인공인 주민들의 모습을 담은 사진들도 있다. 이국의 사진작가가 만들어 놓은 이 특별한 방식의 전시는 파두와 모우라리아라는 동네가 지닌 정서적 동질감이 느껴지는 묘한 아름다움을 지니고 있어 눈길을 사로잡는다.

영국의 사진작가 카밀라 왓슨Camilla Watson은 현재 리스본 사람, 모우라리아 사람으로 살고 있다. 초상화 사진 전문작가인 그녀는 2007년 일주일 동안 머물기 위해 들른 리스본에 깊은 인상을 받아 모우라리아에 자신의 아틀리에를 마련했다. 그리고 모우라리아 주민들과 교감하며 사진을 찍기 시작했다. 그녀는 리스본에 살고 있는 사람들에 대한 이야기를 특별한 방식으로 사진에 담아 내는 작품 활동을 하고 있다.

첫 번째 작품은 〈헌정Tributo〉이었다. 2009년 베쿠 다스 파리냐스Beco das Farinhas라는 작은 골목의 벽에 전시한 이 사진들의 주인공은 오랜 세월 모우라리아를 지켜 온 주민들이다. 대부분 노인인 그들은 매일 골목을 산책하고, 모우라리아의 낡은 아름다움에 특별한 영감을 주는 사람들이다. 나무나 벽에 사진을 인쇄하는 카밀라 왓슨만의 특별한 기법을 사용한 이 전시는 매년 사진을 추가하며 진행되고 있다. 파두를 품에 안고 있었던 동네 모우라리아와 흑백 사진 속의 얼굴들이 함께 헤쳐 온 시간들의 명암을 엿볼 수 있는 작품으로, 모우라리아를 찾아온 여행자들에게 따뜻하고 특별한 감동을 전하는 명물로 자리 잡고 있다.

▌카밀라 왓슨의 작품 〈헌정〉의 일부

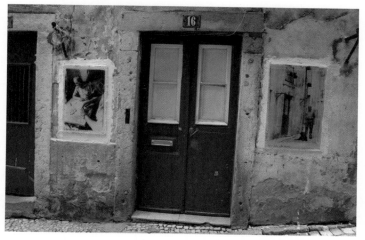

**|** 골목입구에 있는 〈파두의 초상화〉 전시 지도

2013년 카밀라 왓슨은 리스본 시의 지원 속에 모우라리아를 상징하는 또 하나의 옥외 작품을 선보인다. 〈파두의 초상화*Retratos de Fado*〉라는 제목으로 모우라리아의 파두가수들을 재조명한 것이다. 앞에서 소개한 파두 요람비 골목의 사진들이 바로 이 작품의 서두라 할 수 있다. 모우라리아가 파두가 태어난 곳임에 착안한, 파두에 대한 '헌정'으로 해석할 수 있다.

작품 〈파두의 초상화〉는 페르난두 마우리시우의 초상화 사진을 첫 번째로 시작해 모우라리아의 골목길과 광장을 지나며 총 스물여섯 점의 사진으로 구성되어 있다. 그 주인공들은 앞서 소개한 전설적인 가수들을 비롯해 모우라리아에서 출생하거나 거주하고 또 이곳에서 중요한 경력을 쌓았던 음악가들이다. 가수들뿐만 아니라 기타 연주자도 포함되어 있다. '파두의 어머니'였던 마리아 세베라부터 21세기 현재 파두를 대표하는 가수들인 마리자Mariza와 히카르두 히베이루Ricardo Ribeiro가 살았던 곳에 그들을 재현해 놓고 있다. 역시 벽이나 나무판 위에 특수 인쇄된 이 사진들은 모우라리아에서 면면히 흘러 온 파두의 역사를 상기시키며 파두와 모우라리아의 끈끈한 관계를 다시 한 번 생각하게 한다.

▌히카르두 히베이루

▌마리자

# 모우라리아에 축제가 열렸네 <span>Há Festa na Mouraria</span>

모우라리아에 축제가 열렸네.
건강의 성모 마리아를 위한
행렬의 날이라네.
카펠랑 거리의 로사 마리아까지
덕이 있어 보이네.

그 파두가수들의 동네에
기타 소리가 나지 않네.
이 날엔 아무도 노래하지 않지.
이 동네의 오랜 전통이지.
종소리만 울리지.
모우라리아에 축제가 열렸네.

창가에는 비싼 천을
바닥에는 흩어진 꽃잎을.
신자의 혼, 거친 사람들
신앙심이 골목길을 누비네.
건강의 성모를 위한
행렬의 날이라네.

짧은 소음이 지나면
깊은 침묵이 내리네.
동정녀가 가마를 타고
광장을 지나가네.
로사 마리아까지
모두가 무릎 꿇고 기도하네.

열띤 기도문에
온몸이 굳은 듯이 행동하네,
꽃잎이 다 떨어진
카펠랑 거리의 장미가
덕이 있어 보이네.

**작사** 안토니우 아마르구António Amargo | **작곡** 알프레두 두아르트Alfredo Duarte
모우라리아를 테마로 한 아름다운 파두 명곡으로 '건강의 성모 마리아Nossa Senhora da
Saúde 축일' 행렬이 열리는 모우라리아의 풍경을 노래한 곡이다. 종교적인 숭고함이 느껴지
는 차분한 선율이 인상적이다. 경건한 분위기로 노래하는 아말리아 호드리게스의 레코딩이
가장 유명하지만, 21세기 최고의 파두가수로 사랑받는 마리자Mariza의 데뷔앨범에 수록된
첼로를 배경으로 노래하는 트랙도 대단히 인상적이다.

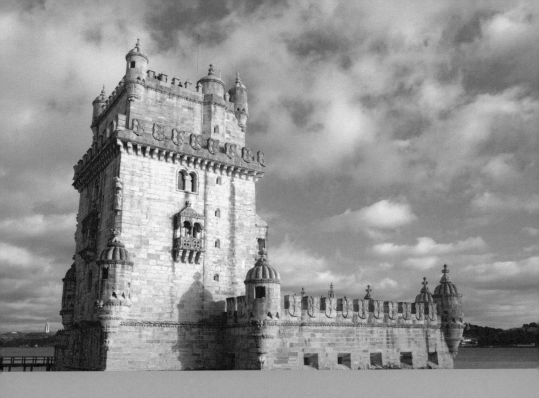

로마의 시대와 무어인의 시대를 지나
포르투갈 영광의 역사는 바닷길을 열어가며 이루어졌다.
아프리카와 인도를 지나 아시아의 동쪽 끝까지,
대서양을 건너 브라질까지.

바다의 역사가 허물어져 가는 동안
파두의 역사는
선원의 가슴에서,
그리고 그를 기다리는 여인의 가슴에서 시작해
이젠 리스본의 영혼이 되어
포르투갈의 과거와 오늘을 노래한다.

# 벨렘지구에서
# 대항해시대를 돌아보다

이베리아반도의 두 나라, 포르투갈과 스페인은 지구촌 역사의 중요한 페이지들을 장식한 바 있다. 두 나라가 함께 헤쳐온 이베리아반도의 역사는 꽤나 복잡하다. 다양한 세력과 다양한 문화가 거쳐 간 파란만장한 역사의 흔적은 지금도 반도 곳곳에 선명하게 남아 있다. 반면 바다 건너 반도 외부로 향했던 대항해시대의 이들의 행보는 인류 역사에 크나큰 충격과 파장을 남겼다. 유럽을 벗어나 다른 대륙에 있는 여러 나라의 역사와 문화를 바꾸어 놓았던 것이다.

브라질을 제외한 멕시코, 쿠바, 아르헨티나, 페루, 볼리비아, 칠레 등 중남미 대부분의 나라들을 식민지배 했던 스페인은 언어와 종교를 포함해 이 지역의 원주민 문화 전체를 완전히 바꿔 놓았다. 한편 남미에서 가장 넓은 영토를 가진 브라질을 식민지로 삼았던 포르투갈은 아프리카 대륙으로도 손을 뻗었다. 비교적 큰 면적을 지닌 앙골라와 모잠비크를 비롯한 다섯 개 나라를 식민화했고, 마카오와 동티모르 등 아시아까지 세력을 확장했다. 이 나라들은 지금도 포르투갈어를 공용어로 사용하고 있으며, 특히 아프리카의 다섯 개 나라들은 음악에 있어서도 포르투갈의 영향을 받아 다른 아프리카 국가들과는 차별되는 모습을 보여주고 있다.

유럽의 문화우월주의적 세계관이 담겨 있어 지양해야 할 용어라고 생각하지만, 중남미를 지리적 구분에 의한 용어가 아닌 '라틴 아메리카'라고 부르는 이유도 스페인과 포르투갈이 이 지역의 역사와 문화의 지도를 바꾸어 놓았기 때문이다.

인류역사상 가장 강력한 해양세력으로 떠오르며 수세기

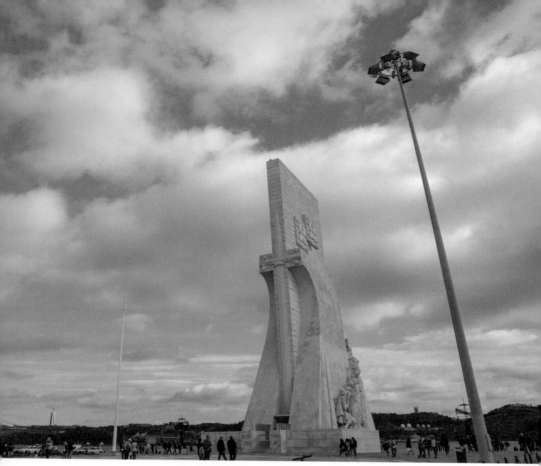

▍리스본 벨렘지구의 발견기념비

동안 방대한 영토를 확보했던 영화는 사라지고 두 나라는 오늘날 유럽의 경제적, 정치적 주변국가로 밀려나 있다. 그러나 그들이 전파한 문화의 많은 부분들은 식민지였던 나라의 전통문화로 굳어지기도 하고, 사람들의 기질과 정서에도 적지 않은 영향을 주었음이 분명하다.

흥미로운 대목은, 이베리아반도에 공존하면서 이처럼 비슷한 역사적 행보와 흥망성쇠의 길을 걸어 온 스페인과 포르투갈은 사람들의 기질에서부터 문화까지 많은 부분이 다르다는 점이다. 그 속에서 파두 역시 스페인의 음악들과는 완전히 다른 개성을 지니고 있다.

스페인의 음악으로 가장 먼저 플라멩코Flamenco를 떠올리지만, 플라멩코는 스페인 전체를 대표하는 음악은 아니다. 카탈루냐Cataluña, 바스크Basque, 갈리시아Galicia 등 뚜렷한 지방색을 드러내는 곳들이 있기 때문이다. 이 지역들은 언어를 비롯해 그들만의 고유한 문화를 가지고 있으며, 특히 바스크와 갈리시아 지방에는 월드뮤직 애호가들 사이에서도 주목받는 그들만의 독자적인 전통과 개성이 담긴 음악이 있다.

그에 반해 파두는 포르투갈 전체를 대표하는 음악예술로서의 지위를 확고하게 지니고 있다. 파두는 포르투갈 사람들 모두가 공감할 수 있는 삶의 이야기가 표현된 음악이며, 무엇보다 포르투갈 사람들 특유의 정서적 표현이 진하게 담긴 특별한 문화로 인정받고 있다.

물론 21세기를 살고 있는 포르투갈 사람들 모두가 파두를 즐기며 파두에 대한 애정과 자부심을 가지고 있지는 않다. 글로벌화되어 가는 지구촌 대부분의 나라들과 마찬가지로 젊은 세대들 대부분은 영미의 팝음악에 영향을 받은 대중적인 음악에 열광하고 있다. 또한 리스본 같은 대도시에는 오래전 식민지에서 들어온 이주민의 혈통을 지닌 사람들도 많아 해외 음악에 대한 다양한 기호가 존재한다.

그렇다고 포르투갈의 젊은 세대가 파두에 대해 전혀 관심이 없거나 파두의 역사적, 음악적 내용을 아예 모르는 것은 아니다. 현지에서 만난 가수와 연주자를 포함한 리스본의 몇몇 파두 전문가들의 말에 따르면 1980년대와 1990년대를 지나면서 젊은 파두팬들이 눈에 띄게 늘어났으며, 그 저변은 현재도 증가하는 추세라고 한다.

# 지나가는 바람의 서정시 ‖ Trova do Vento que Passa

지나가는 바람에
내 조국의 소식을 물어본다.
그리고 바람은 불행을 침묵에 묻는다.
바람은 아무런 말도 해주지 않는다.
바람은 아무런 말도 해주지 않는다.

하지만 불행 속엔
언제나 빛줄기가 있다.
지나가는 바람에
노래를 심어주는 누군가가 항상 있다.

노예 시절
가장 슬픈 밤에도
저항하는 누군가가 항상 있다.
아니라고 말하는 누군가가 항상 있다.

---

**시** 마누엘 알레그르Manuel Alegre | **작곡** 알라인 오울만Alain Oulman

시인 마누엘 알레그르의 시와 아말리아 호드리게스의 많은 명곡을 만들어 냈던 알라인 오울만의 선율이 만난 아말리아 호드리게스의 대표곡이다. 대항해시대의 선원들이 바다 한가운데에서 품었던 조국에 대한 향수가 담긴 곡으로 아드리아누 코헤이아 드 올리베이라Adriano Correia de Oliveira를 비롯한 코임브라 파두가수들의 버전도 감상해 볼 만하다.

---

# 카몽이스의 대서사시
# 『루지아다스』

루이스 바즈 드 카몽이스Luís Vaz de Camões의 대서사시 『루지아다스*Os Lusíadas*』는 문학적인 가치를 뛰어넘어 역사적인 의미까지 겸비한 포르투갈 문학의 대표적인 작품이다. 포르투갈의 국민시인으로 불리며 지금도 존경받는 카몽이스는 문학뿐만 아니라 포르투갈 역사와 문화 전반에 걸쳐 등장하는 인물이다. 그의 시를 가사로 한 파두 명곡들도 있다.

　포르투갈이 왕성한 해양 활동을 펼쳐 나가던 시기에 파란만장한 인생을 보냈던 카몽이스는 군인이기도 했다. 그의 초상화에서 한쪽 눈을 실명한 것을 볼 수 있는데, 15세기 초, 포르투갈이 이슬람 세력을 정벌하기 위해 나섰던 북아프리카 세우타Ceuta에서의 전투에서 오른쪽 눈을 잃었기 때문이다. 세우타는 현재 모로코 내에 있는 스페인 영토로 남아 있다. 카몽이스는 이후 포르투갈이 식민사업을 펼쳤던 인도 서부

『루지아다스』

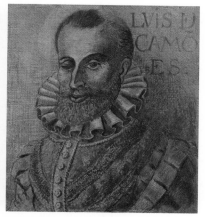

루이스 바즈 드 카몽이스(1524~1580) 초상화

의 고아Goa 지방으로 건너가 여러 고초를 겪다가 17년 만에 귀국했다. 『루지아다스』는 이 시기에 집필한 것이다. 그가 메콩강에서 조난당했을 때 『루지아다스』의 원고를 손에 쥐고 거센 물결을 헤쳐 나온 유명한 일화가 남아 있기도 하다.

　『루지아다스』는 바스쿠 다 가마Vasco Da Gama의 인도 원정을 배경으로 포르투갈의 역사와 신화적인 요소를 더해 상상력을 발휘한 작품으로, 포르투갈 사람들의 용기와 대항해시대의 영광을 찬양하는 내용을 담고 있다. 새로운 항로의 개척과 해외 영토 확장에 성공한 16세기 당시 포르투갈의 민족적 자긍심과 자신감을 표출한 이 대서사시는 지금도 포르투갈에서 불후의 작품으로 사랑받으며 포르투갈 사람들의 정신적 성경으로 불린다.

　'루지아다스'는 '포르투갈인'이라는 의미로 포르투갈의 민족적 시조

라 할 수 있는 루지타니아Lusitânia인을 가리킨다. 일부 스페인 서부지역을 포함해 지금의 포르투갈 영토와 비슷한 지역을 고대로부터 루지타니아라고 불러 왔으며, 오늘날에도 포르투갈 민족적 기원의 의미로 쓰이기도 한다. 오랜 세월에 걸쳐 켈트족과 로마를 비롯한 여러 세력이 들어왔었기에 인종적인 교차가 있었겠지만, 이베리아반도 내에서 현재의 포르투갈 지역에 거주했던 루지타니아인을 포르투갈인들의 기원으로 보고 있다.

▌4세기의 루지타니아 지도

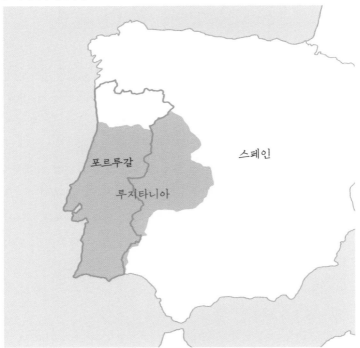

포르투갈의 고대 역사는 바로 이 루지타니아인을 중심으로 흘러 왔다고 볼 수 있다. 이들은 고대 지중해의 중심 세력이었던 그리스, 페니키아, 카르타고의 침략을 연이어 겪어야 했고, 한니발 장군의 카르타고와 로마가 격돌했던 포에니 전쟁에는 카르타고의 용병으로 동원되기도 했다.

제2차 포에니 전쟁에서 로마가 승리하면서 이베리아반도에 로마의 시대가 시작되었다. 포르투갈 역시 루지타니아를 비롯한 전역이 로마의 지배를 받았다. 이때 포르투갈의 전설적인 영웅인 비리아투스Viriatus가 루지타니아인들을 이끌고 격렬하게 싸우는 등 저항세력들이 등장하기도 했지만, 루지타니아에게 로마는 너무나 벅찬 상대였다.

로마의 지배는 두 세기에 걸쳐 이루어졌다. 포르투갈 고대 역사상 가장 큰 영향을 미쳤다. 도시가 건설되고, 새로운 체계에 따라 농업과 상업이 발전하면서 경제적 번영을 이루었다. 문화적으로도 커다란 변화가 이루어졌다. 생활방식의 변모에 이어 사고방식까지 바뀌었고, 로마의 라틴어를 공용어로 사용하면서 루지타니아인들은 로마에 동화되어 갔다. 지금의 포르투갈어도 라틴어에서 유래한 것이다.

앞서 언급한 라틴 아메리카의 기원이 바로 이 시기에 비롯된 것이라 할 수 있다. 또한 가톨릭이 로마의 국교가 되면서 루지타니아인들도 이를 따랐다. 훗날 중세 이베리아반도의 운명을 가톨릭 왕국들이 이끌게 되는 기반이 마련된 것이다. 로마 시대의 흔적은 리스본의 로마 원형극장 유적과 에보라Évora의 디아나Diana 신전 등 지금도 포르투갈 곳곳에 남아 있다.

5세기에 이르러 로마의 세력이 약해지자 이베리아반도에는 게르만족의 여러 분파가 들어와 또다시 이곳의 지도를 바꾸었다. 수에비족, 알라니족, 반달족이 각자의 왕국을 형성했지만, 서고트족이 이들을

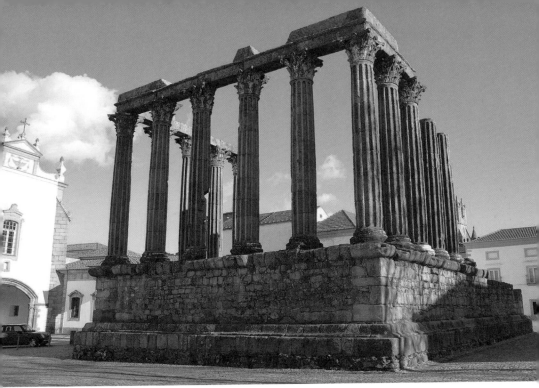

■ 포르투갈 동부에 있는 도시 에보라의 로마 유적 '다이나 신전'

정리하고 반도 대부분을 통치했다. 그리고 300년 동안 서고트 왕국의
지배 아래 있었던 이베리아반도는 이슬람 세력의 침입으로 다시 한 번
새로운 역사적 국면을 맞이하게 된다. 이슬람의 지배는 로마의 지배와
함께 이베리아반도의 많은 것을 바꾼 중대한 역사적 사건이라 할 수 있
다. 특히 포르투갈은 정서적으로도 큰 영향을 받았고, 이는 파두의 정
서적인 부분과도 무관하지 않다.

# 포르투갈 왕국으로
# 존재하기까지

711년 무어인으로 불리는 북아프리카의 이슬람 세력이 이베리아반도에 상륙해 서고트 왕국을 붕괴시켰다. 스페인 남부의 안달루시아 Andalucia 지역을 근거로 북부 일부를 제외한 반도 전역을 장악한 그들은, 1492년 그라나다 Granada가 함락될 때까지 오랜 세월 동안 이베리아반도에 커다란 영향을 주었다. 로마로부터 받은 영향에 비견할 만한 수준 높은 아랍 문화의 전파는 다양한 분야에서 변화를 일으켰다.

유럽 최초의 제지 공장이 설립되어 양피지 대신 종이로 만든 책들이 보급되면서 천문학, 수학, 철학 등 다양한 학문이 전해졌고, 새로운 농법과 직물, 도기, 유리 등의 제조업 기술이 보급되면서 물질적으로도 큰 발전이 이루어졌다. 가장 특징적인 부분은 건축분야였다. 특히 이슬람 문화권 특유의 무늬 양식인 아라베스크의 기하학적 아름다움이

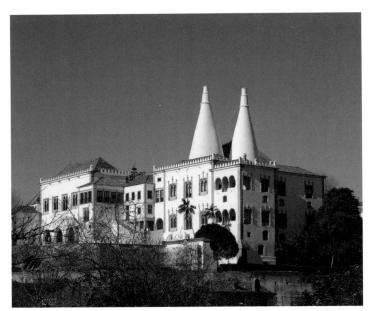

| 신트라 궁전

표현된 건축물들은 지금도 세계의 여행자들을 매료시키는 대표적인 아랍의 흔적이다. 주로 안달루시아 지역 주요 도시들을 비롯한 스페인 땅에서 많이 볼 수 있다. 포르투갈에서는 신트라Sintra에 있는 무어인의 성Castelo dos Mouros과 신트라 궁전Palácio Nacional de Sintra 정도가 대표적이긴 하나 스페인에 비해 이슬람풍의 눈에 띄는 건축물이 상대적으로 드문 편이다.

무어인들에 대한 저항은 북쪽에서 시작되었다. 지금의 스페인 아스투리아스Asturias 지방에서 서고트 왕국의 남은 세력이 무어인들을

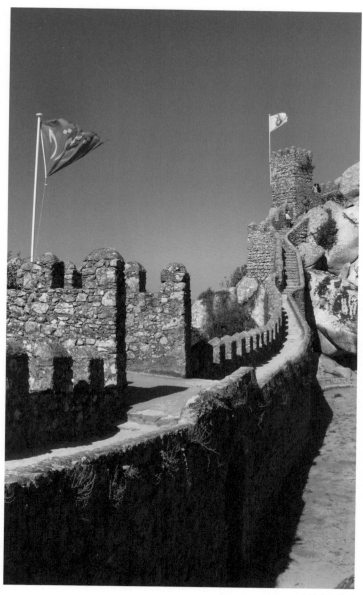

▌무어인의 성

몰아내고 718년에 가톨릭을 국교로 하는 아스투리아스 왕국을 세웠다. 아스투리아스 왕국은 남쪽으로 내려와 레온Leon 왕국을 창건했고, 훗날 이베리아반도의 많은 영토를 회복하며 레콩키스타Reconquista, 즉 국토회복운동을 주도적으로 이끈 카스티야Castilla-레온 왕국으로 이어졌다.

카스티야 왕국과 레온 왕국은 왕위 계승과 영토 상속 문제 등으로 이합집산을 거듭하며 레콩키스타를 이어 나갔는데, 그 와중에 대단히 중요한 포르투갈의 새 역사가 시작된다. 카스티야 왕국의 백작령이었던 포르투갈이 1143년에 단일 가톨릭 왕국으로 독립해 국가의 기틀을 마련한 것이다. 이어 포르투갈 왕국은 카스티야, 나바라Navarra, 아라곤Aragon 등과 함께 이베리아반도의 가톨릭 왕국으로서 무어인 축출에 함께 나섰다.

루지타니아인의 강인한 기질을 물려받은 포르투갈 왕국은 1492년에 레콩키스타를 완성한 스페인보다 훨씬 빠른 1249년에, 현재 포르투갈 최남단의 알가르브Algarve 지역을 마지막으로 수복하며 포르투갈 땅에서 이슬람 세력을 완전히 몰아냈다. 더불어 지금과 거의 유사한 영토를 차지했다.

당시 왕이었던 아폰주 3세Afonso III는 빠르게 통치기반을 마련하면서 국가를 정비하고 안정화시켰다. 특히 시장을 통한 상업 활동을 적극적으로 추진해 유통과 무역이 활발해졌다. 그로 인해 부르주아 계층이 형성되면서 자본 축적의 수단으로 금에 대한 수요가 급격하게 증가했지만, 당시 유럽에는 금광이 많지 않았다. 금광의 발견에 대한 필요성이 대두된 바로 이 시기부터 유럽을 벗어난 새로운 땅에 대한 호기심이 시작되었다고 보는 역사가들도 있다. 대서양과 지중해를 접하고 있는 이베리아반도의 두 나라는 새로운 항로를 개척

해 다른 대륙에 닿고자 하는 강렬한 열망을 품기 시작했다. 특히 세로로 길쭉한 모양인 국토의 한 면이 온전히 대서양을 마주하고 있던 포르투갈은 스페인보다 이른 시기에 바다를 향한 야심을 현실로 바꾸어 나갔다. 인류 역사의 대전환점이었던 대항해시대를 예고한 것이다.

# 나의 사랑은 선원 ‖ Meu Amor é Marinheiro

나의 사랑은 선원
먼 바다에서 산다네.
그의 팔은 바람과 같아
그 누구도 묶을 수가 없네.

그가 나의 해안으로 다가올 때면
나의 모든 피는 강이 되어
나의 사랑이 정박하고
나의 심장은 배가 되네.

나의 사랑이 말하기를
내 입엔 그리움의 맛이 있다네.
내 머릿결엔
바람과 자유가 태어난다네.

나의 사랑은 선원
그가 나의 해안으로 다가올 때면
그는 정향丁香을 입에 물고 불을 붙이며
이렇게 노래를 부른다.

나는 멀리, 저 먼 곳에 산다네.
배들이 사는 그곳에.
허나 언젠가는 돌아오리.
우리 강물로.

모래 위의 바람이 그렇듯
도시들을 스쳐 지나가며,
모든 창문을 열리라.
모든 감옥을 열리라.

나의 사랑이 그리 말했네.
그가 나에게 그리 말했네.
그때부터 나는 기다림에 산다네.
그가 말한 대로 돌아오기를.

나의 사랑은 선원
먼 바다에서 산다네.
자유롭게 태어난 심장은
묶어 놓을 수가 없네.

---

**작사** 마누엘 알레그르Manuel Alegre | **작곡** 알라인 오울만Alain Oulman

아말리아 호드리게스가 노래한 파두 명곡 중 하나로 시인 마누엘 알레그르가 대항해시대 연
인들의 모습을 그린 노랫말이다. 포르투갈 역사의 황금기였던 대항해시대의 자신감 가득한
남자와 기다림 속에 살아야 했던 여인의 운명이 담겨 있다. 아말리아 호드리게스의 노래와
함께 크리스티나 브랑쿠Cristina Branco의 노래도 들어 볼 만하다.

---

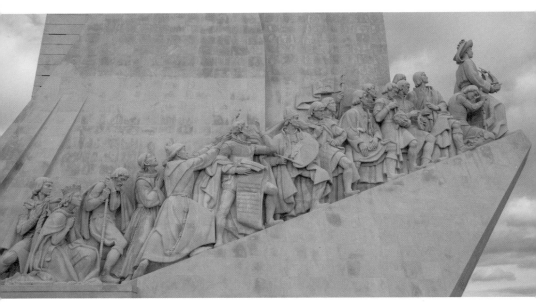

▌ 발견기념비의 인물들. 맨 오른쪽이 엔히크 왕자다.

# 대항해시대의 영광,
# 바다를 향해 나아가다

포르투갈을 향하는 여행자들 대부분이 리스본에서 빼놓지 않고 가는 역사적인 지역이 있다. 대항해시대를 기념하는 발견기념비Padrão dos Descobrimentos와 인도를 항해했던 바스쿠 다 가마의 귀환을 기념하기 위해 세운 제로니무스 수도원Mosteiro dos Jerónimos, 그리고 역시 바스쿠 다 가마의 업적을 기리기 위해 만든 벨렘탑Torre de Belém이 서로 멀지 않은 거리에 모여 있는 벨렘지구다. 이 지역은 역사적 기념물들뿐만 아니라 비밀의 레시피로 수많은 관광객들의 발길을 끄는 원조 에그타르트 가게 파스테이스 드 벨렘Pastéis de Belém이 있는 곳이기도 하다.

1974년 4월 25일 혁명에서 유래한 이름을 가진 '4월 25일 다리'가 멀지 않은 곳에 보이는 테주강변에, 50미터가 넘는 높이로 서 있는 발견기념비는 1960년에 완공되었다. 기념비의 하단부에는 바스쿠 다 가마를 비롯한 여러 탐험가와 루이스 바즈 드 카몽이스, 선교사, 작가, 왕, 수학자 등 포르투갈 대항해시대의 영광을 만든 많은 인물들이 조각되어 있다. 이들을 맨 앞쪽에서 이끌고 있는 인물이 바로 '항해왕자'로 불리는 엔히크Henrique 왕자다. 그는 먼 바다 너머 미지의 세계에 대한 확고한 신념을 지니고 있었다. 네모난 지구의 바다 끝에 가면 낭떠러지로 떨어질 거라 믿는 사람들도 있었던 당시에 바다 너머의 세계를 막연한 동경이 아닌 과학적인 관심을 가지고 보았던 인물이다.

그는 항해가들과 지도제작자들을 후원하며 포르투갈의 항해술을 크게 발전시켜 나가는 동시에 아프리카 대륙의 서해 쪽으로 많은 원정대를 보내 바닷길을 개척해 나갔다. 엔히크 왕자의 이러한 시도와 업적들은 그가 세상을 떠난 뒤 이어지는 바르톨로메우 디아스Bartolomeu Dias의 희망봉 발견과, 나아가 인도항로 개척의 기초가 된 것으로 평가 받는다.

1498년 바스쿠 다 가마가 발견한 인도항로는 다방면에서 큰 의미를 남겼다. 대서양으로 나가 아프리카 남단을 돌아 인도로 가는 길은 유럽, 아프리카, 아시아 세 개의 대륙을 바닷길로 연결한 것이었다. 또한 당시 지중해 중심의 문화흐름을 바꾸는 계기가 되었다. 무어인의 이베리아반도 침략에 의한 강제적인 아랍문화의 전파나 아랍의 상인들이 드나들며 문물을 전한 것과는 달리 유럽세계가 능동적으로 동방세계와 마주할 수 있는 여건이 마련된 것이다. 물론 그 결과는 전투 전력이 월등히 앞섰던 유럽의 자원 수탈과 영토 확장이라는 불행한 역사적 결과로 이어졌지만 말이다.

한편 해양세력의 라이벌이었던 스페인 역시 항로 발견에 열을 올렸다. 이탈리아 출신의 탐험가인 크리스토퍼 콜럼버스Christopher Columbus는 당시 카스티야 왕국의 이사벨 여왕의 후원을 받아 스페인에서의

| 엔히크 왕자

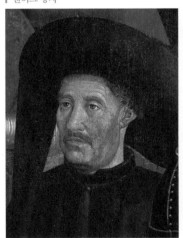

| 바스쿠 다 가마

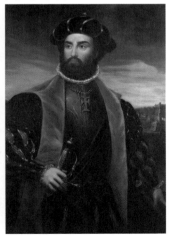

레콩키스타가 완료된 1492년에 대서양을 향해 출항했다. 바스쿠 다 가마가 아프리카 대륙을 횡단해 인도로 간 항로와는 달리 그는 대서양을 횡단하면 중국과 인도를 비롯한 아시아에 닿을 것이라는 계산을 했다고 한다. 이 오류가 그를 아메리카 대륙으로 이끌었다. 지금의 바하마와 쿠바가 있는 지역에 닿았는데, 콜럼버스는 죽을 때까지 그곳을 인도로 믿었다고 한다. 그 오해가 북미 대륙과 남미 대륙 사이의 해역이 지금도 서인도 제도West Indie라고 불리고, 북미의 원주민이 인디언Indian으로 불리는 결과를 낳은 것이다. 사실 아메리카 대륙의 발견은 콜럼버스가 최초가 아니었다. 이미 북유럽의 바이킹이나 아일랜드 사람들, 스페인의 바스크 사람들이 다녀갔다고 전해진다. 특히 포르투갈에서도 콜럼버스의 항해보다 5년 전에 페르낭 둘무Fernão Dulmo가 이끄는 서대서양 원정대가 아메리카 대륙 도착에 성공한 것으로 알려져 있다. 누가 먼저였건 스페인과 포르투갈의 상륙은 아메리카 대륙, 특히 중남미 지역의 가혹한 역사가 시작되는 순간이었다.

이베리아반도의 두 나라는 여러 대륙에 영향을 미치는 해양강국으로 성공가도를 달려 나갔다. 이에 따라 리스본의 테주강은 뱃사람들과 귀족, 군인들을 태우고 먼 바다로 나가는 배들로 북적였다. 자신들을 식민지로 삼았던 무어인들의 땅인 북아프리카 여러 곳을 포르투갈 왕국은 지배했고, 인도로 갔던 배들은 향료를 가득 싣고 돌아왔다. 1500년에는 페드루 알바레스 카브랄Pedro Alvares Cabral이 이끄는 함대가 브라질 땅에 도착했다.

포르투갈의 해외원정은 인도를 넘어 아시아 깊숙한 곳으로도 이어졌다. 16세기 초에 인도네시아의 여러 섬들을 답사했고, 스리랑카, 말레이시아의 믈라카, 티모르 섬, 중국의 마카오 등을 지배했다. 16세기 중반에는 극동으로까지 진출했으며, 마카오를 거점으로 중국, 일본과

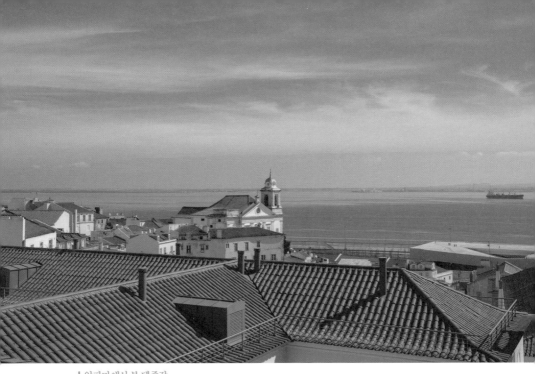

▌알파마에서 본 테주강

▌제로니무스 수도원

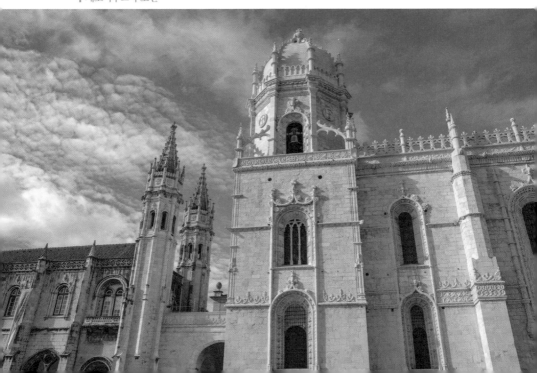

교역을 했다. 이때 포르투갈인들이 일본에 전한 총과 화약은 40~50년 후 임진왜란 때 왜병들이 사용했던 조총으로, 우리에게 커다란 위협을 가한 바 있다. 당시 포르투갈이 만든 세계지도에는 우리나라도 표시되어 있었다고 한다. 최초로 우리나라에 들어왔던 포르투갈 사람은 1577년 마카오에서 일본으로 가던 중 표류하다 조선에 도착했던 도밍고스 몬테이루Domingos Monteiro 선장이다.

무어인을 축출한 이후 16세기를 지나는 시기 동안 포르투갈은 전에 겪어 보지 못했던 번영과 변화를 맞이했다. 경제적인 부분이 가장 두드러졌다. 로마와 아랍의 문화를 접했을 때 일어난 경제적 변화와는 차원이 다른 것이었다. 아프리카의 식민지에서 엄청난 양의 금이 들어와 왕실과 귀족 및 부르주아 계층의 부를 축적하는 수단이 되었고, 마데이라 Madeira를 비롯한 대서양의 여러 섬과 브라질에서 사탕수수를 재배해 설탕산업으로 큰 소득을 올렸다. 또한 식민지에서 들어오는 자원과 물자뿐만 아니라 인도와 중국 등 동양에서도 교역을 통해 풍성하고 다양한 물자가 유입되었다.

대항해시대 이전과 이후의 포르투갈은 사람들의 세계관 자체가 변했을 만큼 달랐다. 그야말로 대전환의 시대였다. 이전까지 상상 속에서만 존재했던 바다 건너의 땅을 발견하고, 심지어 그 대부분을 자국의 영토로 만들며, 대항해시대의 신화적인 성공에 크게 고무되었다. 외세에 시달리던 유럽 끄트머리에 있는 작은 왕국의 이러한 변신은 포르투갈 사람들로 하여금 세계를 대하는 시각을 바꾸어 놓았고, 민족적 자긍심을 한껏 고취시켰다. 그리고 그 자신감은 건축과 문학 등 문화예술분야에서도 발현되었다.

카몽이스의 대서사시『루지아다스』를 필두로 대항해시대의 열정과 성취감을 표현한 서사시와 여행기들이 16세기 포르투갈 문학을 풍성

하게 만들었으며, 종교적으로 치우쳤던 중세 암흑시대의 문학과는 달리 풍부한 서정적 면모를 지니면서 발전해 나갔다. 또한 당시의 고양된 분위기 속에서 왕실의 주도로 왕들의 연대기 편찬 작업이 이루어지기도 했다.

포르투갈 고유의 건축양식인 마누엘 양식도 이 시기에 만들어졌다. 바스쿠 다 가마의 인도항로 발견을 비롯해 해외영토를 급격히 팽창시키며 황금기를 이끌었던 왕인 마누엘 1세Manuel I 시절에 크게 유행하여 붙여진 이름이다. 15세기 고딕양식의 뒤를 이어 등장한 마누엘 양식은 시대의 분위기를 반영한 듯 대담한 곡선과 항해를 상징하는 풍요로운 장식을 특징으로한다. 리스본 벨렘지구의 하이라이트라 할 수 있는 제로니무스 수도원과 벨렘탑이 그 대표적인 건축물이다. 특히 마누엘 양식을 가장 웅장하고 화려하게 보여주는 제로니무스 수도원은 대항해시대의 상징적인 건축물로 뛰어난 기술과 섬세한 디테일의 아름다운 조화가 매우 인상적이다. 또한 이곳에는 바스쿠 다 가마와 루이스 드 카몽이스의 유해가 안치되어 있다.

포르투갈을 여행한 사람들의 머릿속에 각인되는 것 중 하나는 푸른색일 것이다. 바로 포르투갈의 대표적인 전통문화인 타일예술, 아줄레주Azulejo다. 건축물이나 장식에 타일을 사용하는 방식은 아랍문화의 산물이다. 유약을 바른 타일에 그림을 넣어 장식적인 예술로 승화시킨 것이다. 스페인에서 무어인의 이베리아 지배 이후 많이 사용되었으며, 타일 위에 꽃무늬나 기하학적인 무늬를 반복적으로 넣은 형태가 주를 이루었다. 지금도 거리의 이정표나 문패 등 일상적인 곳에 사용하며 그 문화를 유지하고 있다. 그러나 스페인의 타일예술과 포르투갈의 아줄레주는 다르다. 아줄레주는 주로 푸른색을 사용해 타일 위에 이야기가 담긴 그림을 그려놓은 작품이 대다수다. 대형 아줄레주에는 주로 종교

적인 에피소드나 포르투갈 건국과 대항해시대 등 역사적인 장면을 그렸으며, 서민들의 일상을 담기도 한다. 건물 외벽뿐만 아니라 실내의 천정, 벽면, 바닥에 만들어 놓기도 하고, 거리나 실내외의 장식으로도 사용하고 있다. 포르투갈 곳곳에서 볼 수 있으며, 특히 리스본 올드 타운의 낡은 풍경 속에서도 어렵지 않게 발견할 수 있다. 대표적인 대형 아줄레주로 기차역 홀 내부의 벽면이 아줄레주로 둘러싸여 있는 상 벤투São Bento역과 건물 외벽 전체가 푸른 아줄레주로 만들어진 알마스 성당Capela das Almas de Santa Catarina이 포르투갈 북부의 아름다운 도시 포르투Porto의 명소로 여행자들에게 많은 사랑을 받고 있다.

이 아줄레주 역시 포르투갈의 황금기였던 16세기에 시작되었다. 마누엘 1세가 스페인 안달루시아 지방에 가서 알함브라 궁전에 있는 타일예술을 보고 돌아와 자신의 왕궁을 아줄레주로 장식하면서부터였다. 화가들을 고용해 반복적인 무늬가 아닌 서사적인 내용의 그림을 그리는 등 새로운 개성이 더해져 포르투갈에서만 볼 수 있는 고유의 타일예술로 발전해 오늘에 이르고 있다.

아줄레주에 매력을 느낀다면 절대 빠트리지 말아야 할 곳이 리스본에 있는 국립 아줄레주 박물관Museu Nacional do Azulejo이다. 16세기에 지은 수도원에 만들어진 이 박물관에는 왕실의 후원에 의해 제작된 것에서부터 현대적인 작품까지 다양한 아줄레주가 전시되어 있다. 역시 종교적인 내용과 더불어 리스본의 역사가 기록된 작품들이 주를 이루고 있는데, 1755년에 발생한 대지진 이전의 리스본 풍경을 담고 있는 23미터에 이르는 아줄레주가 눈길을 끈다.

이처럼 16세기의 포르투갈은 해상세력을 바탕으로 국가적 번영을 이어갔지만, 후반으로 갈수록 식민지의 자원과 해상무역에 과도하게 의존하면서 가장 기본적인 경제활동인 농업을 비롯한 다른 국내 산업

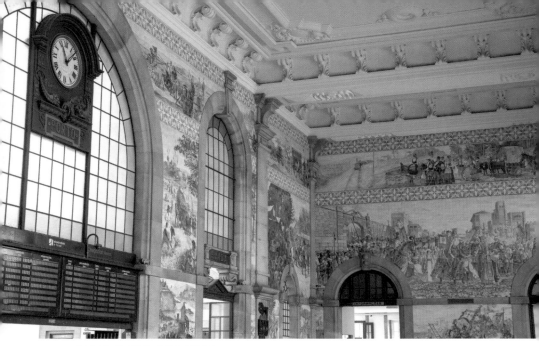

| 포르투 상 벤투역 내부의 아줄레주

이 휘청거리는 문제가 발생했다. 농촌의 많은 인구가 리스본으로 몰려들어 선원이나 군인이 되어 배를 타고 떠나갔고, 그로인해 곡물생산이 부족해 많은 양을 해외에서 수입하는 상황이 벌어졌다. 바다 건너에 새로운 영토가 생겼지만, 국내의 경제기반은 점점 약화되어 간 것이다.

한편 포르투갈 왕국으로 독립한 이후 스페인과의 왕실 대 왕실 관계가 매우 복잡했다. 당시 스페인을 주도했던 카스티야 왕국과 여러 차례의 정략결혼이 이루어지면서 두 왕국 간에 왕위 계승을 둘러싼 암투가 벌어지기도 하고, 전쟁을 치르기도 했다. 스페인의 포르투갈 침공은 스페인의 레콩키스타가 완료되기 이전부터 빈번하게 있어 왔다. 또한 스

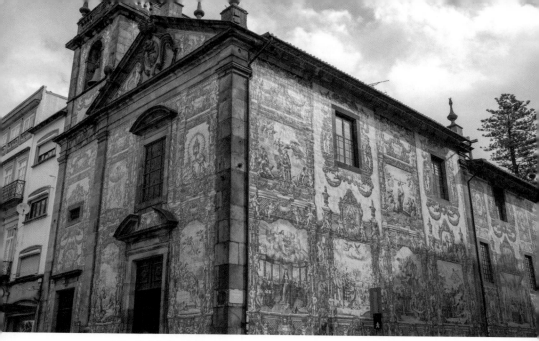

페인보다 먼저 이슬람 세력을 몰아내고 일찍이 통일된 왕국으로 존재했던 포르투갈 역시 이베리아반도 전체의 통일에 대한 야망을 숨기지 않고 스페인을 공격하기도 했다.

16세기 후반 식민지 경영에 어려움을 겪으며 급격하게 쇠약해져 가던 포르투갈은 왕위 계승 문제에 부딪혔다. 1568년에 왕위를 물려받은 동 세바스티앙D. Sebastião은 북아프리카 대제국 건설의 야심을 품고 있었다. 그러나 1578년 대규모의 군사를 이끌고 출정한 모로코와의 전투에서 패배하며 자신도 죽음을 맞고 말았다. 당시 스물네 살에 불과했던 그는 미혼이었다. 이때 스페인 왕실과 결혼했던 공주의 아들이자 당시

스페인의 왕이었던 펠리페 2세Felipe II가 포르투갈의 왕위 계승 경쟁자들을 물리치고 포르투갈 왕좌에도 오름으로써 포르투갈은 1580년, 독립을 상실하고 스페인의 지배를 받게 되었다.

당시 막강한 해상 권력을 가지고 있던 스페인은 초기에는 포르투갈의 자치권을 최대한 존중하는 식민정책을 폈다. 그러나 17세기에 들어 스페인이 영국, 네덜란드, 프랑스 등과 전쟁을 치르는 동안 포르투갈의 자치권은 계속 축소되었고, 무거운 세금이 부과되었다. 포르투갈의 해외 식민지 역시 영국과 네덜란드의 공격을 받으며 위기에 처했다. 무엇보다 많은 남자들이 스페인을 위한 전쟁에 징집되면서 곳곳에서 폭동이 일어났고, 마침내 독립을 위한 혁명으로 이어졌다.

새로운 왕을 추대하고 리스본을 수복한 포르투갈은 독립을 인정하지 않는 스페인과 삼십 년에 이르는 지난한 전쟁에 돌입했다. 1668년 포르투갈은 영국의 군사적 도움으로 스페인과의 전투에서 승리하며 독립을 인정받았지만, 그 사이 아프리카와 아시아의 여러 식민지들을 경쟁국들에게 빼앗기면서 해양강국으로서의 면모를 잃어 갔다.

구십 년에 이르는 스페인의 지배와 국권 회복의 과정에서 포르투갈은 해외 식민지 경쟁에서 완전히 주도권을 잃고 말았다. 최대의 식민지인 브라질마저 네덜란드에 빼앗길 뻔했다가 겨우 되찾았다. 또한 스페인으로부터 독립하는 과정에서 영국, 프랑스 등 경쟁국과 체결한 협정과 정략결혼으로 인해 언제든 그들의 전쟁에 휘둘릴 수밖에 없는 처지가 되었다.

독립과 주변 강대국과의 관계에 휘말린 여러 차례의 전쟁으로 국가 재정이 취약해진 17세기 말에 브라질에서 매장량이 엄청난 금광이 발견되었다. 이때 많은 포르투갈 사람들이 브라질로 몰려들었고, 항구 도시인 히우 지 자네이루Rio de Janeiro는 금 운반을 위한 대도시로 활성화되었다. 18세기 초반엔 다이아몬드 광산까지 발견해 어마어마한 양의

금과 다이아몬드가 포르투갈로 반입되기도 했다. 그러나 당시 포르투갈 왕실은 이를 국가재정의 안정화에 이용하지 못했고, 브라질의 광산업자들에게 막대한 세금을 부과해 현지의 포르투갈 사람들이 본국에 대한 반감을 품게 되는 패착을 두었다. 이는 다가올 19세기에 브라질의 독립이라는, 포르투갈 입장에서는 매우 뼈아픈 사건으로 이어지는 단초가 되었다.

# 캄푸 그란드의 노래   Fado do Campo Grande

나의 옛집은 나의 고통과 길과는 무관하게
캄푸 그란드를 넘어 항상 한달음에 있다.
그곳 내 나라에서 나의 부재로 슬퍼하더라도
나는 나의 뿌리가 리스본에 있음을 알고 있기에

나의 옛집은 내 몸 안에 남아
죽지 않는 몸의 불처럼 탄다.
나의 옛집은 탐색으로의 회귀
내 존재가 머무는 정겨움의 시작점

친구인 애인, 머나먼 사랑
리스본은 가까우나 충분치 않다.
시간을 한순간으로 만드는
무언의 사랑, 앞으로 나아가는 사랑
아픈 사랑, 서글픈 사랑
운명으로 괴롭히는 사랑… 서글픈 사랑
느껴지지만 절대 지치지 않는 사랑
또렷한 사랑… 사랑받는 나의 사랑

팔 하나는 슬픔, 또 하나는 그리움
그리고 내 열린 손은 자유의 평지라네.
내가 속한 그 집은 어린 시절로의 여행,
내가 승리하는 공간, 거리의 시간이라네.
그리고 슬픈 남자를 절망에 빠트리는 그 모든 것에
희망이 저항하기에 옛집으로 돌아가네.

**┃ 알파마 골목길의 아줄레주**

리스본은 침묵하지 않으며, 소리를 낼 땐 나를 부르네.
나의 성, 나의 알파마, 나의 조국, 나의 침대

오오, 리스본, 얼마나 원하는지
그대로 인해 절망하네.

**작사** 아리 도스 산토스Ary dos Santos | **작곡** 빅토리누 드 알메이다Victorino de Almeida
캄푸 그란드브라질식 발음으로는 캄푸 그랑지는 브라질 중서부에 있는 도시로 포르투갈을 비롯해
독일, 이탈리아, 일본, 중동 지역의 이민자들이 섞여 독특한 문화를 이루고 있는 곳이다. 카
를로스 두 카르무Carlos do Carmo가 노래한 이 곡은 조국 포르투갈과 리스본에 대한 캄푸 그
란드 이민자의 절절한 그리움을 담고 있다.

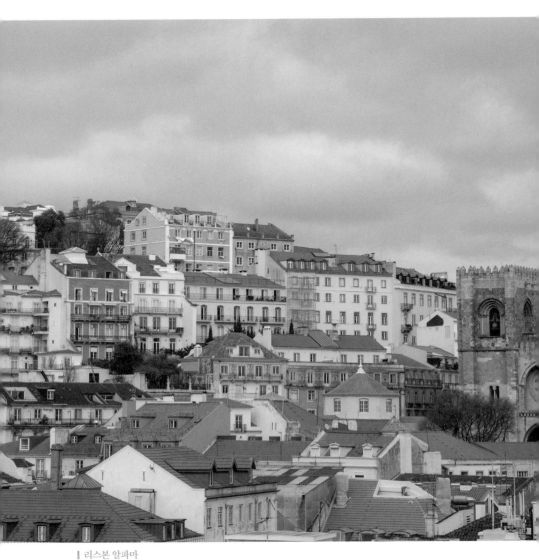

▌리스본 알파마

# 파두의 기원에 대한
# 이야기들

기록으로 확인할 수 있는 파두 역사의 시작은 19
세기 초반으로 알려져 있다. 반면, 그 이전부터 파
두의 기원이라 할 만한 음악이 있었다는 주장도
존재한다. 오랜 시간을 통해 전통을 쌓아 온 각국
의 노래들이 그 나라의 역사에 지대한 영향을 받
으며 발전해 온 것처럼, 포르투갈 역시 다른 어느
나라 못지않은 굴곡진 역사적 시간들을 보내왔기
에 그 영향 속에서 파두가 태어났을 거라는 추측
은 충분한 설득력을 가진다. 18세기까지의 역사
를 통해 대두된 파두의 기원은 보통 세 가지로 나
뉜다.

첫 번째 파두 기원의 배경은 이슬람 세력이 이베리아반도를 지배하던 시기다. 무어인의 지배를 받는 동안 아랍적인 숙명관이 담긴 그들의 노래로부터 파두가 기원했다는 설이다. 비교적 굴곡이 많은 선율과 음을 길게 늘이면서 꺾는 창법으로 노래하는 방식은 분명 아랍문화권 음악의 영향을 받은 흔적으로 볼 수 있다. 이는 스페인의 플라멩코에서도 뚜렷하게 나타나는 아랍의 전통이며, 이슬람 세력의 핵심지역이었던 스페인 안달루시아 지방에는 아랍의 전통음악이 본격적으로 전해지기도 했다. 대부분의 파두곡이 지닌 다소 어둡고 경건한 분위기와, 노랫말을 통해 드러나는 숙명론적 사고방식이 이 주장에 힘을 실어주는 요소들이다.

두 번째는 중세 프랑스의 음유시인들의 노래가 들어와 파두로 이어졌다는 설이다. 12세기 경 트루바두르Troubadour로 불리던 남프랑스 음유시인들의 노래가 포르투갈에 흘러 들어왔다. 이베리아반도의 레콩키스타에는 이슬람에 대한 종교적 의미로 십자군도 참전했는데, 십자군에는 음유시인들이 많았다. 실제로 이들에 의해 전해진 음유시는 포르투갈에서 크게 성행하기도 했다. 특히 왕실에서도 유행하여 뛰어난 음유시인으로 알려진 왕들도 있었다. 사실 중세 음유시인들의 노래를 기원으로 보는 음악은 여러 지역에 있다. 프랑스의 샹송Chanson 역시 여기에 기원을 두고 있는 것으로 알려져 있다. 그러나 당시 음유시인들의 노래는 세속적인 시가詩歌이긴 하지만 어느 정도의 문학성을 띤 것이었고, 파두에 담긴 통속적인 정서와는 다른 면을 지니고 있어 직접적인 연관성을 찾기는 어렵다.

세 번째 파두 기원설의 배경은 포르투갈 역사의 가장 중요한 시기였던 대항해시대다. 긴 항해에서 돌아온 사람들이 전한 해외의 노래에 포르투갈 사람들의 정서가 담겨 지금의 파두로 변모해 왔다는 설이다. 가

장 설득력 강한 역사적 배경을 가지고 있다. 수많은 사람들이 긴 항해를 떠나거나 해외에 거주하면서 바다를 향한 진한 향수와 그리움의 정서가 생기기 시작한 때가 이 시기이기도 하다. 그러나 대항해시대 영광의 정점이었던 15~16세기와, 스페인의 통치를 받는 등 큰 부침을 겪었던 17~18세기의 기록 어디에도 아직 파두는 등장하지 않는다.

역사에 바탕을 둔 파두 기원에 대한 이 세 가지의 설이 전혀 근거 없는 이야기는 아니다. 특히 대항해시대를 배경으로 한 기원설은 특정 해외음악을 지목하고 있진 못하지만, 이어지는 19세기 초반에 해외에서 들어 온 음악이 파두로 자리 잡게 되는 과정이 구체적인 기록으로 남아 있는 것과 유사하다. 비슷한 이야기로, 시대적 배경을 특정하고 있지는 않지만 먼 바다를 떠돌다 리스본의 알파마 골목에서 가난한 일생을 마치게 된 뱃사람들이 인생의 회한을 노래한 것이 파두의 시작이라는 설도 있다. 이러한 견해들은 파두의 음악적 형태보다는 파두에 내재되어 있는 '정서적 기원'으로 보는 것이 맞을 것이다.

# 포르투갈의 파두 || Fado Português

바다와 하늘이 하나가 되어
바람이 거세게 불던 어느 날,
돛배 난간에서
슬픔에 차 노래 부르던
어느 선원의 가슴에서
파두는 태어났네.

아, 말로 다 할 수 없는 아름다움,
나의 땅, 나의 언덕, 나의 계곡
잎으로, 꽃으로, 금 과일로 만들어진
에스파냐 땅이 보이는지 봐주오.
눈먼 이의 울음처럼 보이는
포르투갈의 모래.

연약한 돛배의 선원,
그의 입안에서 죽어가는 서글픈 노래는
허공 외에 입 맞출 곳 없는
입맞춤에 타들어 갈 입술로
그 욕망의 쓰라림을 말하네.

안녕히 계세요, 어머니. 안녕히 계세요, 마리아여.
지금 나의 이 약속을
가슴속에 간직하세요.

그대를 성구실로 모시기 위해,
또는 신을 섬기기 위해
바다가 나의 무덤이 되게 해 주세요.

바다와 하늘이 하나가 되어
바람이 거세게 불던 또 다른 어느 날에
돛배 난간에서
또 다른 어떤 선원이
슬픔에 차 노래하네.

**작사** 조제 헤그리우José Régrio | **작곡** 알라인 오울만Alain Oulman
파두의 기원을 엿볼 수 있는 아말리아 호드리게스의 명곡이다. 아말리아 호드리게스의 노래
와 함께 최근 주목받고 있는 신세대 파디스타 사라 코헤이루Sara Correiro의 묵직한 감성이
실려 있는 버전도 꼭 감상해 보시길 바란다.

# 브라질의
# 춤과 노래에서 시작된,
# Fado

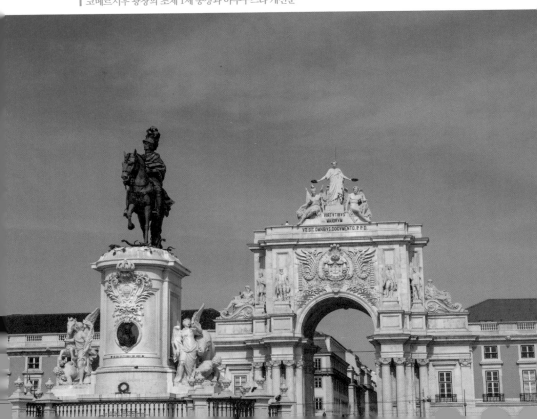

코메르시우 광장의 조제 1세 동상과 아우구스타 개선문

'음악의 한 형태'로서 파두fado의 실체는 19세기 초반에 와서야 기록을 통해 나타난다. 그런데 파두의 탄생에는 의외의 부분이 있다. 파두는 포르투갈 혹은 리스본의 전통음악을 자양분 삼아 태어난 음악이 아니라는 것이다. 당시 식민지였던 대서양 너머의 브라질에서 건너온 음악이 파두의 시작이었다.

이 시기에 포르투갈은 더 이상 대항해시대의 영광을 회복하기 힘든 역사적 사건들을 겪으며 휘청거리고 있었다. 19세기 초반의 포르투갈은 당시 유럽의 패권을 주도하던 영국, 프랑스, 스페인 사이에서 이리치이고 저리 치이면서 급격히 쇠락해 갔다. 한편 프랑스에서는 나폴레옹이 등장해 유럽에 전운이 감돌고 있었다. 나폴레옹은 스페인과 동맹해 영국에 대적하려 하며 포르투갈에도 같은 노선을 요구했지만, 포르투갈은 이미 영국에 많은 부분을 휘둘리고 있었다. 결국 1807년 프랑스의 침공이 시작되었는데, 이때 전면전이 무리라고 판단한 포르투갈 왕실은 수도를 브라질의 히우 지 자네이루Rio de Janeriro로 옮긴다.

식민지 영토이긴 했지만 대서양을 건넌 이 이례적인 천도遷都에는 왕가의 모든 사람들은 물론이고 귀족, 관리, 수행원 등 1만 명이 넘는 인원이 포함되었다. 포르투갈 사람들의 상실감은 당연했다. 왕실의 부재속에 영국군이 중심이 되어 프랑스의 두 차례 연이은 공격을 막아냈지만, 나라를 버리고 도망간 왕실과 영국군의 횡포에 대한 포르투갈 국민들의 분노는 자유주의 혁명으로 이어졌다. 이에 1821년 포르투갈 왕실은 리스본으로 귀환했지만, 당시 브라질에 남은 페드루 왕자는 1822년 독립을 선언하고 브라질 황제에 즉위했다.

브라질의 독립으로 인한 경제적 타격은 매우 심각했다. 포르투갈은 이를 만회하기 위해 아프리카에서의 식민사업을 강화하려 했지만, 이미 세력을 확장한 영국의 압박과 강요로 여러 곳에서 굴욕을 당하기만

했다. 정치적 상황 역시 어려웠다. 자유주의자들과 절대군주론자들이 대립하는 가운데 쿠데타가 발생하는 등 혼란스러운 19세기를 보낼 수밖에 없었다.

19세기 이전까지 'fado'는 포르투갈어로 '운명' 또는 '숙명'이라는 의미를 지니고 있었다. 그러다 19세기 초반에 음악의 한 종류로서의 의미를 지닌 'fado(오늘날의 파두와 구분하기 위해 이하 fado로 표기)'가 등장했는데, 이 음악의 주 무대는 브라질이었다. fado 혹은 fados라는 이름으로 기록된 이 음악은 아프리카 음악의 요소를 강하게 지니고 있었다. 노래보다는 춤이 중심이었고, 리드미컬하고 관능적인 춤과 때론 우아하고 때론 자유로운 멜로디의 노래가 함께하는 음악이었다. 포르투갈에서 정형화의 과정을 거친 파두와는 거리가 멀었다. 그러나 포르투갈의 파두 관련 학자들은 이 음악을 이후 변모를 거듭하며 발전하게 될 파두의 음악적 출발점으로 보고 있다.

19세기 초반을 전후로 fado와 함께 룬둠Lundum과 모디냐Modinha라는, 역시 브라질에서 대중적인 인기를 누리던 음악이 리스본으로 건너왔다. 룬둠 역시 아프로-브라질리언 음악의 일종으로 관능적인 춤을 중심으로 하는 음악이었다. 그러나 강한 리듬적인 요소와 빠른 템포로만 일관하는 음악이 아니라 차분한 템포로 슬픔을 묘사하는 곡도 있었다. 리스본에서 룬둠은 빠르게 확산되어 오페라를 비롯한 여러 공연의 막간에 짧게 등장하며 자리를 잡았고, 알파마나 모우라리아의 홍등가에서도 공연되며 노동자와 선원들에게 인기를 얻어 나갔다.

반면 모디냐는 노래가 중심이 되는 음악이었다. 곡의 분위기뿐만 아니라 시인들이 쓴 가사를 노랫말로 하는 감상적인 노래였다. 기타 혹은 하프시코드 같은 악기의 비교적 정교한 반주에 맞춰 노래했던 음악으로 다소 우울하고 향수어린 가사와 선율을 가지고 있었다. 그래서 형식

이나 정서적인 면에서 볼 때 모다냐가 파두의 기원에 가장 가깝다고 보는 견해도 적지 않다.

이처럼 기록을 바탕으로 확인할 수 있는 포르투갈 파두의 기원은 18세기 말에서 19세기 초반에 브라질에서 리스본으로 전해진 fado, 룬둠, 모다냐라는 음악이다. 더불어 한 가지 주목할 만한 사실은 이들 중 fado와 룬둠은 아프리카에 그 뿌리를 두고 있다는 것이다.

브라질은 중남미에서 아프리카 문화의 영향을 가장 많이 받은 나라다. 포르투갈의 식민지배가 시작된 후 아프리카에서 수많은 사람들이 강제로 끌려와 노예의 삶을 살며 브라질 문화에 큰 영향을 준 결과다. 그렇다고 해서 파두의 근간이 아프리카 음악에 있다고 할 수는 없다. 아프리카에서 온 음악의 원형을 재창조해 낸 무대는 포르투갈 문화의 지대한 영향을 받은 포르투갈의 식민지 브라질이었기 때문이다. 하지만 대항해시대에 노예무역을 주도했던 포르투갈에 의해 브라질로 건너 온 아프리카 사람들의 음악이 오늘날 포르투갈을 대표하는 음악과 연관이 있음은 분명하다. 음악의 변모와 발전은 역사의 흐름과 밀접한 관계를 지닌다는 것을 다시 한 번 실감할 수 있는 대목이다.

# 포르투갈에서 브라질을 그리워하는 마음

Saudades do Brasil em Portugal

우리 사이를 잇고 또 갈라놓기 위해 존재하는 바다는
내 사랑의 눈물 속 소금이 만들어냈네.

끝없는 열정으로 내 심장을 파괴하는
내 안에 있는 이 아픔을 말해 줄 수 있다면.

잔인한 부재
치명적인 그리움
포르투갈에서 브라질을 그리워하는 마음

나의 그대여,
바람의 목소리에 슬프게 커지는 비탄이 들릴 때마다
잃어버린 모든 시간을 애도하며
외로움 속에 당신을 생각하는 나를 알아주길.

---

**작사, 작곡** 비니시우스 지 모라이스Vinícius de Moraes

브라질 보사노바의 선구자이자 작사가인 비니시우스 지 모라이스가 만들어 아말리아 호드
리게스가 노래한 곡. 시인이기도 한 비니시우스 지 모라이스는 아말리아 호드리게스와 친분
이 두터웠다. 현재의 파두를 대표하는 가수인 카티아 게헤이루Katia Guerreiro와 쿠카 호제타
Cuca Roseta의 해석도 감상해 볼 만하다.

---

# 리스본의 정서를 담고
# 포르투갈 문화를 대표하다

브라질 특유의 매혹을 지닌 음악들은 표류하던 19세기 포르투갈 사회에서 하나의 음악적 흐름을 만들며 파두라는 이름으로 확산되어 갔다. 특히 그 역사적 격변의 중심이었던 항구도시 리스본에서, 리스본 사람들의 정서를 흡수하며 새로운 모습으로 발전해 갔다.

뱃사람들과 노동자들이 드나들던 홍등가와 뒷골목의 선술집에서 유행하던 파두는 극장이나 야외무대, 나아가 귀족들의 살롱문화 속으로도 전파되었다. 또한 리스본 시민들과 브라질에서 돌아온 사람들 사이에 강력한 문화적 연결고리로 작용하며, 노래를 통해 이 항구도시 사람으로서의 정서적 연대감을 형성하기도 했다.

19세기 중반 파두가 브라질 음악의 옷을 벗고 '리스본의 노래'로 재탄생하는 데 결정적인 역할을 한 인물이 바로 '파두의 어머니'로 불리며 모우라리아의 신화를 남긴 마리아 세베라다. 매춘부이자 파두가수

『포르투갈의 기타』 신문

로 살았던 스물여섯의 짧고 불행한 인생은 지금도 파두 역사에서 전설 같은 이야기로 회자되고 있지만, 무엇보다 중요한 그녀의 업적은 파두를 리스본의 정서가 담긴, 리스본의 노래다운 음악으로 발전시킨 것이었다.

20세기에 접어들어 파두는 다양한 지방의 도시와 농촌으로 확산되며 대중화의 길을 걸었다. 또한 연극이나 뮤지컬, 오페레타 속에 파두가수가 배역을 맡아 등장해 노래했고, 『포르투갈의 기타Guitarra de Portugal』라는 제목으로 파두에 대한 소식을 전하는 신문도 발행되었다.

1925년부터 1935년 사이에는 초기단계이긴 했지만 음반과 라디오가 등장하면서 파두는 더욱 빠른 속도로 보급되었다. 라디오에서는 파두를 주제로 한 쇼가 방송되기도 했다. 또 이즈음 무성영화의 시대가 막을 내리고 유성영화의 시대가 오면서 대중적인 스타로 활동하던 파두가수들이 스크린 속에 모습을 드러냈다. 이러한 현상들은 이 시기 여러

나라의 음악이 대중화의 길을 걸으며 나타난 공통적인 현상으로, 파두 역시 본격적으로 시작된 대중매체의 시대와 함께 포르투갈의 대표적인 대중문화로 자리 잡으며 황금기를 열어 나갔다.

1930년대와 1940년대에 가장 화려한 활동을 펼쳤던 파디스타로 에르실리아 코스타Ercília Costa를 꼽을 수 있다. 수많은 무대에서 인기를 얻으며 여러 편의 영화에도 출연해 최고의 스타 자리에 오른다. 그녀는 라디오 생방송에 출연한 첫 번째 파두가수였으며, 최초의 해외 공연과 최초의 할리우드 무대 진출이라는 기록도 가지고 있다. 두 손을 모아 기도하는 자세로 노래하는 모습을 자주 보여 '파두의 성녀Santa do Fado'라는 별명을 얻으며 큰 사랑을 받았지만, 이른 시기에 남긴 그녀의 레코딩 대부분이 CD로 발매되지 않아 오늘날 그 가치를 제대로 평가받지 못하는 인물이기도 하다.

에르실리아 코스타 외에도 여러 가수들이 이 시대의 전설로 남아 있다. 조선소의 노동자에서 파두가수로 변신해 1930~1940년대에 노동자들에게 큰 인기를 얻었던 알프레두 마르세네이루Alfredo Marceneiro,

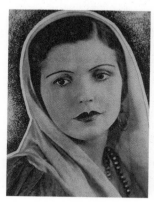

▌에르실리아 코스타(1902. 8. 3~1985. 11. 16)

흠잡을 곳 없는 가사 전달력과 개성 있는 발성으로 노래하며 '파두 황금의 목소리'라는 찬사를 받았던 베르타 카르도주Berta Cardoso, 파두가수로서 뿐만 아니라 배우로서도 성공가도를 달렸던 에르미니아 실바Herminia Silva 등이 이 시대 최고의 가수로 활동했다. 특히 베르타 카르도주와 에르미니아 실바는 극장의 버라이어티쇼에서 대단한 재능을 선보이며 인기를 누렸다.

또한 이 시기에는 파두 소식을 알리는 신문사나 여러 극장의 주최로 파두가수의 등용문이라 할 만한 경연대회들이 열렸다. 그중 '위대한 파두의 밤Grande Noite do Fado'은 수많은 파두 스타를 배출한 최고의 대회이다. 1945년 '위대한 파두 콩쿨Grande Concurso de Fados'로 시작해 1953년 대회명을 변경해 매년 개최되고 있다. 현재 국제적인 파두 스타로

▎2015년 그랜드 노이트 두 파두 파이널 무대

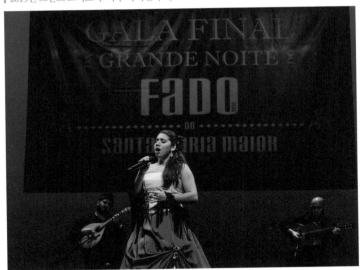

활약을 펼치고 있는 히카르두 히베이루Ricardo Ribeiro, 하켈 타바레스 Raquel Tavares, 마르쿠 호드리게스Marco Rodrigues 등이 1990년대 후반 이 대회의 우승자들이었다. 1995년부터는 포르투에서도 매년 열리고 있다.

한편 20세기 초반 포르투갈의 정치적, 사회적 상황은 매우 어지러웠 다. 1910년 10월 혁명으로 군주정 체제에서 공화정 체제로 바뀌었지만 정파 간의 대립과 쿠데타가 반복되면서 혼란의 소용돌이 속에 있었다. 1926년, 역시 쿠데타를 통해 제2공화국이 출범했다. 이때 독재자 안토 니우 드 올리베이라 살라자르António de Oliveira Salazar가 등장했다. 코임 브라 대학의 경제학 교수였던 그는 재무부 장관에 기용된 후, 1932년에 총리에 올라 긴 독재를 이어 갔다.

이 시기 포르투갈의 정치사 중에 파두와 연관된 것이 있었는데, 바로 그 유명한 살라자르의 3F 정책이다. 국민의 정치적 무관심을 부추기기 위한 악명 높은 우민화 정책으로 '축구Futebol'와 '파티마Fatima' 성모 발현지, 즉 종교를 의미한다, 그리고 '파두Fado'에 재정적 지원을 아끼지 않았다. 그러 나 노랫말과 공연 및 녹음 등 음악에 대한 사전검열이 행해졌고, 파두 에 사회적인 내용을 담는 것이 금지되었다. 억압적인 분위기 속에서 파 두는 전통적인 테마와 정서를 담아내는 데 충실했고, 최고의 가수인 아 말리아 호드리게스의 활약으로 현대적인 파두의 전형을 마련함과 동 시에 포르투갈 문화를 대표하는 세계적인 예술로 도약해 나갔다.

1968년 살라자르는 총리직에서 물러나고, 1974년 4월 25일 군부의 오랜 독재를 깨트리는 혁명이 군 내부의 소장파 장교들에 의해 일어났 다. 혁명은 불과 몇 시간 만에 이루어진 무혈혁명이었다. 혁명을 지지 하는 시민들이 거리로 나온 군인들에게 카네이션을 전했고, 군인들은 이에 화답해 카네이션을 총구에 꽂아 '카네이션 혁명'이라는 이름으로 더 잘 알려져 있다.

민주화를 맞이한 포르투갈 사회에서 파두는 한동안 부침을 겪었다. 살라자르 정권의 지원을 받았던 우민화 정책의 선봉이었다는 비판과 함께 경연대회 '위대한 파두의 밤'이 2년 동안 중단되었고, 라디오나 TV에서도 존재감이 크게 떨어질 정도로 포르투갈 사람들의 냉담한 반응이 이어졌다. 하지만 민주화 정권이 안정된 몇 년 후에는 파두에 대한 이데올로기적 논쟁은 사라지고, 1980년대와 1990년대엔 국제적인 주목을 받는 파디스타들의 활동이 더욱 활발해졌다.

## 과거의 그림자들 || Sombras do Passado

과거의 그림자들이여 오세요.
내가 그대에게 바친 모든 것이여 오세요.
죄의 수액이여 오세요.
내가 거절한 악이여 오세요.
과거의 그림자들이여 오세요.
열망의 죄들이여 오세요.

쓰라린 악몽들이여, 지진들이여
광란 속에서 이 도시를 해방하러 오세요.

꿈과 약속들이여 오셔서
그대들의 것을 되찾으세요.
이미 죽어버린 이 사랑 속에서
비틀거릴 날이여 오세요.
꿈과 약속들이여 오세요.

바람이여 추위여 오세요.
가장 어두운 고독이여
그대의 공허한 고통이여
나의 용서를 구하러 오세요.
그대의 공허한 고통이여
나의 용서를 구하러 오세요.

과거의 그림자들이여 오세요.
내가 그대에게 바친 모든 것이여 오세요.

**작사** 안나 소피아 파이바Ana Sofia Paiva | **작곡** 프레데리쿠 페레이라Frederico Pereira
촉망받는 신세대 파디스타 지젤라 조앙Gisela João의 노래. 깊고 무거운 목소리로 표현하는
감정의 흐름이 압권이다.

바다를 바라보며 살아온 사람들의 노래 파두는
바다로 떠난 사람들의 향수와
뭍에 남은 사람들의 그리움으로 만들어진다.

떠난 사람의 빈자리에 자란 사우다드는
운명의 담금질에 의해 단련되어 삶을 휘감고

알파마의 밤은
포르투갈 기타의 흐느낌과
파디스타가 토해내는 사우다드와 함께 깊어간다.

# 알파마를 걸으며
# 파두를 읽다

리스본을 배경으로 하는 영화나 문학작품 속에 꼭 등장하는 곳 중의 하나로 리스본 대성당을 빼놓을 수 없다. 레일이 깔려 있는 성당 옆 좁은 골목에선 수시로 리스본의 명물인 트램이 나타나 입구를 스쳐가고, 종탑을 향하는 시선 사이의 공중엔 얼기설기 엮어 놓은 트램 전선이 지나는 특별한 분위기의 장소다. 리스본의 명소를 두루 방문하는 28번 트램의 정류장이기도해 늘 많은 사람들이 북적이는 곳이며, 그중엔 성당 건물과 28번 트램이 교차하는 순간을 노리며 카메라를 손에 들고 기다리는 사람들도 볼 수 있다.

외관에서부터 압도하는 유럽의 이름난 대성당들과는 달리 리스본 대성당의 모습은 다소 단조롭고 질박한 느낌이다. 리스본에서 가장 오래된 이 성당은 외벽을 이루고 있는 돌 한 장 한 장에도 묵은 세월이 쌓여 있다. 무어인을 축출한 12세기에 지어진 이래로 숱한 파고를 넘어 온 알파마 사람들의 고된 삶을 묵묵히 지켜봐 온, 그들의 믿음직스럽고 살가운 이웃 같은 느낌이랄까.

산타 마리아 마이오르 성당Igreja de Santa Maria Maior이 본래의 이름이지만 보통 리스본 대성당Sé de Lisboa으로 표기하거나 부르며, 간단하게 '세Sé'라고 부르기도 한다. 테주강변의 코르메시우 광장에서 알파마 깊숙한 곳으로의 여행을 시작할 때 출발점으로 삼기에 좋은 위치에 있는 리스본 대성당은 상 조르즈 성과 더불어 알파마의 랜드마크이기도 하다. 평지인 바이샤 지구에서 골목을 가로질러 가면, 리스본 대성당을 만나기 직전 오르막길과 마주친다. 좁은 골목과 오르막길이 미로처럼 얽혀 있는 동네, 알파마의 시작이다.

알파마의 진짜 매력은 화려하진 않지만 묵직한 아름다움을 지닌 '세'의 모습 뒤로 나 있는 골목길 속에 숨어 있다. 오래된 건물과

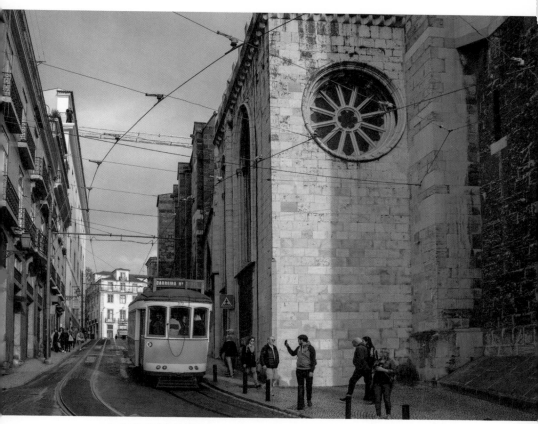

▌리스본 대성당 옆 골목

집들이 이어지는 골목골목엔 알파마 사람들의 녹록치 않은 도시살이
가 묻어난다. 그들의 가난과 함께 '세' 못지 않은 유서 깊은 성당들, 알
파마의 주황색 지붕들과 테주강을 하나의 프레임 속에 담을 수 있는 전
망대들, 그리고 여행자들을 유혹하는 크고 작은 레스토랑들이 공존하
고 있다.

| 알파마의 낡은 집들이 있는 풍경

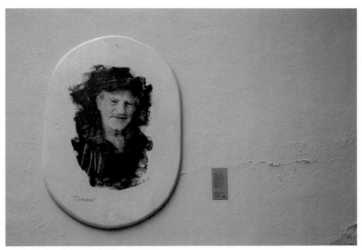
카밀라 왓슨의 작품 〈알파마의 영혼〉 中

　이 레스토랑들 중엔 알파마의 밤을 밝히며 새벽까지 파두 공연을 이어가는 곳들이 있다. 바로 파두하우스다. 파두에 담긴 정서적 울림을 가장 가깝게 경험할 수 있는 공간이다. 리스본 여행에서 알파마의 골목길을 제대로 경험해보고 싶다면, 느지막한 오후에 시작해 그날 밤 일정을 모두 알파마에 할애해도 좋을 것이다. 이 골목 저 골목, 길이 이어지는 곳을 따라 걸으며 알파마의 정취를 느껴본 뒤 전망대에 올라 리스본의 일몰을 감상한다. 그리곤 마음에 드는 파두하우스를 찾아 들어가 늦은 시간까지 파두 선율과 함께하다 보면 알파마에, 리스본에 좀 더 깊숙이 들어와 있다는 것을 느낄 수 있다.

　모우라리아를 따스하게 밝혔던 사진작가 카밀라 왓슨의 골목 갤러리는 알파마에서도 만날 수 있다. 오랜 세월 알파마를 지키며 살아온

주민들의 사진을, 역시 그녀만의 특수기법으로 제작해 작품명 〈알파마의 영혼*Alma de Alfama*〉으로 전시하고 있다. 향수 어린 흑백사진 속에서 따뜻한 미소를 짓고 있는 그들의 모습은 모우라리아에서와 마찬가지로 파두와 알파마 사람들의 운명적인 만남을 또 한 번 떠올리게 한다.

# 알파마 ‖ Alfama

리스본에 밤이 오면
돛 없는 돛단배처럼
알파마 전체가 나타난다.
창문 없는 집
그 안에서 사람들은 식어간다.

그리고 서러움을 위한 공간
어느 다락방에
알파마는
네 개의 물 벽 안에 갇혀 있다.

밤이 되면
각성에 갇힌 도시에 울리는
노래를 만들어내는
네 개의 눈물의 벽
네 개의 불안의 벽
알파마에서는 그리움이 풍긴다.

알파마에서는 파두의 향이 나지 않는다.
사람들, 그리움,
서러운 침묵,
굶주림을 통해 배운 슬픔,
알파마에서는 파두의 향이 나지 않는다.
하지만 그 외의 노래는 없다.

---

**작사** 아리 도스 산토스Ary dos Santos | **작곡** 알라인 오울만Alain Oulman

파두의 정서적 고향, 알파마를 시적으로 표현한 아말리아 호드리게스의 대표곡 중 하나로
시인 아리 도스 산토스의 서늘한 표현과 아말리아 호드리게스의 어두운 목소리가 가슴을
저민다. 페드루 모우티뉴Pedro Moutinho와 카부 베르드 출신의 가수 마이라 안드라드Mayra
Andrade가 듀오로 노래한 버전도 감상을 권한다.

---

# 대서양을 향한
# 운명의 노래

리스본의 풍경 속에선 바다처럼 보이는 테주강을 따라 서쪽으로 가면, 강이 끝나고 바다가 시작된다. 잘 알려진 카스카이스Cascais를 비롯해 아름다운 정취를 자랑하는 해변을 지나 해안선을 따라 북쪽으로 올라가면 유럽 서쪽의 땅끝이 나온다. 카부 다 호카Cabo da Roca, 호카곶이라 불리는 곳이다. 포르투갈 해안선에서 가장 서쪽으로 돌출해 있는 이곳엔 등대가 자리한 다소 비현실적인 풍경의 언덕과 그 아래로는 100미터에 이르는 절벽 너머 거친 파도가 굽이치는 대서양이 있다.

등대 쪽으로 향하는 길엔 십자가가 붙어 있는 돌로 만든 기념비가 서 있다. 그 비문에는 카몽이스의 선언과도 같은 글귀가 담겨 있다.

"Aqui⋯ Onde a Terra se Acaba e o Mar Começa⋯."
*이곳에서 땅이 끝나고 바다가 시작된다*

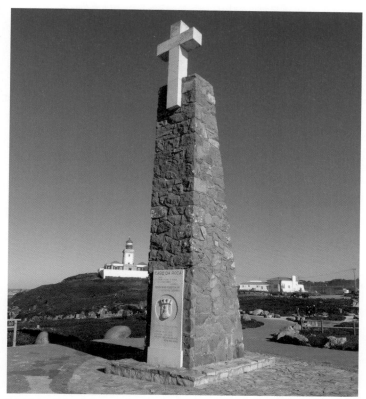

█ 호카곶 기념비

앞서 살펴봤듯이 카몽이스의 시대는 대항해시대의 절정이었다. 당시 포르투갈 사람들에게 바다는 또 다른 땅을 연결해 줄 통로이자, 새로운 것에 대한 발견과 부富에 대한 희망을 품게 하는 동경의 대상이었다. 삶을 영위할 수 있는 자원을 제공해 주던 감사의 대상에서, 개척하고 극복해 나가야 할 대상으로 바뀐 것이었다. 그 대가로 얻은 영광 또한 어마어마했다.

그러나 대항해시대의 바다는 포르투갈 사람들에게 부와 새로운 영토만 선사한 것이 아니었다. 왕실의 적극적인 후원 속에 국가적 사업으로 항해와 선박에 아낌없는 투자를 했지만, 당시 먼 바다로의 항해는 결코 안전하지 못했다. 생업을 위해 고기잡이배를 타는 것과는 차원이 다른, 돌아올 확률이 더욱 떨어지는 모험일 수밖에 없었다. 바스쿠 다 가마가 희망봉을 돌아 처음 인도를 향했을 때, 네 척의 함선이 출발했지만 리스본으로 귀환한 배는 두 척이었다고 한다. 몇 달, 몇 년 씩 걸리는 긴 항해 중에 바다 한 가운데에서 병사하는 일이 빈번했고, 거친 파도와 바람에 배가 침몰하는 경우도 잦았다.

해질녘의 카부 다 호카

왕실의 주도로 진행된 발견과 식민사업의 성공 뒤에서 많은 사람들이 지쳐 갔다. 생명을 위협하는 거친 바다에서, 낯선 타국 땅에서 수많은 남자들이 조국과 가족에 대한 향수로 힘들어했다. 카몽이스의『루지아다스』가 등장했던 16세기 포르투갈 문학 속에는 오랜 항해에 지친 선원들의 향수를 노래하거나 바다 위에서의 비극적인 죽음을 묘사한 작품들도 상당수 존재한다. 특히 남자들을 떠나보내고 남아 있는 여인들의 고통은 말로 표현할 수 없을 만큼 컸을 것이다. 언제 돌아올지, 무사히 돌아올지조차 알 수 없는 남자들을 기약 없는 그리움 속에 기다릴 수밖에 없었다. 영영 돌아올 수 없는 경우엔 무거운 삶의 고통마저 감내해야 했다.

처음에 삶의 터전이었던 바다는 미지의 땅을 상상케 하는 동경의 대상으로, 이어 향수와 그리움에 빠져들게 하는 존재로 변해갔다. 영광과 아픔을 동시에 준 바다는 포르투갈 사람들에게 헤어날 수 없는 운명의 굴레와도 같았다. 또한 바다는 파두 속에서도 가장 큰 화두로 자리 잡아 왔다. 바다로 나간 가족이나 사랑하는 사람과의 긴 단절, 혹은 영원한 이별은 남자들의 부재에 대한 여인들의 아픔과 고통을 낳아 파두의 정서 속에 짙게 투영되었다.

파두만 생각하며 호카곶의 기념비 앞에 다시 선 필자에게 카몽이스의 선언은 조금 다른 의미로 다가왔다.

*"이곳 운명의 바다에서 그리움이 시작된다."*

바다를 배경으로 한 역사를 통해 쌓인 '그리움'이 파두의 대표적인 정서가 되면서 곡의 내용도 그리움에서 파생된 유사한 소재로 이루어진 것들이 많다. 향수, 그리움, 고독, 고통, 운명, 깨어진 사랑, 실패한 인생

등이 많은 노래의 소재로 등장했다. 대부분의 파두곡들이 다소 어두운 분위기를 지닌 이유가 바로 여기에 있다. 소재가 이런 것들이다 보니 선율 또한 통속적이고 청승맞은 느낌을 지니게 된 것이다.

그런데 여기서 한 가지 주목해서 봐야 할 부분이 있다. 파두의 노랫말을 찬찬히 살펴보면, 숙명론적 사고방식이 매우 뚜렷하게 나타나 있다. 가슴 아픈 그리움이나 사랑의 실패로 인해 찾아온 고통과 슬픔을 어쩔 수 없는 운명으로 받아들이는 모습을 많은 곡에서 볼 수 있다.

언젠가는 내가
당신을 볼 수 없는 절망 속에서
죽는다는 생각을 합니다.
나는 나의 숄을 펼치고 나를 잠들게 할 것입니다.

만약 내가 죽어가면서
당신이 날 위해 우는 것을 알게 된다면,
당신의 한 방울 눈물로
나는 기쁘게 죽어갈 것입니다.

〈Lágrima 눈물〉

나 자신을 버리고
운명을 향해 도망쳐 버리고 말죠.
절규하듯 노래하며 아무런 고통을 느끼지 못하죠.
그래서 운명을 사랑할 수밖에 없는 것이 죄악이라면
신이여 용서 하소서.

〈Que Deus Me Perdoe 신이여 용서하소서〉

이처럼 파두의 정서를 지배하는 숙명론적인 사고방식은 무어인이
지배했던 세월 동안 쌓인 아랍 문화의 영향으로 보는 견해가 지배적이
다. 그러나 강인한 정신과 전투적인 면모를 지녔던 루지타니아인의 후
예인 포르투갈 사람들이 이런 사고방식을 지니게 된 데는 또 다른 이
유가 더해졌을 것으로 본다. 고대 강대국들의 지배를 받을 때도, 무어

인을 축출하는 동안에도, 그 이후의 여러 역사 속 장면에서도 포르투갈 국민은 수많은 전쟁에 동원되어야만 했다. 그때마다 자신들의 의지와 상관없이 목숨을 걸고 전장에 나간 남자들과 남은 여인들 사이엔 긴 기다림과 이별의 아픔이 생길 수밖에 없었다. 어쩌면 바다로 나간 이들을 잃은 슬픔보다 더 큰 충격이었을 것이다. 이처럼 반복되는 전쟁에 휘말렸던 힘없는 민초들이 느꼈을 무력감과 아랍 문화의 영향이 동시에 작용해 파두의 정서적인 면으로 나타났을 가능성이 크다.

더불어 서민들은 포르투갈 왕국으로의 독립 이후 왕권 계승 이면의 섭정과 정략결혼, 그리고 왕권을 차지하기 위한 왕족 간의 암투 등을 목격해야 했다. 특히 파두가 리스본의 노래로 자리 잡기 직전의 사건인, 프랑스의 침입 당시 왕실 전체가 브라질로 옮겨 간 것에 커다란 상실감을 느꼈을 것이다. 한편 상업과 무역의 발달로 부를 축적한 일부 평민들이 부르주아 계층을 형성하기도 했지만, 대다수의 평민들은 고달픈 인생을 살아내야만 했다. 더불어 국가 전체적으로는 돌이킬 수 없는 과거의 영화로 추락해버린 대항해시대의 자긍심 역시 파두의 정서적인 부분에 적지 않은 영향을 주었을 것이다.

이러한 파두의 정서적 배경의 주인공은 대부분 여인들이었다. 부재 중인 남편과 아들을 기다리거나 영영 돌아오지 못할 가족을 그리워하며 항구의 가난한 동네에서 힘겨운 삶에 찌들어 갔던 서민층의 여인들. 그래서 파두를 '리스본 여인들의 노래'라고 표현하기도 하며, 오늘날까지도 리스본 파두에는 여자 가수들이 월등히 많다. 그리고 그 여인들은 그런 아픔이 담긴 파두를 노래하는 것조차 숙명으로 여겼던 것 같다.

# 눈물 || **Lágrima**

슬픔으로 가득 차,
슬픔으로 가득 차 잠이 들지만
더욱 큰 슬픔과 함께,
더욱 큰 슬픔과 함께 깨어납니다.
나의 가슴에,
이미 나의 가슴에 남아 있습니다.
이 몸짓,
이렇게도 원하는 이 몸짓

절망.
나는 내 안에
나로 인한 절망을 가지고 있죠.
내 안의 형벌.
난 당신을 원하지 않는다고,
난 당신을 원하지 않는다고 말합니다.
그리고 밤이면
밤이면 당신을 꿈꿉니다.

언젠가는 내가
당신을 볼 수 없는
절망 속에서
죽는다는 생각을 합니다.
나는 나의 숄을 펼치고,
나는 땅에 나의 숄을 펼치고,
나의 숄을 펼치고

나를 잠들게 할 것입니다.

만약 내가 알게 된다면,
만약 내가 죽어가면서
당신이
당신이 날 위해 우는 것을 알게 된다면,
한 방울 눈물로,
당신의 한 방울 눈물로
나는 기쁘게
죽어갈 것입니다.

**작사** 아말리아 호드리게스Amalia Rodrigues | **작곡** 카를로스 곤살브스Carlos Gonçalves
아말리아 호드리게스의 중반기 명곡으로 노랫말을 직접 썼다. 아말리아 호드리게스의 오리
지널 이 외에 중견 파디스타 알렉산드라Alexandra가 절절하면서도 깔끔한 감성으로 재해석
한 버전을 추천한다.

파두는 나의 숙명과도 같은 형벌,
그저 잃어버리기 위해 태어난 것.
내가 말하는 것, 말할 수 없는 것까지
모든 것이 파두라네.

〈Tudo isto é fado이 모든 것이 파두라네〉

# 사우다드의
# 예술

바다와 함께한 역사와 운명론적인 인생관을 바탕으로 한 파두의 근간
에는 사우다드Saudade라고 불리는 포르투갈 사람들 특유의 정서가 중
요하게 자리하고 있다. 사우다드는 사전적으로 향수, 갈망, 동경, 그리
움, 사모思慕, 회향懷鄕 등 비슷한 감정을 지닌 여러 의미로 풀이할 수 있
다. 단순명쾌하게 한마디로 그 뜻을 표현할 수 있는 말이 아니다. 내재
되어 있는 함의 역시 대단히 복잡할 뿐만 아니라 명확하지 않다. 또한
사전적 의미처럼 무겁고 애틋한 감정만 담겨 있는 말도 아니다. 그 속
에는 바다와 함께한 굴곡진 역사를 숙명처럼 여기고 살아온 포르투갈
사람들의 희로애락喜怒哀樂과 내면에 깃든 어두운 감정이 총체적으로 담
겨 있다.

몇 마디 말로 표현하기 힘든 감정이긴 하지만, 필자가 만난 파두와
깊은 인연을 맺고 있는 사람들은 사우다드가 포르투갈 사람들에게는

| 사우다드를 느끼게 하는 모우라리아 풍경

대단히 보편적인 감정이라고 입을 모았다. 리스본의 파두 박물관Museu do Fado 관장으로 오랜 기간 일해 온 사라 페레이라Sara Pereira는 사우다드를 일종의 향수병 같은 것이라고 운을 떼며 장황한 설명을 들려 주었다. 그 향수의 대상은 가족일 수도 있고 친구나 집, 조국일 수도 있으며, 심지어 음식이나 옷에 대한 애틋한 마음도 사우다드에 포함될 수 있다고 말했다. 그리고 사우다드에 담긴 감정의 대부분은 리스본 여인들이 겪었던 삶의 고통에서 비롯된 것이라고 설명했다.

파두의 거장 아말리아 호드리게스의 친구이자 오랫동안 비서로 일했던 마리아 에스트렐라 카르바스Maria Estrela Carvas는 사우다드에 대해 "포르투갈 사람들의 삶에 필수적인 것이며, 늘 마음속에 존재하는 것"이라는 의미심장한 말을 전해 주었다. 또한 그것은 가족의 부재에 기인한

▌ 알파마의 어느 골목 풍경

감정이며, 사우다드란 결국 그리움으로 인한 슬픔임을 강조했다.

국제무대에서의 활동과 함께 알파마의 유명한 파두하우스 클루브 드 파두Clube de Fado의 전속 가수인 페드루 모우티뉴Pedro Motinho와 크리스티아나 아구아스Cristiana Águas는 사우다드야말로 파두가수가 표현해야 할 가장 중요한 감정이라는 것을 책 속에 꼭 언급하라고 당부했다. 그들을 포함해 리스본에서 만난 파두 아티스트 대부분이 빼놓지 않고 언급한 것은 '가족'이었다. 바다와 전쟁터에 남자들을 보내고 고통을 감내해야 했던 리스본 여인들의 아픈 역사가 사우다드에 담겨 있음을 엿볼 수 있는 대목이다.

리스본 대성당 근처의 알려지지 않은 파두하우스인 '로열 파두Royal Fado'에서는 포르투갈 기타를 연주하며 직접 노래까지 하는 후이 카부

Rui Cabo와 유쾌하고도 특별한 대화를 나누었다. 그는 "사우다드? 모든 포르투갈 사람들이 간직하고 있는 것이지!"라고 말문을 연 뒤, 사우다드는 가수만 표현하는 것이 아니라 포르투갈 기타와 기타 연주자도 표현하는 파두의 가장 중요한 핵심이라는 설명을 덧붙였다. 이어 묻지도 않은 대답을 시작한 그는 파두의 역사나 포르투갈 기타의 유래 등이 중요한 것이 아니라, 지금 자신이, 혹은 누군가가 리스본에서 파두를 노래하고 연주한다는 자체가 중요한 것이라는 내용의 열변을 토했다. 다소 흥분한 그에게 필자의 생각을 슬며시 던져 보았다. 사우다드는 파두와 포르투갈 사람들의 내면에만 있는 것이 아니라, 알파마와 같은 오래된 동네의 낡은 집들과 그 창문에 널어놓은 빨래, 좁은 언덕길을 달리는 트램, 아줄레주 등 포르투갈의 많은 풍경들 속에도 담겨 있는 것 같다고. 매우 격렬한 동의와 함께 돌아온 그의 대답이 인상적이었다. "파두와 사우다드라는 감정은 포르투갈 사람들의 운명이지." 그 말에 옆에서 입을 다물고 있던 과묵한 기타 연주자가 한 마디 더 덧붙였다. "사우다드, 마술 같은 단어지!"

포르투갈 사람들의 국민적인 감정, 혹은 파두의 핵심이 되는 정서인 사우다드는 파두가 리스본의 노래로 완전히 자리 잡기 이전부터 있었던 걸로 보인다. 1790년대부터 1820년대까지 기타 연주자이자 작곡가로 유명했던 마누엘 조제 비디갈Manuel José Vidigal이 만든 모디냐 곡 〈Cruel Saudade잔혹한 사우다드〉의 노랫말 일부다. 사우다드와 운명에 대한 비관적인 정서가 처절하게 표현되어 있다.

> 내 사랑의 잔혹한 사우다드는
> 불만에 차 나를 죽인다.
> 죽는 것이 내겐 더 나은 일일 것이다.

아말리아 호드리게스와 동시대에 노래했던 전설적인 파디스타 마리아 테레사 드 노로냐Maria Teresa de Noronha의 명곡 〈Sete Letras일곱 개의 글자〉는 사우다드를 이렇게 노래하고 있다. 그녀의 여러 곡에 노랫말을 붙였던 아마추어 시인 안토니우 드 브라간사António de Bragança가 지었다. 사우다드는 파두라는 음악과 사람들의 마음 깊은 곳에 각인되어 있는 것임을 표현하고 있다.

> 사우다드는 아름다운 단어라네.
> 끝없는 슬픔이나 고마운 추억을 말해주는
> 포르투갈의 좋은 단어라네.
> 그것은 언제나
> 마음이라는 단어와 연결되어 묶여 있네.
>
> *(중략)*
>
> 만약 그대가 노래하지 않는다면
> 사우다드는 셀 수 없을 만큼 거대해지지.
> 그러나 그대가 슬픔을 노래한다면
> 사우다드는 나의 영혼과 마음에
> 그대로 남아 있지.

형언하기 힘든 의미를 지닌 사우다드는 노랫말과 선율 속에 진하게 묻어 있는 파두의 정수精髓와도 같은 것이다. 파디스타는 그것을 표현하기 위해 가슴 저 밑바닥에서부터 끌어올린 감정을 토해내듯 노래한다. 파디스타가 청중들에게 전하는 최고로 고조된 감정의 순간이야말

로 사우다드가 눈앞에 모습을 드러내는 때가 아닐까. 실제로 파두가수의 가장 중요한 덕목으로 청중들에게 사우다드를 잘 전달하는 능력을 꼽는다. 청중들 역시 가수가 전하는 사우다드를 공감하기 위해 진지한 자세로 곡에 담긴 감정의 흐름을 따라간다. 그래서 파두를 사우다드의 예술이라 부르기도 한다.

| 사우다드를 느끼게 하는 알파마의 풍경들

# 나의 온순한 영혼 ‖ Alma Minha Gentil

나의 온순한 영혼.
그대는 이 불만스러운 인생으로부터 이토록 일찍 떠나
영원히 하늘에서 쉬고,
나는 이 땅에서 영원히 슬퍼하며 살아가야 하네.

만약 당신이 올라간 곳, 천상의 의자에서
이 인생에 대한 기억이 허락 된다면,
이토록 순수한 내 눈 속에서 그대가 보았던
뜨거운 사랑을 잊지 말아 주오.

당신을 잃어버린 내 고통은 치유할 수 없는 슬픔.
만약 그대가
내게 남긴 고통의 이유들을 알고 있다면,
시간을 줄여 달라고 신에게 기도해 주오.
빨리 나를 데려가 그대를 볼 수 있도록,
하루 빨리 나의 눈이 그대를 볼 수 있도록.

---

**시** 루이스 바즈 드 카몽이스Luis Vaz de Camões | **작곡** 카를로스 곤살브스Carlos Gonçalves
사랑을 잃어버린 처절한 고통과 그 사랑을 죽음과 바꿔서라도 되찾고 싶은 간절함을 노래한
아말리아 호드리게스의 노래다. 아름다운 테너의 목소리로 노래한 곤살루 살게이루Gonçalo
Salgueiro의 버전에서 깊은 사우다드를 만날 수 있다.

---

# 포르투갈 기타

파디스타의 절절한 가창과 함께 파두 고유의 면모를 완성하는 중요한 요소로 악기 연주를 빼놓을 수 없다. 파디스타가 표현하는 감정 흐름의 배경에는 두 종류의 기타가 중요한 역할을 한다. 일반적으로 잘 알려진 클래식 기타 혹은 스페니쉬 기타와 함께 다른 장르에서는 거의 찾아 볼 수 없는 포르투갈 기타가 대부분의 파두 곡에 등장한다. '기타하 포르투게사Guitarra Portuguesa'라는 이름을 가지고 있으며, '포르투갈 기타'라는 의미다. 또한 '기타하 두 파두Guitarra do Fado', 즉 '파두 기타'라는 의미의 이름으로 불리기도 한다. 음색과 함께 생김새도 범상치 않다. 동그스름한 모양의 곡선을 가진 울림통과 독특한 형태의 줄감개 부분이 대단히 고풍스런 느낌을 전하는 악기다.

가수의 노래 뒤로 흐르는 악기 연주를 유심히 들어 보면, 익히 알고 있는 기타보다 좀 더 영롱하고 청승맞은 음색을 들려주는 악기가 바로

▌포르투갈 기타

▌포르투갈 기타의 줄감개 부분

포르투갈 기타이다. 대부분의 곡에서 포르투갈 기타는 코드에 의한 단순한 연주가 아니라 가수가 노래하는 곡의 멜로디를 받쳐주는 장식음을 연주하거나 곡의 흐름에 맞춘 멜로디 라인을 만들어 내며 연주한다. 가수가 차지하는 비중에 미치지는 못하겠지만, 반주의 차원을 넘어선 중요한 역할을 맡고 있음이 분명하다. 한편 여러 포르투갈 기타 연주자들이 노래 없이 포르투갈 기타가 중심이 되는 연주곡을 공연이나 음반 녹음을 통해 발표해 왔기에 솔로 악기로서의 지위를 지니고 있기도 하다.

포르투갈 기타는 6현의 형태를 지니고 있지만, 각 현이 두 줄씩 한 쌍을 이루는 복현의 구조를 이루고 있다. 그 금속성의 현에서 나오는 소리는 다른 탄현악기에 비해 음의 파장은 길지 않지만, 한 음 한 음 짚어 나가는 슬프도록 투명한 음색은 파두 고유의 어둡고 청승맞은 분위기를 주도하며 길고 긴 여운을 남긴다. 개인적인 생각이지만, 파두에 진하게 배어 있는 포르투갈 사람들의 사우다드를 이 포르투갈 기타만큼 잘 표현할 수 있는 악기가 또 있을까 싶다. 만약 다른 악기가 포르투갈 기타의 자리를 차지했거나 기타가 중심이 되는 연주 형태로 발전해 왔다면, 음악의 분위기나 정서적 표현이 지금의 파두와는 많이 다른 모습이었을 것이다.

포르투갈 기타의 기원은 중세로 거슬러 올라간다. 13세기에서 14세기 중반까지 유럽에서 사용되었던 현악기 시톨Citole이 포르투갈 기타의 조상으로 알려져 있다. 그 후손악기인 시턴Cittern이 들어와 포르투갈 상류사회의 살롱문화 속에서 연주되다가 17세기와 18세기 사이 대중화되어 극장이나 술집에서 연주되면서 포르투갈 기타로 진화했다. 기록에 따라 영국으로부터 잉글리쉬 기타English Guitar가 들어와 포르투갈 기타로 바뀐 것으로 나타나 있기도 한데, 잉글리쉬 기타는 18세기 말 영국에서 시턴을 스페니쉬 기타와 구분하기 위해 사용한 이름이다.

포르투갈 기타의 면모를 자세하게 알아보려면 파두 박물관Museu do Fado을 방문해 볼 것을 추천한다. 포르투갈 기타의 역사를 살펴보고, 전시되어 있는 실물을 가까이에서 확인할 수 있다. 알파마 지구에서 테주강 쪽으로 내려와 코르메시우 광장과 산타 아폴로니아Santa Apolónia 역 사이에 있어 어렵지 않게 찾아 갈 수 있는 이곳은, 파두를 테마로 리스본을 여행하는 사람들에게 모우라리아나 알파마의 골목길 못지않게 중요한 곳이다.

1989년에 설립된 파두 박물관은 포르투갈 기타뿐만 아니라 파두의 역사와 주요 아티스트 등 파두에 대한 많은 것을 만날 수 있는 곳이다. 파두와 관련된 다양한 전시물과 함께 음악을 들어 볼 수 있는 시스템과 영상자료를 관람할 수 있는 공간이 마련되어 있다. 전시관 관람이 끝나는 곳엔 파두 음반과 관련 서적을 살 수 있는 곳도 있다. 바이후 알투와

**┃ 파두 박물관에 전시되어 있는 포르투갈 기타**

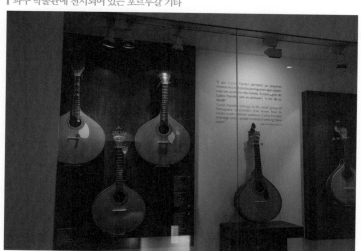

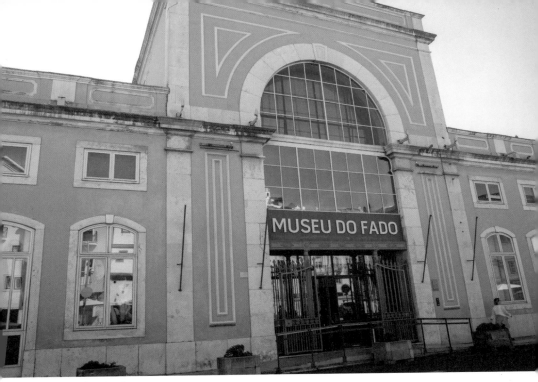

| 파두 박물관

바이샤 지구의 중심가에 있는 대형 음반몰이나 레코드 가게에서 싫어
할 이야기지만, 필자의 경험으로는 리스본에서 파두 음반을 비교적 싼
가격에 구입할 수 있는 곳이 바로 이곳이다. 그래서 파두팬이라면 꼭
방문해야 할 리스본 여행의 필수코스라 할 수 있다.

　파두의 가장 중요한 음악적 요소로 손꼽을 수 있는 포르투갈 기타는
기타와 더블 베이스와 함께 라인업을 이루며 파두의 전형적인 연주 편
성을 이룬다. 파두하우스에서의 공연처럼 작고 협소한 공간에서는 주
로 더블 베이스 없이 기타와 포르투갈 기타를 반주로 노래한다.

한편 스페인의 플라멩코나 아르헨티나의 탱고가 그랬듯, 파두 역시 1980년대 후반을 전후로 음악적인 변모를 꾀하면서 전형적인 반주 형태에 변화를 주며 색다른 감흥을 전해 왔다. 피아노나 클래식 현악기를 비롯한 다양한 악기들이 가세하면서 좀 더 풍부한 감정의 흐름을 표현하기도 하고, 다른 문화권의 전통악기와 협연을 하기도 한다. 심지어 대규모 오케스트라와의 협연으로 공연이나 음반 녹음을 하기도 하지만, 어떤 편성에서도 포르투갈 기타만큼은 거의 빠지지 않고 자신의 자리를 지키며 본연의 역할을 충실히 수행하고 있다. 대부분의 가수들 역시 현대적인 감각이 가미되거나 악기 편성에 변화가 있어도 전통적인 창법으로 노래한다. 파두는 가수의 창법과 노래에 담겨 있는 정서적인 부분이 큰 비중을 차지하기 때문이다.

# 기타들을 깨워라 ‖ Acordem as Guitarras

파두가수들을 깨워라.
이 황야의 그림자 속에서,
사랑하는 바이후 알투로부터 온
이 알파마의 안개 속에서
파두를 듣고 싶으니.

기타들을 깨워라.
우리에게 은총을 베푸는
친근한 손길들이
작은 노래들의 고리를
기도문으로 바꾸어 줄 때까지.

┃ 포르투갈 기타 연주자 안토니우 샤이뉴Antonio Chainho

짤막한 파두
인생의 단편
미닫이문이었던 과거만이 남은 문지방

이 순수한 한탄들은
우리를 위해 기도하는 신자들의
영혼의 소리를 지닌다.

파두가 사는 골목들을 깨워라.
이 삶 안팎으로
입맞춤의 노래가
욕망의 행진을 한다.

선술집들을 깨워라.
그렇게도 우리를 매료시키는
달콤한 기억 속의
파두를 노래할 때까지.

---

**작사, 작곡** 프레데리쿠 드 브리투Frederico de Brito

현재 리스본 파두의 수장 역할을 하고 있는 카를로스 두 카르무의 어머니인 루실리아 두 카르무Lucilia do Carmo가 노래했던 곡이다. 루실리아 두 카르무는 아말리아 호드리게스와 비슷한 시기에 데뷔해 한 시대를 풍미했던 파디스타였다. 루실리아 두 카르무의 오리지널 버전과 카마네Camané의 버전을 추천한다.

---

# 파두의 집,
# 카사 드 파두

파두는 포르투갈 사람들 삶의 지척에서 늘 살아 숨 쉬는 예술이다. 대도시엔 파두 무대를 감상할 수 있는 상설 전문 공연장이 있고, 파두만을 위한 TV와 라디오 채널도 있다. 그리고 무엇보다 파두를 친근한 이웃처럼 일상 속에서 오롯이 만날 수 있는 공간이 따로 있다. 흔히 파두하우스로 불리는 공간으로 포르투갈어로는 카사 드 파두Casa de Fado, 파두의 집이라는 의미를 지닌 레스토랑이다. 리스본을 비롯한 포르투갈 곳곳의 도시에서 밤마다 전문 파두가수의 공연이 라이브로 펼쳐지는 살아 있는 파두의 현장이다.

파두하우스는 1930년대부터 대중화되면서 파디스타들에게도 자신의 노래를 사람들에게 알릴 수 있는 좋은 기회를 제공해온 공간이다. 아말리아 호드리게스를 비롯한 위대한 파디스타들 모두가 이 공간에서 파두의 역사를 만들어 왔다. 지금도 국제적인 활동과 파두하우스에

■ 알파마의 파두하우스 코라상 다 세

서의 무대를 병행하고 있는 파디스타들이 적지 않다. 현재 리스본의
고급 파두하우스인 우 파이아O Faia에서 노래하는 가수 레니타 젠티우
Lenita Gentil는 파두하우스가 파디스타에게 미치는 좋은 영향을 강조하
며 이렇게 말했다. "파두가수에게 파두하우스는 파두에 대한 매우 풍
성하고 농축된 경험을 할 수 있는 곳이다. 많은 것을 배울 수 있는 그곳
은 위대한 학교다. 파두하우스는 내게 인생을 주었고, 예술적 경험을
주었다."

　대부분의 파두하우스는 여느 레스토랑과 다를 바 없는 내부구조를
가지고 있다. 저녁 식사와 파두 공연을 감상할 수 있는 곳이지만, 공연
을 위한 무대를 따로 마련해 두고 있는 집은 거의 없다. 홀의 한쪽 구석
이나 내부 벽의 일부를 무대로 사용하는데, 보통 의자 두 개 정도를 따
로 놔 두는 곳을 공연을 하는 장소로 보면 된다.

알파마나 바이후 알투 지역에 있는 이름난 파두하우스들은 미리 예약을 하는 것이 좋다. 특히 여행 성수기에는 많은 관광객들이 찾아온다. 리스본이나 포르투 같은 대도시의 웬만한 파두하우스들은 인터넷을 통해 쉽게 검색할 수 있기 때문에 홈페이지 상에서나 전화로 예약을 할 수 있다.

유명한 파두하우스를 방문하고자 한다면 비수기에도 예약을 하는 것이 안전하지만, 그렇지 않다면 직접 가서 예약하는 방법도 있긴 하다. 대부분의 파두하우스들이 오후 일곱 시 삼십 분 이후에 오픈을 하지만, 대여섯 시쯤 되면 영업을 시작하진 않지만 문을 열어 둔 곳도 있다. 그러면 현장에서 예약하면서 테이블까지 확인하는 것이 좋다. 특히 혼자 입장하는 손님은 대부분 무대로 쓰는 공간의 바로 앞자리도 아닌 바로 옆자리로 안내해 주는 경우가 많기 때문에, 미리 좋은 위치에 있는 2인용 테이블을 잘 골라 예약하는 것이다. 또 이때를 이용해 운 좋게 홀을 담당하는 책임자와 서로 얼굴을 기억할 만큼만 친해진다면 더 좋은 기분으로 식사와 공연을 즐길 수 있을 것이다. 물론 모든 파두하우스에서 이런 예약 방법이 통하진 않을 것이다. 한 가지 덧붙이자면, 파두하우스는 식사만을 목적으로 가는 공간이 아니므로 혼자 가게 되더라도 전혀 부담을 가지거나 어색해할 필요는 없다.

▎파두하우스 로얄 파두의 공연 모습

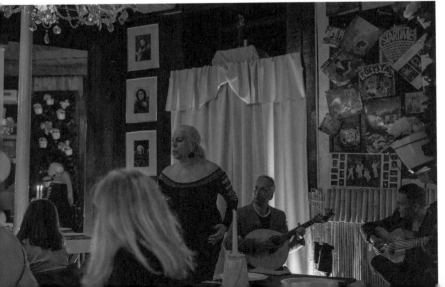

*"Silence, please. It's time for fado!"*

*"Fado should be listened to in silence!"*

*"Silence... the fado will be sung."*

관광객들이 많이 찾아오는 알파마나 바이후 알투의 파두하우스에서
볼 수 있는 글귀들이다. 파두 관람을 위한 최소한의 예의를 알리는 것
이다. 간혹 격식을 중요하게 여기는 파두하우스에선 파두 공연이 시작
되기 전, 지배인이나 홀을 담당하는 직원이 손님들에게 파두에 대한 간
단한 소개와 함께 진지하고 조용하게 감상하는 음악이라는 설명을 덧
붙여 주기도 한다.

공연은 식사가 끝나는 아홉 시 경부터 시작해 무대마다 브레이크 타임
을 가지면서 자정을 넘어 늦은 시간까지 이어진다. 무엇보다 좋은 점은
마이크 없이 관객과 아주 가까운 거리를 두고 진행된다는 것이다. 마이
크와 기계를 통해 기록된 파두와 눈앞에서 파디스타의 육성으로 듣는 파
두는 완전히 다르다. 어쩌면 포르투갈 사람들만의 정서인 사우다드를 조
금이나마 더 공감할 수 있는 기회가 파두하우스의 공연이 아닐까 싶다.

필자의 느낌으로는 파두하우스에서 만나는 남자 가수들의 무대가
매우 특별했다. 리스본 파두는 주로 여인들의 통속적인 감정을 담고 있
기에 음반을 통해 들었던 남자 가수들의 노래는 상대적으로 큰 감흥을
느끼기가 힘들었지만, 파두하우스 공연으로 만난 남자 가수들의 노래
는 사뭇 달랐다. 현장의 생생한 울림 탓일 수도 있겠지만, 음반으로 감
상할 때보다 훨씬 더 강한 감정의 전달과 긴 여운이 남는 깊은 감동을
느낄 수 있었다.

파두의 명곡으로 알려진 대부분의 곡들이 파두 본연의 정서가 깃든
어둡고 무거운 분위기의 곡들이지만, 모든 파두곡이 그렇지는 않다. 지

구상의 모든 음악들처럼 파두 또한 삶의 이야기가 담긴 노래이기 때문이다. 보통 트래디셔널 파두로 분류되는 오래된 파두 중에는 경쾌한 템포 속에 리스본 사람들의 기쁨과 즐거움을 노래한 곡들이 꽤 있다. 파두하우스에서는 그런 곡을 자주 만날 수 있다. 그럴 때면 가수는 리듬에 맞춰 박수를 유도하기도 하고 후렴구를 관객과 함께 부르기도 하면서 라이브 무대의 묘미를 선사하기도 한다. 전문적인 공연이나 음반을 통해서는 만나기 힘든 파두하우스만의 순간이다.

리스본을 걷는 파두 여행자들에게 알파마는 골목골목 파두하우스들이 있기에 더욱 행복한 곳이다. 그곳에서 멋진 파두하우스를 발견해 파두와 함께 밤을 보낸다면, 그날 밤은 포르투갈 여행의 어떤 순간보다 매력적인 시간이 될 것이다.

리스본에서 파두하우스가 가장 밀집되어 있는 지역은 알파마와 바이후 알투 지역이다. 우리 가수들의 해외 버스킹을 보여주는 한 TV 프로그램에 등장했던 아데가 마샤두Adega Machado를 비롯해 카페 루소Cafe Luso, 우 파이아O Faia 등은 리스본에서 가장 오랜 역사와 전통을 가진 고급 파두하우스로 바이후 알투에 있는 대표적인 파두하우스들이다. 모두 카몽이스 광장Praça Luis de Camões 북쪽 비슷한 지역에 모여 있다.

파두 역사에 길이 남을 많은 파디스타들이 노래했던 이 가게들은 1930년대에서 1940년대에 문을 열었다. 현재 아데가 마샤두에 마르쿠 호드리게스Marco Rodrigues가 주간 게스트로 노래하고 있고, 우 파이아의 라인업에는 히카르두 히베이루Ricardo Ribeiro가 있다. 두 가수 모두 현재 리스본 파두를 대표하는 가수들이다. 특히 우 파이아는 아말리아 호드리게스와 동시대에 활약했던 파디스타인 루실리아 두 카르무Lucilia do Carmo가 열었던 곳으로, 현재 리스본 파두의 거장으로 존경받는 그녀의 아들 카를로스 두 카르무Carlos do Carmo가 운영하기도 했

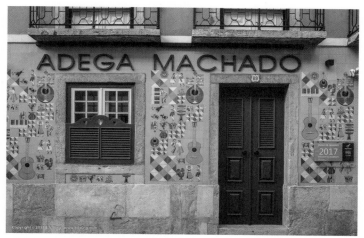

**▌** 파두하우스 아데가 마샤두

였다. 전설적인 파두가수 마리아 세베라의 이름을 딴 아 세베라A Severa
역시 바이후 알투의 대표적인 파두하우스로 손꼽히며, 내부의 아줄레
주 장식이 아름다운 곳이다.

고급스러운 분위기와 높은 비용이 부담스럽다면 가벼운 술이나 음
료 한 잔에 파두 공연을 감상할 수 있는 곳도 있다. 타스카 두 쉬쿠Tasca
do Chico는 선술집 스타일의 가게로, 협소한 공간이어서 자리를 잡지 못
하면 서서 공연을 봐야 한다. 하지만 나름 운치 있는 그 분위기에 끌려
많은 사람들이 찾는 곳이기도 하다. 벽면에 가득한 파두가수의 사진들
이 인상적인 분위기를 만들어 내는 곳으로 파디스타들의 뮤직 비디오
를 촬영하는 공간으로 사용되기도 한다.

알파마에는 더 많은 파두하우스들이 존재한다. 가장 유명한 파두하
우스로는 리스본 대성당에서 멀지 않은 곳에 위치한 클루브 드 파두
Clube de Fado를 첫 손에 꼽을 수 있다. 최고의 포르투갈 기타리스트로

인정받는 마리우 파쉐쿠Mário Pacheco가 설립한 곳으로 그가 직접 출연해 연주를 들려주기도 한다. 페드루 모우티뉴Pedro Motinho, 마리아 안나 보본느Maria Ana Bobone, 호드리구 코스타 펠릭스Rodrigo Costa Félix, 크리스티아나 아구아스Cristiana Águas 등 현재 공연과 음반을 통해 활발한 활동을 펼치고 있는 화려한 출연진을 구성하고 있다.

이곳과 함께 모우라리아 출신의 명가수였던 아르젠티나 산토스Argentina Santos가 1963년부터 운영해온 파헤이리냐 드 알파마Parreirinha de Alfama 역시 알파마를 대표하는 파두하우스 명소다. 파두 박물관과 매우 가까운 위치에 있다. 파두 공연과 함께 식사의 퀄리티도 생각한다면 카사 드 리냐레스Casa de Linhares가 단연 추천할 만한 곳이다. 미슐랭 3스타에 빛나는 레스토랑이며 출연하는 파두음악가들의 실력도, 공연 분위기도 나쁘지 않은 곳이다.

그 외 알파마의 파두하우스들은 앞서 소개한 바이후 알투의 가게들에 비해 내부의 고급스러움이 떨어지거나 다소 협소한 공간을 가진 곳들이 많지만, 저마다의 개성과 매력으로 여행자들에게 특별한 매력을 전하는 곳들이 대부분이다. 그중 추천할 만한 곳으로 코라상 다 세Coração da Sé를 들 수 있다. 리스본 대성당과 매우 가까운 곳으로 가게 이름도 '리스본 대성당의 마음'이란 의미다. 알파마의 파두하우스들 중엔 간혹 주인이 노래하거나 심지어 주방에서 음식을 만들던 분이 나와 노래하는 곳이 있는데, 여기도 그런 분위기다. 공연 시간이 되자 홀에서 서빙을 하던 남자가 무대로 가 기타 연주를 시작하더니 노래까지 한다. 그런데 노래 실력이 범상치 않다. 아직 프로 파디스타로 활동하진 못하고 있다지만, 필자가 리스본의 파두하우스에서 만난 남자 가수들 중에 가장 인상적인 노래를 들려 주었다. 다음 무대엔 사장이나 지배인 쯤으로 보이던 노신사가 노래를 하더니, 그다음 무대에선 카운터를 지

키고 있던 여인이 노래를 한다. 진한 목소리와 깊은 감정의 표현이 일
품이었다. 놀란 마음을 감추지 못하고 공연 브레이크 타임에 이야기를
나눠 보니, 두 사람은 부부고 노신사 파디스타는 아버지 같은 분이라고
했다. 그리고 대화를 이어가던 중에 더욱 놀랐던 것은 리스본 파두계의
거물급 기타리스트이자 가수인 조르즈 페르난두Jorge Fernando가 카운터
여인의 아버지라는 사실이었다.

❙ 파두하우스 클루브 드 파두의 내부

# 알파마의 골목길 || Vielas de Alfama

어두운 밤의 죽은 시간
기타의 떨림과 함께
한 여인이
자신의 쓰라린 파두를 노래하네.
그리고 창문 너머로
검게 그을리고 갈라진
그녀의 상처 입은 목소리는
지나가는 모든 이들을 슬프게 하네.

달은 가끔씩 깨어나
의도치 않게 비추지.

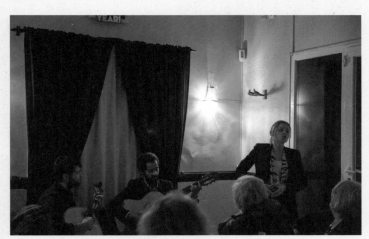

▎파두하우스 코라상 다 세의 파두 공연

반쯤 열린 문 안에
두 개의 입술이 하나가 되고,
낮이 붉어진 달은
자신의 실수를 깨닫지.
그리곤 용서를 구하는 것처럼
부끄러움 속에 자신을 숨기지.

알파마의 골목길
오래된 리스본 거리의
모든 파두는
그대들의 과거를 말하네.
달빛이 입맞춤하는
알파마의 골목길
그곳에서
파두와 가까이 살기를 갈망하네.

**작사** 아르투르 히베이루Artur Ribeiro | **작곡** 막시미아누 드 소우자Maximiano de Sousa
막스Max라는 애칭으로도 잘 알려진 인기 있는 파디스트이자 재단사이기도 했던 막시미아누
드 소우자Maximiano de Sousa가 노래했던 곡이다. 그의 올드패셔너블한 레코딩도 매력적이
며, 카를로스 하모스Carlos Ramos나 마리자의 해석도 들어볼 만하다.

지성과 매혹의 도시 코임브라.
몬데구강을 내려다보는 도시의 심장 코임브라 대학은
교복과 검은 망토를 입은 음유시인들의 노래가 태어난 곳.

그들의 노래는 사랑과 낭만의 시를 담은 또 하나의 파두.
그들의 사우다드는 언제나
진실한 마음과 코임브라에 대한 애정을 향하고 있다.

# 코임브라에서 또 하나의
# 파두를 만나다

리스본에서 시작한 포르투갈 여행의 다음 행선지는 동쪽 내륙의 도시 에보라Évora가 아니면 보통 북쪽으로 향한다. 세계의 많은 여행자들이 가장 아름다운 도시 중 하나로 손꼽는 포르투Porto가 기다리고 있기 때문이다. 그러나 이왕 파두를 테마로 포르투갈 여행을 시작했다면 리스본과 포르투 사이 내륙에 위치한 코임브라Coimbra를 꼭 방문할 것을 권한다. 지금까지 소개한 리스본을 배경으로 한 것과는 많은 부분이 다른 또 하나의 파두가 이곳에 존재하기 때문이다. 포르투갈 내에서도 리스본 파두와는 별개로 '코임브라의 파두Fado de Coimbra' 혹은 '코임브라 파두'라고 따로 지칭해서 부른다.

몬테구 강과 코임브라 구시가지

# 대학생들의 노래

스페인 내륙에서 발원해 포르투갈 북부를 가로지르는 몬데구Mondego 강, 그 강을 끼고 있는 코임브라는 유럽 내에서 손꼽히는 유서 깊은 학문의 도시다. 또한 포르투갈 왕국이 카스티야 왕국으로부터 독립해 처음 국가의 정체성을 확립한 이후 1255년까지 포르투갈의 수도였던, 역사적으로도 대단히 의미 있는 곳이다.

바다 같은 자태를 지닌 리스본의 테주강이나 화사한 아름다움을 지닌 포르투의 도우루Douro 강변과는 달리, 폭이 그리 넓지 않은 몬데구 강은 소박하고 차분한 분위기로 다가온다. 하지만 올드 타운으로 들어서서 만나는 경사진 골목들과 광장, 그리고 특유의 낡은 아름다움이 빛을 발하는 건물들이 있는 풍경은 포르투갈 도시들에서 느낄 수 있는 매력적인 모습을 고스란히 보여준다.

올드 타운의 언덕 정상엔 코임브라의 심장이라 할 수 있는 코임브라

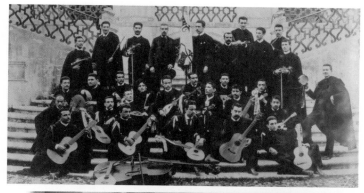

┃ 1894년 코임브라 대학 음악 아카데미의 학생(위)과 오늘날의 코임브라 대학생(아래)

대학이 자리 잡고 있다. 검은 교복과 검은 망토를 걸치고 있는 학생들의 모습이 코임브라를 대표하는 특별한 풍경이 되는 이곳은 이 도시뿐만 아니라 포르투갈 전체의 학문과 예술의 중심이다. 바로 이곳에서 이 학교의 존재 못지않게 코임브라 사람들로 하여금 자부심을 갖게 하는 그들의 노래, '코임브라 파두'가 태어났다.

포르투갈 최초의 대학인 코임브라 대학은 1290년 리스본에 설립된 학교였다. 이후 1431년 리스본에서 코임브라의 알사코바Alçácova 왕궁

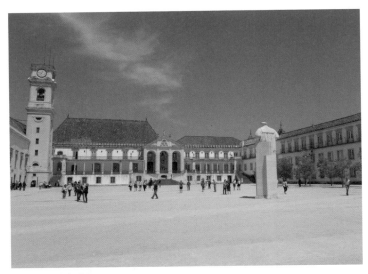

| 코임브라 대학 광장

으로 옮겨 지금의 자리를 지키고 있다. 2014년 유네스코 문화유산으로 등재된 이 학교는 포르투갈 최고의 지성의 전당으로 인정받고 있을 뿐만 아니라 학문의 도시 코임브라를 대표하는 문화적 아이콘이기도 하다.

왕궁에 대학을 조성했다는 사실도 놀랍지만, 학내에 있는 문화유산들은 이곳을 찾는 많은 여행자들에게 놀라움을 준다. 코임브라 대학의 상징적인 풍경인 도서관과 법대가 있는 광장, 그리고 그 주변 건물 내부의 도서관과 교회는 코임브라 여행의 필수 코스다. 특히 18세기 초에 지어진 조아니나 도서관Biblioteca Joanina은 포르투갈 바로크 문화의 뛰어난 산물이다. 당시 왕에게 헌정되었던 이 도서관은 수만 권의 희귀한 고서를 소장하고 있으며, 2층으로 구성된 서가와 화려한 장식들이 놀라운 아름다움을 선사하는 곳이다. 두꺼운 외벽과 세심한 내부 장치로 고서들을 보관하고 있는데, 벌레들로부터 책을 보호하기 위해 도서관

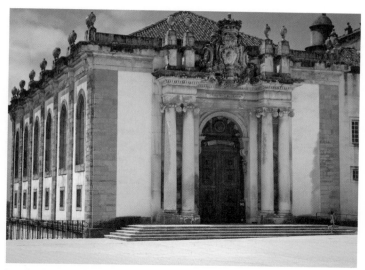

▌ 코임브라 대학의 조아니나 도서관 외부

▌ 코임브라 대학 내 상 미겔 교회

내부에 박쥐를 키우고 있을 정도다. 12세기 왕궁의 예배당을 16세기에 증축한 상 미겔 교회Capen de São Miguel 역시 규모는 크지 않지만 아름다운 내부로 방문자들에게 인기가 있는 곳이다.

중세 포르투갈의 아름답고 풍요로운 문화가 남아 있는 코임브라의 파두는, 통속적인 감성을 어둡고 우울한 분위기로 노래하는 리스본 파두와는 달리 지적이고 낭만적인 면모를 지녔다. 코임브라 파두의 기원을 중세 남프랑스의 음유시인 트루바두르에서 찾기도 하지만, 실질적으로는 코임브라 대학교의 학문적 전통과 코임브라의 예술문화를 배경으로 노래했던 코임브라 대학의 학생들이 주역이었다. 그래서 예전에도 지금도 코임브라 파두의 유명한 음악가들은 거의 모두 코임브라 대학 출신이다. 리스본 파두에 비해 작사와 작곡을 겸하는 가수들이 많다는 것도 특별한 면이다.

16세기 무렵부터 코임브라 대학의 학생들이 도시의 거리에서 노래하는 풍습이 있었다. 그들의 세레나데와 발라드풍의 노래들이 밤거리에 적막을 깨고 울렸던 것이다. 지금의 형태로 본격적인 발전을 시작한 시기는 리스본 파두보다 약간 늦은 1870년대에서 1890년대 사이로 알려져 있다. 당시 포르투갈 여러 지역에서 온 학생들의 노래가 코임브라의 전통적인 노래와 만나 대학의 학구적이고 예술적인 분위기에 어울리는 음악이 되었을 것이며, 그중에서도 리스본 파두의 음악적 영향이 매우 컸다. 그러나 리스본 파두와는 태생적인 배경이 완전히 달랐다. 더불어 코임브라라는 도시가 지닌 특별한 문화 환경과 음악의 주역이 대학생들이었던 특수성 때문에 리스본 파두와는 다른 정서가 쌓이면서 오늘에 이른 것이다.

코임브라 파두는 음악적인 면에서도 단조의 굴곡진 선율과 장식음을 많이 사용하는 리스본 파두와는 다른 면모를 지니고 있다. 교복을

차려입고 노래하는 대학생다운 지적이고 깔끔한 분위기와 더불어 세레나데의 낭만성을 지니고 있었다. 실제로 코임브라 파두는 좋아하는 여인의 집 창문 앞에서 부르는 사랑 노래의 전통을 가지고 있다. 또한 코임브라 파두는 남자들의 노래이며, 지금도 그 전통이 지켜지고 있다.

정서적인 면의 차이는 곡의 소재에서부터 나타난다. 아프고 어두운 소재를 주로 노래하는 리스본 파두와 달리 문학적인 성향을 드러낸다. 코임브라 파두의 많은 곡들이 운율이 담긴 시를 가사로 하고 있으며, 사랑, 철학, 인생, 코임브라에 관한 내용이 주를 이룬다. 가수의 표현 역시 감정을 분출하는 리스본 파두와 다르게 절제된 감정으로 문학적 서정을 표현한다.

코임브라 파두 역시 포르투갈 기타와 클래식 기타의 연주를 배경으로 노래하지만, 리스본 파두에서 사용하는 포르투갈 기타와는 약간의 차이가 있다. 울림통의 크기와 형태가 조금 다르고, 튜닝과 연주 패턴도 다른 부분이 있다. 리스본 파두의 포르투갈 기타와 구분하여 '기타하 드 코임브라Guitarra de Coimbra', 즉 '코임브라 기타'라고 부르기도 한다.

코임브라 파두가 본격적으로 발전하기 시작했던 19세기 말에 활동한 전설적인 인물로 아우구스투 일라리우Augusto Hilário를 첫 손에 꼽을 수 있다. 그는 시인이자 가수였으며 기타리스트로서도 역량이 뛰어났

▎코임브라 대학생의 연주

지만, 서른두 살의 나이에 요절해 코임브라 파두의 신화로 남은 인물이
다. 특히 코임브라뿐만 아니라 전국적인 활동으로 찬사를 받았는데, 코
임브라 대학 시절에는 '기쁨의 왕Rei da Alegria'이란 별명으로 유명했다.
코임브라엔 그의 이름을 딴 파두하우스 일라리우Hilário가 있다.

1915년 코임브라 대학에 입학해 "코임브라 파두의 가장 중요한 목소
리", "코임브라의 가장 로맨틱한 목소리"라는 찬사를 받으며 노래했던
안토니우 메나누António Menano와, 비슷한 시기에 가수이자 시인으로
큰 명성을 얻었던 에드문두 베텐코우르트Edmundo Bettencourt는 20세기
초반 코임브라 파두의 대중화에 결정적인 역할을 한 대표적인 음악가
들이다.

이후 아드리아누 코헤이아 드 올리베이라Adriano Correia de Oliveira, 조
제 아폰주José Afonso, 루이즈 고에스Luiz Goes, 페르난두 마샤두 소아레
스Fernando Machado Soares 등이 코임브라 파두 역사 속에서 거장으로 기
억되고 있다.

▌코임브라의 포르투갈 기타

# 코임브라의 사우다드 || Saudades de Coimbra

오오, 몬데구강의 코임브라여.
그리고 내가 그곳에서 가졌던 사랑들이여.
그대를 보지 못한 이는 눈이 멀고
그대를 사랑하지 않는 이는 살 수 없네.

그대를 보지 못한 이는 눈이 멀고
그대를 사랑하지 않는 이는 살 수 없네.

포플러나무 숲에서 작은 동굴까지
코임브라는 나의 사랑.
내 망토의 그늘은
땅에 닿아 꽃으로 피었네.

---

**작사** 마리우 폰세카Mário F. Fonseca | **작곡** 안토니우 드 소우자António de Sousa
코임브라에 대한 애정과 그리움을 노래한 코임브라 파두 최고의 명곡 중 하나다. 코임브라
라는 도시와 사람들에 대한 깊은 애정이야말로 코임브라 파두에 투영된 가장 중요한 사우다
드가 아닐까 생각하게 만드는 곡이다. 정갈한 분위기 속에 진실한 마음을 담아 노래하는 코
임브라 파디스타들이 남긴 녹음 대부분이 깊은 울림을 전한다. 음색이 다른 조앙 프라다João
Frada와 조제 메스키타José Mesquita의 노래를 비교 감상해보는 것도 좋고, 조앙 파리냐João
Farinha의 버전도 아름답다. 누구의 노래로 들어도 곡에 담긴 진실함을 느낄 수 있다.

---

# 조제 아폰주와
# 새로운 시대를 위한 노래

▌코임브라 구시가지

1930년대에 시작된 살라자르의 철권통치 아래 포르투갈 현대사가 깊은 수렁에 빠져 있던 즈음, 1960년대부터 1970년대 사이 포르투갈 음악계에는 사회적, 정치적 은유로 민중계몽의 메시지를 담으며 독재정권에 저항했던 새로운 노래운동이 일어났다. 그 중심에 코임브라 파두의 재능 있는 음악가 조제 아폰주José Afonso가 있었다. 제카 아폰주Zeca Afonso, 혹은 제카라는 이름으로도 널리 알려져 있다.

포르투 근교의 아름다운 도시 아베이루Aveiro 태생인 그는 코임브라 대학의 전통을 이으며 1950년대 중반부터 파두 음악가로 활동을 시작했다. 이후 1950년대 후반부터 사회적 메시지를 담은 현실참여적인 음악을 발표하며 독재정권 종식을 위한 활동가로 변모해 나갔다. 민주주의에 대한 열망이 담긴 그의 노래들은 국내외에서 높은 예술적 평가를 받았고, 독재에 대한 저항의 물결에 더욱 깊숙이 동참해 행동했다. 1970년대 초반에는 그의 많은 노래들이 금지곡 처분을 받았고, 그는 20일 동안 수감생활을 겪기도 했다.

▎조제 아폰주(1929. 8. 2~1987. 2. 23)

1974년 카네이션 혁명으로 독재정권이 물러간 뒤에는 코임브라 파두의 시적인 느낌을 새로운 발라드 음악으로 발전시키며 포르투갈 대중음악의 한편에서 의미 있는 변화를 이끌기도 했다.  오늘날 조제 아폰주가 남긴 음악들은 포르투갈 대중음악의 위대한 유산으로 평가를 받고 있으며, 1987년 그가 세상을 떠났을 땐 3만 명의 인파가 장례식에 참여했다고 한다.

조제 아폰주가 남긴 많은 명곡 중 〈Grândola, Vila Morena 그란돌라, 검게 그을린 도시〉는 카네이션 혁명과 직접적인 관련이 있는 노래다. 그가 직접 만든 이 곡은 1972년에 처음 노래했다. 그란돌라는 포르투갈 남부의 작은 도시로, 이 노래에서는 독재정권 아래 탄압받아 온 평등과 민주주의의 이상을 상징하고 있다.

이 노래는 카네이션 혁명의 시작을 알리는 약속신호였다. 1974년 4월 25일 자정 한 라디오 방송에 이 노래가 전파를 탔고, 그것을 신호로 군부 내 소장파 장교들이 이끈 쿠데타 군대가 리스본을 점령했다. 이들을 진압하기 위해 나온 정부군 역시 혁명에 가세했고, 시민들이 군인들에게 카네이션을 전하면서 무혈혁명이 이루어졌던 것이다. 독재정권의 몰락을 선포하는 순간 많은 시민들이 이 노래를 불렀다고 한다.

# 그란돌라, 검게 그을린 도시    Grândola, Vila Morena

그란돌라, 검게 그을린 도시여.
형제애의 땅.
오, 도시여! 그대 안에 최고의 명령자는
민중이라네.
오, 도시여! 그대 안에 최고의 명령자는
민중이라네.
형제애의 땅.
그란돌라, 검게 그을린 도시여.

골목마다 친구가
얼굴마다 평등이
그란돌라, 검게 그을린 도시여.
형제애의 땅.

형제애의 땅.
그란돌라, 검게 그을린 도시여.
얼굴마다 평등이
최고의 명령자는 민중이라네.

이제는 나이를 알 수 없는
참나무 그늘 밑에서
그란돌라 그대의 의지를
내 동료로 삼을 것을 약속했네.

그란돌라 그대의 의지를
내 동료로 삼을 것을 약속했네.
이제는 나이를 알 수 없는
참나무 그늘 밑에서

---

**작사, 작곡** 조제 아폰주 José Afonso

# 코임브라 파두 센터

리스본이나 포르투에 비해 관광객 수가 현저히 떨어지는 코임브라에는 파두하우스가 많지 않다. 대신 코임브라 파두의 진면모를 제대로 경험할 수 있는 곳이 따로 있다. 구시가지에 위치한 파두 아우 센트루 Fado ao Centro라는 이름의 공간이다. 코임브라 현지에서는 영어로 파두 센터라고 하면 다 알 정도로 잘 알려진 곳이기도 하다. 필자의 임의로 코임브라 파두 센터라는 기억하기 쉬운 이름으로 소개하고 있지만, '중심에 있는 파두' 혹은 '중심을 향한 파두'라는 의미를 담고 있다고 한다.

코임브라 파두에 대한 깊은 애정과 자부심을 가지고 그 보존과 홍보를 목적으로 설립한 문화협회의 성격을 지닌 이곳은 파두에 관심이 있다면 꼭 방문해야 할 곳이기도 하고, 파두에 대한 이해가 없어도 충분히 유익한 관람을 할 수 있다.

아담한 규모로 소극장 형태의 공간인 이곳에선 매일 저녁 여섯 시부
터 약 한 시간 정도 공연을 선보인다. 파두하우스처럼 식사나 음료에
대한 부담이 없고, 그리 비싸지 않은 입장료를 내고 관람할 수 있다. 극
장식으로 마련된 좌석 전면의 무대에서 공연이 이루어지는데, 코임브
라 대학생의 복장인 검은 교복과 망토를 걸친 음악가들이 나와 코임브
라 파두의 명곡들을 중심으로 들려준다.

영상을 통해 리스본 파두와 코임브라 파두에 대한 소개를 설명과 함
께 전하는 시간을 따로 마련하고 있으며, 코임브라 파두의 낭만적인 면
모를 지닌 세레나데에 대한 소개도 해준다. 공연이 끝나면 무대 뒤 작
은 야외 공간으로 관객들을 안내해 포트와인을 한 잔씩 권하는 낭만적
인 순서도 마련하고 있다. 이때 공연을 했던 아티스트들의 음악이 담긴
CD도 판매한다.

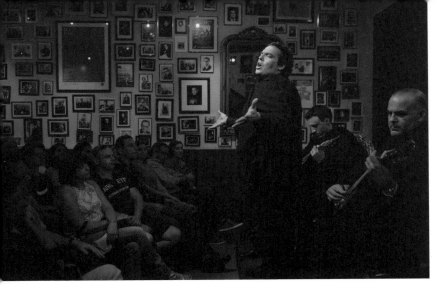

▌코임브라 파두 센터 공연

코임브라 파두 센터의 공연팀은 네다섯 명으로 구성되어 있다. 이 극장에서 공연할 뿐만 아니라 코임브라 파두 센터의 이름으로 여러 차례 해외 공연을 한 바 있고, 준수한 내용이 담긴 음반을 발표하기도 했다. 두 명의 가수 중 메인 역할을 하는 조앙 파리냐João Farinha는 현재 코임브라 파디스타 중 정상의 가수로 손꼽히며, 포르투갈 기타를 연주하는 루이스 바호주Luís Barroso 역시 출중한 연주력과 오랜 경력을 지닌 연주자다. 그는 코임브라 대학 내 파두 섹션의 포르투갈 기타 교사로도 활동하고 있다.

▌코임브라 파두 센터 외부

# 이별의 발라드 ‖ Balada da Despedida

코임브라는 이별의 순간에
더욱 매혹적이네.

내 노래의 눈물은
그대에게 드리는 인생의 빛.
코임브라는 이별의 순간에
더욱 매혹적이네.

내 고통을 속이며
나는 행복하기를 바라네.
진실한 사랑이었다면
그리움은 더욱 마음에 남지 않으리.

그대 아름다움으로
나를 속이려 하지 마오.
달빛 뒤엔
변함없이 어두운 밤이 있으니.

---

**작사, 작곡** 페르난두 마샤두 소아레스Fernando Machado Soares

코임브라 대학 법학부 출신의 음유시인 페르난두 마샤두 소아레스가 만들어 직접 노래했던
곡이다. 1970년대 중반 이후 코임브라 파두 전통의 부활에 커다란 역할을 했던 뛰어난 작곡
가이자 가수였던 그의 깊은 음악성이 배어 있는 명곡이다. 그의 노래와 함께 조제 메스키타
José Mesquita의 버전을 들어볼 만하며, 코임브라 파두 그룹인 베르데스 아노스Verdes Anos
의 녹음도 매우 훌륭하다.

---

EXCEPTO
VEÍCULOS
AUTORIZADOS

┃ 코임브라 구시가지

# 코임브라 - 포르투갈의 4월

〈Coimbra코임브라〉, 전형적인 코임브라 파두 곡은 아니지만 코임브라
를 테마로 한 가장 세계적인 명곡이다. 리스본의 작곡가 하울 페랑Raúl
Ferrão과 여러 파두 명곡의 노랫말을 썼던 조제 갈랴르두José Galhardo
가 만든 이 곡은 아말리아 호드리게스의 유명한 레퍼토리이기도 하
다. 1947년 포르투갈 영화《검은 외투Capas Negras》에 아말리아 호드리
게스가 직접 출연해 노래한 후, 미국에서 영어 가사를 붙여 'April in
Portugal'이라는 제목으로 크게 인기를 얻었다. 또한 프랑스에서도 이
베트 지로Yvette Giraud가 〈Avril au Portugal포르투갈의 4월〉이라는 제목
의 프랑스어 가사로 노래해 샹송 명곡으로 기억되는 곡이기도 하다.
포르투갈어 원곡 가사를 부른 뒤 테마 부분을 영어로 노래한 아말리아
호드리게스의 녹음이 가장 유명하며, 원제목에 프랑스어 제목을 붙여
'Coimbra - Avril au Portugal'로 표기하기도 한다.

이 곡은 리스본 파두 음악가들이 만들고 노래한 곡이지만, 코임브라 파두가수들도 많이 노래해 코임브라 파두의 대표곡으로 인식되기도 한다. 코임브라 파두 센터Fado ao Centro에서 발매한 음반에 수록된 조앙 파리냐의 노래가 대단히 매력적이다. 앞서 소개한 코임브라 파두 센터의 공연에서도 항상 등장하는 곡이며, 포르투의 파두 공연에서도 많이 노래한다. 이 곡을 부를 땐 관객들이 합창을 하기도 하고, 외국인들에게는 후렴 부분을 'la la la~' 가사로 합창을 시키며 훈훈한 분위기를 만드니, 가사의 의미를 이해하고 포르투갈어 가사까지 외워 간다면 공연을 더욱 즐겁게 관람할 수 있을 것이다.

> 코임브라는 꿈과 전통을 배우는 곳.
> 교수는 노래,
> 달은 학부,
> 책은 여인,
> 사우다드를 스스로 익혀 말할 줄 알아야만
> 통과하는 곳이지.
>
> 포플러나무 숲의 코임브라.
> 여전히 포르투갈 사랑의 수도라네.
> 코임브라엔
> 언젠가 눈물로 빚어 만들어진
> 아름다운 이네스의 이야기가 있다네.
>
> 노래가 있는 코임브라.
> 우리 마음에 빛을 밝히는 코임브라.

박사들이 있는 코임브라.
그대의 가수인 우리에게
사랑의 원천은 바로 그대 코임브라라네.

*(영어 가사)*
그대와 함께 포르투갈에서
내 4월의 꿈들을 찾았네.
이전엔 몰랐던
로맨스를 알게 되었을 때
내 머리는 구름 속을 떠다녔고
내 마음은 미칠 듯했네.
그리고 미친 듯 말했지.
*"그대를 사랑해."*

노랫말 중 등장하는 '이네스의 이야기'는 14세기 초반 왕과의 비극적인 사랑 끝에 죽은 여인의 이야기로, 포르투갈 역사 속 실화다. 이네스 드 카스트루Inês de Castro는 포르투갈 귀족 출신으로 카스티야 왕실과도 연결된 집안의 여인이었다. 당시 포르투갈의 왕 아폰주 4세는 왕위를 이을 페드루 왕자를 카스티야 왕국의 콘스탄사 공주와 정략결혼을 시켰다. 하지만 페드루 왕자는 공주의 시녀로 따라온 아름다운 이네스와 사랑에 빠져버렸다.

콘스탄사 공주가 후계자를 낳았지만 둘의 밀애는 계속되었고, 결국 이네스는 추방당하기에 이른다. 그러나 두 사람은 코임브라에 가정을 꾸리고 아이들까지 낳았다. 이후 콘스탄사 공주가 출산 중 사망하자, 왕위계승을 걱정하던 몇몇 귀족들은 아폰주 4세에게 페드루 왕자가 이

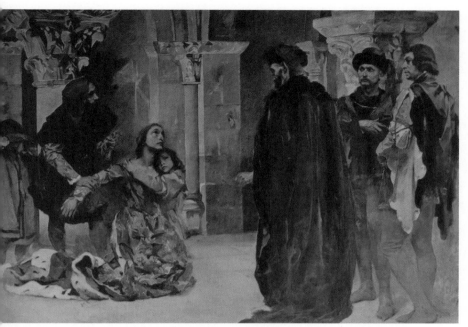

■ 콜룸바누 보르달루 피네이루, 〈이네스의 비극Drama de Inês de Castro〉(1901)

네스의 카스트루 집안과 작당해 왕위를 노린다고 모함했다. 결국 이네스는 왕과 귀족들이 보낸 자에게 암살당하고 말았다.

나중에 왕위에 오른 페드루 왕자는 이네스의 살인을 주도하고 도망간 귀족들을 찾아내 매우 잔인한 처형으로 복수했다. 그리고 이네스의 시신에 왕비의 옷을 입히고 왕관을 씌워 앉힌 뒤, 귀족들에게 충성을 맹세하고 손에 키스를 하게 해 왕비에 대한 예를 갖추게 했다고 한다.

이 무서운 사후 대관식은 역사학자들 사이에서 실화가 아니라는 주장도 있지만, 페드루는 죽을 때까지 왕비를 맞지 않고 자리를 비워두었다. 두 사람의 시신은 리스본에서 북쪽으로 약 120킬로미터 떨어진 곳

▌이네스가 처형 당한 곳으로 알려진 눈물의 정원

에 있는 알코바사 수도원Mosteiro de Alcobaça에 함께 안치되어 있으며,
그들의 관은 서로 마주 보고 있다. 이네스의 비극적인 사랑 이야기는
포르투갈의 문학과 미술 등 다양한 분야에서 다뤄져 왔으며, 스무 편이
넘는 오페라와 발레 작품에서 재현되었다. 그리고 이네스가 살해당한
곳으로 알려진 곳이 바로 코임브라의 유명한 관광지 중 하나인 눈물의
정원Quinta das Lágrimas이다.

# 들판은 푸르다 ‖ Verdes São os Campos

들판은
레몬나무 색깔처럼 푸르다.
내 마음의 눈동자처럼.

아름다운 신록과 함께
펼쳐지는 들판이여.
그대의 풀밭이
품고 있는 양들과
여름을 불러오는 풀잎으로
그대는 살아가고,
나는 내 마음의
기억으로 살아가네.

그대가 먹는 것은
풀잎이 아니라네.
그건 내 마음의 눈동자가 주는
감사의 마음이라네.

---

**시** 루이스 바즈 드 카몽이스Luís Vaz de Camões | **작곡** 조제 아폰주José Afonso

포르투갈의 국민 시인 카몽이스의 시에 조제 아폰주가 곡을 붙여 노래한 코임브라 파두 최고의 명곡 중 하나. 자연에 대한 감사의 마음을 잔잔하고 소박한 선율 속에 담은 곡이다. 아드리아누 코헤이아 드 올리베이라Adriano Correia de Oliveira를 비롯한 코임브라 파두 대가들의 전형적인 노래도 감동적이지만, 피아노 반주로 노래한 조앙 쇼라Jão Chora의 버전이나 리스본 파두 가수인 쿠카 호제타Cuca Roseta가 현대적인 감각을 담아 노래한 버전도 매력적이다. 스페인 갈리시아 지방의 아티스트 우시아Uxia가 녹음한 켈트풍의 버전도 들어볼 만하다.

지금도 알파마와 바이후 알투의 좁은 언덕길에는
파두의 여신 아말리아 호드리게스의 긴 그림자가
파디스타의 검은 드레스와 숄처럼
골목골목 어둡고 선명하게 드리워져 있다.

그녀의 전설은
테주강처럼 변함없이 리스본을 흐르고,
또 다른 아말리아 호드리게스들이 등장해
새로운 시대의 전설을 만들어가며 리스본의 밤을 밝힌다.

# 아말리아 호드리게스와
# 파디스타들

┃ 뱃머리의 기타 조각상

리스본 테주강의 랜드마크인 4월 25일 다리와 벨렘 지구 사이 강변 산책로엔 포르투갈 기타에 아말리아 호드리게스의 얼굴을 조각해 놓은 인상적인 조각상이 있다. '뱃머리의 기타 조각상Estátua da Guitarra na Proa'으로 리스본 사람들의 삶과 영혼이 담긴 노래인 파두와 위대한 파디스타 아말리아 호드리게스에게 헌정한 작품이다. 관광객에게 그리 잘 알려지지는 않았지만, 파두 애호가라면 파란만장했던 대항해시대에 아프리카로, 인도로, 브라질로 가는 배가 드나들던 바다 같은 강을, 한 시대를 풍미했던 '파두의 목소리'가 지켜보는 의미 있는 장면으로 해석할 수 있는 곳이다.

아말리아 호드리게스는 1999년 세상을 떠났지만 지금도 포르투갈 곳곳에서 사람들과 함께하고 있다. 파두를 이야기할 때 파두의 역사나 내용보다 먼저 떠올리게 되는 이름일 뿐만 아니라, 파두를 넘어 포르투갈 문화사의 국보급 인물로 여전히 회자되고 있다. 아말리아 호드리게스의 이름으로 박물관이 존재하고, 구시가지 곳곳에서 그림으로, 사진으로, 조형물로 만날 수 있다. 풍광과 전망이 아름다운 리스본 도심의 한 공원은 그녀를 기리기 위해 아말리아 호드리게스 정원Jardim Amália Rodrigues으로 이름을 바꾸기도 했다. 녹지와 호수가 어우러진 그곳은 여유로운 휴식 공간으로 리스본 사람들의 사랑을 받고 있다. 그녀가 세상을 떠난 다음 해 등장한 뮤지컬 〈아말리아Amália〉는 3년 동안 매진 사례를 이어갔고, 2008년 같은 제목의 영화도 발표되어 인기를 얻었다. 또한 2009년엔 파두를 전문으로 다루는 '라디오 아말리아Rádio Amália'라는 라디오 방송국이 생기기도 했다.

리스본 파두의 현대적인 전형을 확립한 인물로 평가받는 아말리아 호드리게스는 현재의 파두계에도 커다란 그림자를 드리우고 있다. 그녀가 노래했던 많은 곡들은 파두의 역사적인 명곡으로 남아 지금도

후배들에 의해 노래되고 있다. 현역에서 은퇴할 무렵, 포르투갈 사람들은 과연 누가 그 뒤를 이어 파두의 여왕에 등극할 것인가에 큰 관심을 두고 있었다. 새로운 파두가수들 대부분이 그녀의 영향을 받지 않을 수 없었고, 특히 1990년대를 전후로 등장했던 대형 파두가수들 대부분은 아말리아 호드리게스와 즉각적으로 비교되기도 했다.

파두가 포르투갈 사람들을 대변하는 예술임을 국제적으로 알렸을 뿐만 아니라 평생 파두를 위해 살았던 그녀의 업적은 '상송의 여왕'인 프랑스의 에디트 피아프Edith Piaf나 '남미 음악의 어머니'로 존경받았던

아르헨티나의 메르세데스 소사Mercedes Sosa와 같은 20세기 최고의 음악가들과 어깨를 나란히 할 만한 것이었다.

포르투갈 사람들의 숙명을 담은 노랫말을 정확하게 전달하는 어두우면서도 강렬한 카리스마를 지닌 목소리, 그리고 절정에 이르렀을 때의 놀라운 가창력과 풍부한 표현력은 그 누구도 흉내 낼 수 없는 아말리아 호드리게스만의 것이었다.

▌아말리아 호드리게스 벽화

# 어두운 숙명 ‖ Maldição

그 어떤 운명, 또는 저주가
우리를 지배하는가, 나의 심장이여?
서로에게 가는 길을 잃은 채
우리는 침묵하는 두 개의 외침,
만나지 못한 두 개의 운명
하나가 될 수 없는 두 연인

나는 당신으로 인해 고통 받으며 죽어가네.
당신을 찾을 수도 이해할 수도 없네.
이유 없이 사랑하고 증오하네.
심장이여, 너는 언제쯤
우리의 죽어버린 희망을 버릴 수 있는가?
심장이여, 언제쯤 멈추려고 하는가?

이 싸움, 이 괴로움 속에서
기쁨에 겨워 노래하며 눈물 흘리네.
나는 행복하면서도 불행하네.
내 가슴이여, 너의 운명이란
절대 만족하지 못하고
모든 것을 내주고 그 무엇도 갖지 못하네.

심장이여, 네가 주는

이 차디찬 고독 속엔

삶도 죽음도 없네.

운명을 바꿀 수 없다는 것이

명료함에도

운명을 읽어내려는 광기가 있을 뿐.

**작사** 아르만두 비에이라 핀투Armando Vieira Pinto | **작곡** 알프레두 두아르트Alfredo Duarte

〈Barco Negro검은 돛배〉, 〈Que Deus Me Perdoe신이여 용서하소서〉 등과 함께 아말리아 호드리게스의 가장 널리 알려진 명곡 중 하나. 제목 Maldição의 사전적 의미는 '저주'이나 '어두운 숙명'이라는 번역제목으로 널리 알려져 있다. 사랑과 운명에 대한 처절한 감정을 담고 있는 곡으로, 노랫말과 함께 들었을 때 더욱 깊고 진한 사우다드를 만날 수 있다.

# 파두의 여왕,
# 아말리아 호드리게스

아말리아 호드리게스Amália Rodrigues는 1920년 7월 23일, 리스본에서 태어났다. 그녀의 부모는 포르투갈 동부 스페인 국경 근처의 베이라Beira에서 리스본으로 이주한 사람들이었다. 어려운 가정형편 때문에 부모는 일을 하기 위해 베이라로 되돌아가고, 아말리아 호드리게스는 어린 시절을 조부모와 함께 생활해야 했다. 아홉 형제 중 다섯째로 태어났지만, 형제들 대부분이 유아기나 십 대에 사망하고 그녀와 여동생만 성인으로 성장했다. 여동생 셀레스트 호드리게스Celeste Rodrigues 역시 파두 가수로 오랫동안 활동하다 2018년에 세상을 떠났다.

아말리아 호드리게스의 어린 시절은 매우 가난하고 힘들었다. 초등학교 수준의 교육밖에 받지 못하고 이런저런 일을 하며 십 대를 보내야 했다. 음악교육을 받은 적이 없었지만 그녀의 노래 실력은 어릴 때부터 사람들의 주목을 받았다. 과일 가게 상인들을 위해 노래를 불러주고 돈

을 번 일화는 유명하다. 특히 할아버지가 그녀의 노래를 좋아했다. 할머니는 어린 아말리아 호드리게스에게 자상하게 신경을 써주지 못했지만, 할아버지는 늘 그녀를 아끼고 사랑했으며  뛰어난 노래 실력을 인정한 첫 번째 팬이었다. 집안에서 그녀가 노래할 때면 슬며시 창문을 열어 사람들에게 자랑하는 것을 즐겼다고 전해진다.

▌아말리아 호드리게스(1969년)

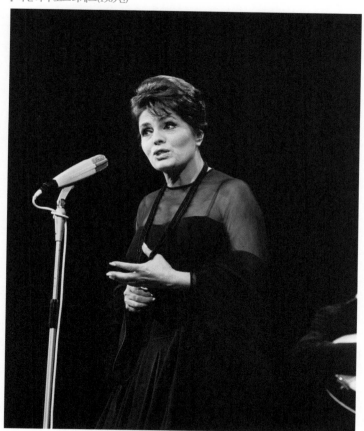

1938년 아말리아 호드리게스는 리스본에서 열린 한 파두 콩쿨에서 진가를 드러낸 후 본격적인 파두가수의 길을 걷기 시작했다. 파두하우스 카페 루소를 비롯한 여러 무대에서 노래하던 그녀는 스페인과 브라질 등으로 해외공연을 다니기 시작했고, 1945년에 브라질에서 첫 번째 앨범을 발표했다. 신뢰할 만한 파두 관계자의 말에 따르면, 포르투갈도 아닌 브라질에서 이때서야 데뷔 앨범을 발표했던 이유는 당시 포르투갈의 파두하우스 주인들이 그녀가 음반을 발매하면 손님이 떨어질 것을 우려해 반대했기 때문이라고 한다. 활동 초기부터 아말리아 호드리게스의 노래가 얼마나 대단했었는지 알 수 있는 대목이다.

아말리아 호드리게스의 인기와 존재감은 스크린으로도 이어졌다. 명곡 〈Coimbra코임브라〉를 노래했던 1947년 영화 《검은 외투*Capas Negras*》를 시작으로 1960년대 중반까지 20편 가까운 작품에 출연했다. 그중 앙리 베르뇌유Henri Verneuil 감독의 1954년 프랑스 영화 《테주강의 연인*Les Amants du Tage*》은 아말리아 호드리게스 본인뿐만 아니라 파두

❚ 포르투갈 기타를 연주하는 아말리아 호드리게스

의 국제적 인지도 상승에도 결정적인 계기가 되었던 작품이다. 우리나라에서는 〈과거를 가진 애정〉이라는 번안제목으로 소개되었던 작품이며, 지금도 국내 고전영화 모임 등에서 사랑받고 있다. 주인공 연인이 들린 파두하우스에서 검은 드레스를 입고 등장한 아말리아 호드리게스가 포르투갈 기타의 반주를 배경으로 〈Barco Negro 검은 돛배〉를 열창하는 장면은 이 노래를 20세기 최고의 파두 명곡으로 만들었다.

# 검은 돛배 ‖ Barco Negro

아침이 되면
내가 추하다고 생각하실까 두려웠습니다.
나는 모래 위에서 떨며
잠에서 깨어났습니다.
하지만 당신의 눈은 아니라고 말했죠.
그리고 내 마음속엔
태양이 비춰 왔습니다.

바위 위의 십자가 하나를 보았습니다.
당신이 탄 검은 돛배는
불빛 속에서 춤을 추었고,
이미 풀려진 돛 사이에서
흔들리는 당신의 팔이 보였습니다.
해변의 늙은 여인들은
당신이 돌아오지 못할 거라고 말합니다.
미친 여자들
미친 여자들

나의 사랑, 난 알아요.
당신이 떠나지 않았다는 것을.
내 주변의 모든 것들은
당신이 언제나
나와 함께 있다고 말합니다.

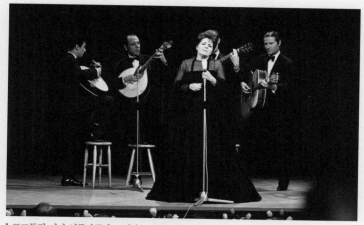

**포르투갈 기타 연주자들과 노래하는 모습(1969년)**

유리창에 모래를 흩뿌리는 바람 속에
노래하는 파도 속에
꺼져가는 불 속에
침대의 온기 속에
텅 빈 벤치에
당신은 내 가슴속에서
언제나 나와 함께 있습니다.

---

**작사** 다비드 모우랑 페헤이라David Mourão-Ferreira
**작곡** 카쿠 벨류Caco Velho, 피라티니Piratini

아말리아 호드리게스 최고의 명곡이자 가장 널리 알려진 파두 명곡으로, 바다에 나간 남편을 기다리던 여인의 안타까운 마음을 담았다. 스튜디오 레코딩을 포함해 1958년 프랑스 파리의 올랭피아 극장 실황도 훌륭하며, 다른 가수의 버전으로는 타악 단체와의 협연으로 독특한 분위기를 만들어낸 마리자Mariza의 2005년 리스본 실황이 특별한 분위기를 전한다.

1950년대 이후 아말리아 호드리게스의 활동은 국제무대에서 더욱 빛을 발했다. 제2차 세계대전 이후 서유럽 경제부흥을 목적으로 생긴 마샬 플랜이 후원하는 음악회에 초대받아 베를린, 로마, 파리, 베른 등 주요 도시에서 노래하며 존재감을 드러냈고, 미국 무대에 진출해 찬사를 받았다. 1953년에는 포르투갈 아티스트로는 최초로 미국의 TV 쇼에 등장하기도 했다. 1950년대 중반엔 꿈의 무대인 파리의 올랭피아 극장 공연이 커다란 성공을 거두며 프랑스에서도 여러 가지 성과를 거두었다.

이즈음부터 이룬 아말리아 호드리게스의 음악적인 업적 역시 실로 대단한 것이었다. 리스본 파두의 정서 깊은 곳에 있는 어두운 면을 표현해 내기에 더할 나위 없는 목소리와 여린 듯하면서도 안정된 발성은 타고난 것이었지만, 그녀는 스스로 끝없이 노력하는 가수였다. 또한 전통적인 명곡들을 자신만의 새로운 해석으로 표현하면서 좀 더 모던한 면모를 지닌 리스본 파두의 새로운 전형을 만든 것으로 평가받는다.

노랫말 역시 아말리아 호드리게스의 노래들을 통해 더욱 시적詩的인 면모를 지니게 되었다. 시인들의 시에 곡을 붙여 많은 곡을 노래했다. 다비드 모우랑 페헤이라David Mourão-Ferreira, 페드루 오멤 드 멜루Pedro Homem de Mello, 아리 도스 산토스Ary dos Santos, 마누엘 알레그르Manuel Alegre를 비롯한 여러 시인들이 그녀의 곁에 있었다. 그녀의 노래를 위해 시를 지어 헌정한 시인들도 있었다.

▌아말리아 호드리게스 생가 박물관 내부

┃ 아멜리아 무즈의 음반

또한 아말리아 호드리게스 자신도 많은 시를 직접 썼다. 〈Estranha Forma de Vida이상한 삶의 방식〉, 〈Lágrima눈물〉, 〈Asa de Vento바람의 날개〉, 〈Grito절규〉 등의 명곡들이 그녀의 시를 노랫말로 한 곡이다. 그녀의 시들은 1997년 『시Versos』라는 제목의 책으로 출판되었다. 그리고 2014년엔 중견 파두가수인 아멜리아 무즈Amélia Muge가 그 시들에 직접 곡을 붙이고 노래해 《Amélia com Versos de Amália아말리아의 시와 아멜리아》라는 제목의 앨범을 발표하기도 했다.

음악 속에서 이루어낸 아말리아 호드리게스의 이러한 성과는 노동자들을 비롯한 서민층의 문화로 인식되어 온 파두의 지위를 포르투갈을 대표하는 예술문화로 격상시켰다. 그리고 다섯 개 대륙의 수많은 나라에서 가진 무대를 통해 감동을 전하며 음악과 더불어 포르투갈의 문화 대사 역할도 했다. 미국 링컨센터에서의 공연에서 오케스트라를 대동한 무대를 가진 적이 있었는데, 그녀는 모든 연주자들에게 검은 옷을

입게 하고 자신은 포르투갈의 이미지가 담긴 화려하고 돋보이는 의상을 입고 노래한 유명한 일화가 있다. 그 의상은 현재 아말리아 호드리게스 생가 박물관에 전시되어 있다.

아말리아 호드리게스가 세상을 떠나기 전까지 발표한 음반은 170장에 이르며, 전 세계에서 30만 장이 넘게 판매되었다. 그 이후 현재까지도 아말리아 호드리게스의 이름으로 그녀의 노래를 담은 음반이 세계 각국에서 계속 발표되고 있고, 많은 가수들에 의해 그녀의 대표곡들이 새롭게 재해석되고 있다.

파디스타로서는 화려하게 활동했지만, 개인적인 인생사는 비교적 조용했다. 프로 가수로 활동을 시작한 뒤 그녀는 아마추어 기타 연주자였던 프란시스쿠 크루즈Francisco Cruz와 결혼했으나 몇 년 후 이혼했고, 1961년에 브라질에서 세자르 세아브라César Seabra와 결혼해 1997년까지 함께했다. 세자르 세아브라는 음악과 무관한 엔지니어였다. 파두에는 큰 관심이 없었지만, 아말리아 호드리게스가 품고 살았던 인간적인 외로움을 깊이 이해하고 진심으로 사랑했던 인물이었다.

 리스본의 국립 판테온

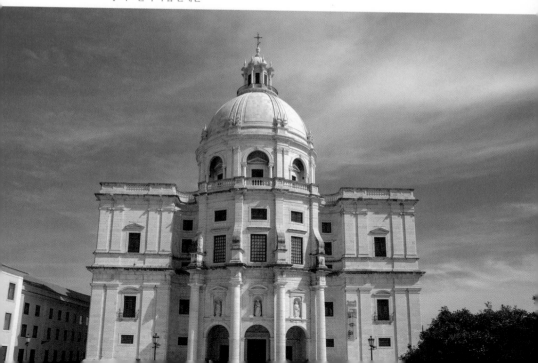

'파두의 여신'이자 '포르투갈의 목소리'로 포르투갈 국민의 사랑과 존경을 받던 아말리아 호드리게스는 1999년 10월 6일 세상을 떠났다. 당시 총리는 장례를 국장國葬으로 치를 것을 명했고, 수십만 명의 시민들이 참여해 그녀의 마지막을 배웅했다. 온 국민의 애도와 함께 프라제레스 묘지Cemitério dos Prazeres에 묻혔던 아말리아 호드리게스는 지난 2001년 국립 판테온Panteão Nacional으로 옮겨졌다.

　알파마의 랜드마크 중 하나인 판테온은 또 다른 알파마의 명소인 상 비센트 드 포라 수도원Mosteiro de São Vicente de Fora과 가까운 곳에 위치해 있어 리스본을 방문하는 많은 여행자들이 찾는 곳이다. 17세기에 지어진 이 건물은 원래 산타 엔그라시아 성당Igreja de Santa Engrácia이었다. 바로크 양식의 흰색 건축물로 상부에 돔이 있는 인상적인 외관을 지닌 이곳은 20세기에 들어와 포르투갈의 국가적 인물들을 안치하는 국립 판테온으로 바뀌었다. 바스쿠 다 가마와 루이스 바즈 드 카몽이스를 비롯해 여러 대통령, 작가, 축구 선수 에우제비우Eusébio 등이 이곳에 있다. 대중음악가로는 아말리아 호드리게스가 처음이며, 시인 등 세 명의 유해와 한 방에 안치되어 있다.

┃ 국립 판테온에 안치된 아말리아 호드리게스

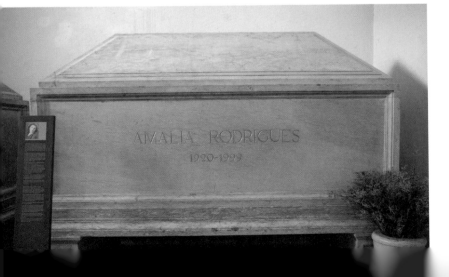

# 이상한 삶의 방식 || Estranha Forma de Vida

신의 의지였네.
내가 불안 속에 사는 것은.
그 때문에 모든 한탄은 나의 것이며,
모든 그리움은 나의 것이라네.
신의 의지였네.

참으로 이상한 삶의 방식을
이 내 마음은 가지고 있지.
길을 잃은 채 살아가는데
누가 마술 같은 힘을 준단 말인가?
참으로 이상한 삶의 방식이지.

제어할 수 없는
독립적인 마음.
사람들 속에 길을 잃은 채 살고
고집스레 피를 흘리는
독립적인 마음.

나 더 이상 너와 함께 가지 않으리.
멈춰, 그만 뛰어.
어디로 가는지도 모르면서
무엇 때문에 그렇게 달리는지.
나 더 이상 너와 함께 가지 않으리.

---

**작사** 아말리아 호드리게스Amália Rodrigues | **작곡** 알프레두 두아르트Alfredo Duarte

아말리아 호드리게스의 중반기 대표곡 중의 하나로 직접 노랫말을 쓴 곡이다. 파두의 정서
에 잘 어울리는 삶에 대한 깊이 있는 시선이 시적으로 표현된 곡이다. 많은 가수들이 저마다
의 해석을 담아 노래하는 곡이며, 피아노가 참여한 특이한 편성의 반주로 노래한 나탈리 피
레스Nathalie Pires의 새로운 감각도 들어볼 만하다.

---

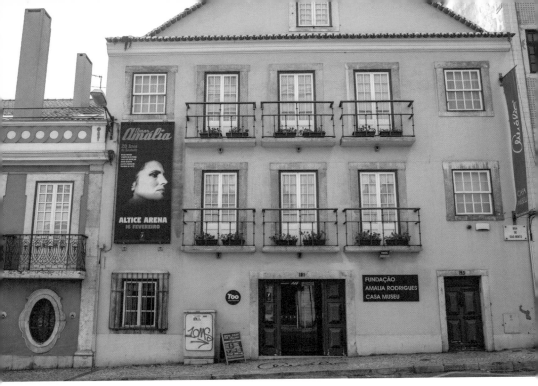

**┃** 아말리아 호드리게스 생가 박물관 외부

　파두와 아말리아 호드리게스를 느끼며 돌아보는 리스본 여행에서 빠질 수 없는 곳이 또 하나 있다. 바이후 알투와 알파마 등 관광지구에서 조금 떨어진 지역에 있는 '아말리아 호드리게스 박물관'이다. 이곳의 정식 명칭은 푼다상 아말리아 호드리게스 카사 무제우Fundação Amalia Rodrigues Casa Museu로, 이름처럼 아말리아 호드리게스 재단이 운영하는 생가 박물관이다. 아말리아 호드리게스의 뜻에 따라 만들어진 이 재단은 그녀가 떠난 두 달 후에 설립되어 파두의 발전과 홍보를 위한 다양한 사업을 해오고 있다. 또한 '생가 박물관'이라는 의미대로 응접실,

침실, 식당, 게스트룸, 옷방, 쥬얼리 룸 등 아말리아 호드리게스가 생활했던 공간들을 전시장으로 운영하고 있다.

생전의 모습을 그대로 보존하고 있는 공간들을 둘러보며 관람에 동행하는 해설사로부터 아말리아 호드리게스에 대한 많은 이야기를 들을 수 있다. 첫 번째 코스로 만나게 되는 널찍한 응접실은 아말리아 호드리게스에게 가사를 준 여러 시인들이 자주 모이던 곳으로, 브라질 보사노바 음악의 선구자인 비니시우스 지 모라이스Vinicius de Moraes도 이곳에서 많은 시간을 보냈다고 한다. 그는 시인이자 극작가로 수많은 보사노바 명곡의 노랫말을 썼던 인물이다.

필자는 이곳을 2019년 봄에 방문했다. 방문객이 없어 혼자 관람을 했는데, 당시 동행했던 해설사는 아말리아 호드리게스의 남편 세자르 세아브라와의 관계를 비롯해 그녀의 개인적인 이야기를 많이 들려주었다. 그녀의 사적인 생활을 보여주는 공간 곳곳엔 많은 꽃과 꽃을 그린 그림들이 있었다. 아말리아 호드리게스는 눈부신 음악인생과는 달리 내성적이고 수줍음이 많은 사람이었다고 한다. 세상의 높은 평가에도 불구하고 내적으로는 늘 깊은 외로움을 느꼈는데, 노래하는 것 외에 그녀가 큰 애정을 가졌던 것 중 하나가 꽃이었다고 한다. 화가들의 작품과 자신이 직접 그린 꽃 그림이 집안 곳곳에 걸려 있었다. 때로는 해외공연에서 팬으로부터 받은 꽃도 비행기를 태워 집에 가져다 놓았다고 한다.

관람을 마친 뒤 1층 로비에 전시되어 있는 아말리아 호드리게스가 받은 상과 훈장들을 보고 있는데 해설사가 다가와 몇 마디 더 전해주었다. 아말리아 호드리게스는 포르투갈뿐만 아니라 스페인, 프랑스, 이탈리아, 일본 등 다른 나라에서도 수많은 상과 명예훈장을 받았지만, 그런 겉으로 드러나는 명예나 상에 전혀 신경을 쓰지 않았다고. 오로지

파두만 바라보며 살았던 인생이었다고.

여담을 한 편 소개하자면, 아말리아 호드리게스 생가 박물관에서 나오기 직전 필자는 그녀와 오랜 시간을 함께했던 특별한 인물을 만났다. 그냥 나오기 아쉬운 마음에 기념품 하나를 사면서 박물관 직원과 짧은 대화를 나누다 일본에서 왔냐고 묻기에 내 소개를 하고 이 책에 대한 이야기까지 했다. 그러자 옆에서 듣고 있던 그 해설사가 잠깐 기다리라고 한 뒤 연세가 많아 보이는 할머니 한 분을 모시고 와서 소개해 주었다. 그분은 아말리아 호드리게스의 비서이자 친구로 30년 동안 함께 지냈던 마리아 에스트렐라 카르바스Maria Estrela Carvas였다.

아말리아 호드리게스를 가장 잘 아는 사람 중 한 명으로『아말리아와 함께한 나의 30년Os Meus 30 Anos com Amália』이란 책을 발표하기도 했다. 그녀는 가끔 박물관에 들르는데 그날 운 좋게 만났던 것이다. 파두와 아말리아 호드리게스에 대한 이야기 끝에 아말리아 호드리게스

▌아말리아 호드리게스가 받은 상과 훈장들

가 서울을 방문한 적이 있는 걸 아느냐고 필자에게 물었다. 금시초문의 이야기였다. 한국에는 한 번도 오지 않았던 걸로 알고 있었다. 아말리아 호드리게스는 이웃 일본에서도 많은 사랑을 받아 네 차례 방문해 공연을 한 바 있었는데, 그 마지막 방문이었던 1990년에 일본 일정을 마치고 서울에 왔었다고 했다. 당시 한국에 있던 포르투갈 학생들을 대상으로 공연했고, 조선호텔 연회장에서도 공연을 했다고 알려 주었다. 필자의 추측으로는 비공개 공연이 아니었나 싶다. 그녀는 기억이 가물가물하다면서 다시 확인해보고 더 정확한 정보를 주겠노라며 며칠 뒤 그곳에서 다시 만나기로 약속했지만, 정확한 날짜 등을 적은 친절한 메모를 맡겨 놓고 약속한 날 나오지는 못했다. 이야기를 나누는 동안 순간순간 회상에 잠기며 기특하다는 듯이 필자를 바라보던 그 표정을 떠올리며 숙소로 돌아오던 길이 지금도 생생하다.

❙ 아말리아 호드리게스 생가 박물관 내부의 음반과 영화 포스터

# 어떤 목소리로 ‖ Com que Voz

어떤 목소리로
이렇게도 굳은 열정에 나를 묻은
내 슬픈 운명을 흐느낄 것인가.
시간이 내게 남겨준
허탈한 내 사랑의
아픔이 더하지 않기를.

그러나
한숨조차 쉬어보지 못한 이 상태에서
울음은 생각할 수도 없다.
과거의 즐거움은
슬픔으로 변했기에
슬픔 속에 살고 싶다.

【이처럼 불만족스러운 삶을 보내고 있다.
고통 받고 시달리는 발을 가엾게 여기는
딱딱한 족쇄 소리가 울려 퍼지는 이 감옥 속에서.】

이러한 악의 원인은 순수한 사랑이다.
내 옆에 존재하지 않는
누군가의 삶과 부귀를 위해 분투하게 하는.

**시** 루이스 바즈 드 카몽이스Luís Vaz de Camões | **작곡** 알라인 오울만Alain Oulman

아말리아 호드리게스의 많은 명곡을 작곡했던 알라인 오울만이 카몽이스의 시에 곡을 붙인 명곡이다. 원 시의 제목은 〈어떤 목소리로 내 슬픈 운명을 흐느낄 것인가Com Que Voz Chorarei Meu Triste Fado〉이다.【 】속의 가사는 노래에는 등장하지 않는 부분으로 이 곡의 노랫말에 함께 표기되는 원 시의 구절이다.

# 아말리아 호드리게스의 재래, 마리자

아말리아 호드리게스의 음악적 성과와 활약을 자양분으로 국제적 인지도를 넓혀가던 파두는 1980년대 중반 이후 세계 음악계에 화두로 떠오른 비영어권 국가의 음악에 대한 관심 속에 탄탄하게 자리매김을 해갔다. 그 속에서 해외공연과 국제 음반시장에서의 성과를 이룬 많은 파디스타들이 등장했다. 특히 2000년대에 접어들면서 일군의 신세대 파디스타들이 국제무대에서 대약진을 이어가며 파두의 존재감을 더욱 확실하게 세계에 각인시켰다. 그중 단연 돋보이는 파디스타가 바로 마리자다.

마리자는 1973년, 당시까지 포르투갈의 식민지였던 모잠비크에서 포르투갈인 아버지와 모잠비크인 어머니 사이에서 태어났다. 세 살 때 리스본으로 이주해 파두의 요람인 모우라리아에 정착했다. 어린 마리자는 글을 배우기도 전에 파두하우스의 가수들을 따라 노래했다고 한다. 십 대 시절엔 록, 블루스, 재즈 등을 노래하기도 했지만, 아버지의

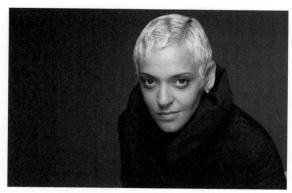

▌마리자 두스 헤이스 누느스(1973. 12. 16~)

강력한 권유로 성인이 된 후엔 다시 파두를 노래하기 시작했다. 그녀의 음악을 한눈에 알아본 이는 기타리스트이자 프로듀서로 활동하던 조르즈 페르난두Jorge Fernando였다. 앨범 녹음을 권유한 이도 그였다. 1999년 아말리아 호드리게스를 추모하는 TV 프로그램에 출연해 찬사를 받은 마리자는, 다른 인기 프로그램에 팝스타 스팅이 출연했을 때 그에게 파두를 소개하기 위해 노래하기도 했다.

결국 조르즈 페르난두의 프로듀싱으로 2001년 데뷔 앨범 《Fado em Mim 내 안의 파두》가 공개됐다. 아말리아 호드리게스의 명곡 〈Que Deus Me Perdoe 신이여 용서하소서〉, 〈Barco Negro 검은 돛배〉 등을 노래한 이 앨범에서 마리자는, 리스본 파두의 정서에 충실한 섬세한 감정표현과 경이로운 가창력을 선보였다. 즉각적인 세계의 찬사를 얻어낸 이 앨범은 우리나라에서도 국내 발매 음반으로 소개되었다. 지난 2006년 내한공연을 다녀간 마리자는 데뷔 초부터 우리나라와 인연이 있었다. 2002년 월드컵 당시 우리나라와 포르투갈 경기에 직접 등장해 포르투갈 국가를 부른 가수가 바로 마리자였다.

# 신이여 용서하소서 || Que Deus Me Perdoe

나의 고립된 영혼을
보여줄 수 있었다면,
내가 침묵 속에서 얼마나 고통 받았는지
말할 수 있었다면,
모든 사람들이
내가 얼마나 불행한지
얼마나 많이 기쁜 척했는지
노래하며 얼마나 눈물 흘렸는지 알게 될 텐데.

신이여, 용서하소서.
그것이 죄악이라면.
하지만 그것이 저랍니다.
나 자신을 버리고
운명을 향해 도망쳐 버리고 말죠.
절규하듯 노래하며
아무런 고통을 느끼지 못하죠.
그래서 운명을 사랑할 수밖에 없는 것이
죄악이라면
신이여, 용서하소서.

노래 부를 때는
삶의 부정적인 것들을 생각하지 않죠.
내가 누구인지조차
나의 잘못조차도.
진실을 갈망하게 되고

모든 것이 행복한
웅장한 꿈을 꾸게 되죠.
그리고 슬픔은 사라지죠.

신이여, 용서하소서.
그것이 죄악이라면
하지만 그것이 저랍니다.
나 자신을 버리고
운명을 향해 도망쳐 버리고 말죠.
절규하듯 노래하며
아무런 고통을 느끼지 못하죠.
그래서 운명을 사랑할 수밖에 없는 것이
죄악이라면
신이여, 용서하소서.

---

**작사** 프레데리쿠 발레리우Frederico Valério | **작곡** 실바 타바레스Silva Tavares

파두의 숙명론적인 정서가 노랫말 속에 표현된 아말리아 호드리게스의 명곡이다. 아말리아 호드리게스의 깊이 있는 표현도 훌륭하지만 마리자의 버전도 강력 추천한다. 마리자의 기념비적인 데뷔 앨범에서 가장 돋보이는 트랙으로 '아말리아 호드리게스의 재래'라는 찬사에 걸맞은 대단한 가창력을 확인할 수 있다.

---

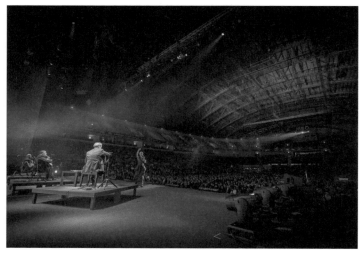

▌ 마리자의 공연

    강렬한 데뷔 앨범 발표 후 "아말리아 호드리게스의 재래再來", "현역 최고의 파두가수", "제2의 아말리아 호드리게스"라는 찬사를 받은 마리 자는 영국 BBC 3라디오의 월드뮤직 부문에서 베스트 유러피언 아티스 트 상 수상을 시작으로 국제무대에서 가장 인정받는 파디스타로 활약 을 펼쳐 나갔다. 뉴욕의 카네기홀과 센트럴 파크, 런던의 로열 앨버트 홀 등 세계 유수의 무대에서 자신의 진가를 드러내는 한편, 파두의 전 통을 기반으로 플라멩코와 남미음악, 아프리카 카부 베르드의 음악 등 다른 문화권 음악과의 결합을 시도하기도 했다. 앨범이나 공연에서도 오케스트라와의 협연이나 피아노, 첼로와 같은 파두의 전형적인 반주 편성을 벗어난 곡을 통해 특별한 매력을 전했다. 2010년에는 다시 파 두의 뿌리로 돌아가 앨범《Fado Tradicional 전통 파두》에서 리스본 파두

의 전통적인 형식 속에서 자신의 개성을 표현하며 정통 파디스타로서
의 면모를 보여주었다.

　포르투갈 음악가 최초로 그래미를 수상하고, 올림픽을 비롯한 각종
국제행사에 초대되는 등 수많은 무대에서 매력을 발산해온 그녀는 지
금까지 한 장의 베스트 앨범과 실황앨범을 포함한 아홉 장의 음반과 석
장의 공연 실황 DVD를 발표했다. 탄탄한 실력과 눈부신 경력으로 데
뷔 이후 지속적인 존재감을 보여주고 있는 마리자는 지금도 최고의 파
디스타 자리를 굳건하게 지키고 있다. 파두 관계자들은 물론 필자가 만
난 대부분의 포르투갈 사람들 역시 마리자를 최고로 꼽았다. 마리자는
아말리아 호드리게스가 확립해놓은 리스본 파두의 전통을 잇고 있으
나, 더 이상 아말리아 호드리게스의 그림자 안에 있지 않아도 될 파디
스타다. 아말리아 호드리게스의 '파두의 여왕' 자리를 물려받기에 손색
없는 현재진행형의 파두 디바다.

❙ 앨범 《Fado em Mim》　　　　❙ 앨범 《Fado Tradicional》

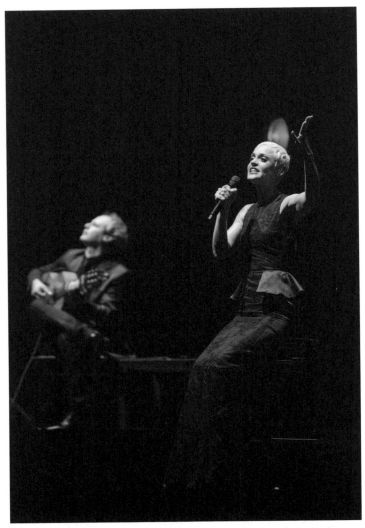

❙ 현역 최고의 파디스타로 찬사를 받는 마리자

# 헛된 욕망들    Desejos Vãos

나는 자신의 거대함을 소리 내어 웃고 노래하는
거만한 자태의 바다가 되고 싶네.
나는 생각하지 않는 돌이 되고 싶네.
거칠고 강한 길 위의 돌.

나는 초라하고 불운한 이들에게 선善을 베푸는
강렬한 빛을 가진 태양이 되고 싶네.
나는 헛된 세상과 죽음 앞에서조차 웃을 수 있는
거칠고 울창한 나무가 되고 싶네.

하지만 바다 역시 슬픔으로 흐느끼고
나무들 또한 신을 믿는 이처럼
하늘을 향해 두 팔을 벌리고 기도하지.

그리고 거만하고 강렬한 태양은
하루의 끝에 고통스러운 피눈물을 흘리지.
그리고 돌들은… 그들은 모든 사람들에게 짓밟히지.

---

**시** 플로르벨라 에스판카Florbela Espanca | **작곡** 티아구 마샤두Tiago Machado

마리자의 세 번째 앨범에 수록된 곡으로 20세기 초반의 여류시인 플로르벨라 에스판카의 시를 노래한 곡이다. 원대한 희망을 품다가도 운명에 순응할 수밖에 없는 파두 특유의 감성을 엿볼 수 있는 이 시는 플로르벨라 에스판카의 페미니즘이 은유적으로 담긴 작품이기도 하다. 마리자는 이곡에서 스트링 오케스트라를 배경으로 묵직한 감정을 표출하고 있다.

---

# 21세기를 이끄는
# 파디스타들

아말리아 호드리게스 이후 등장한 파디스타들은 현재 월드 뮤직이라는 장르화된 울타리 속에서 더욱 큰 감동으로 세계 음악팬들을 매료시키고 있다. 특히 2000년대 즈음에 등장한 실력파 파디스타들은 한층 격상된 파두의 지위와 국제화된 마케팅 시스템 속에서 많은 주목을 받으며 활동하고 있다. 21세기의 파두를 이끌고 있는 주요 아티스트들 중 리스본 파두 진영에서는 흔치 않은 남자 가수들을 먼저 만나 본다.

현재 가장 깊은 연륜으로 존경받고 있는 인물로 카를로스 두 카르무 Carlos do Carmo를 들 수 있다. 아말리아 호드리게스와 동시대에 활동했던 루실리아 두 카르무 Lucília do Carmo와 프로듀서 알프레두 알메이다 Alfredo Almeida의 아들인 그는 1960년대 초반에 활동을 시작해 전 세계 무대에서 파두의 멋을 알려 왔다. 부드럽고 그윽한 목소리 속에 파두의 어두운 면을 우아하게 담아냈던 그는, 현재 파두 홍보와 후배들과의 가

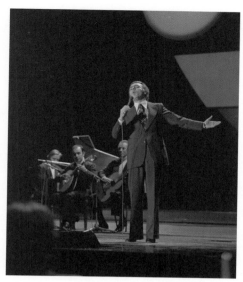

▌ 공연 리허설하는 카를로스 두 카르무(1939. 12. 21~)의 모습(1976년)

▌ 카마네(1967. 12. 22~)

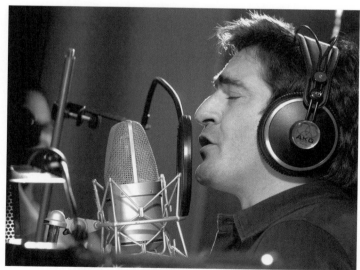

교 역할도 충실히 해내며 리스본 파두의 정신적 지주로 존경받고 있다.

남자 파디스타들의 리더 역을 맡고 있는 인물로는 카마네Camané를 들 수 있다. 십 대 초반부터 파두를 부르며 신동으로 불렸던 그는 1994년 메이저 음반사와 계약하며 데뷔 앨범을 발표했다. 품위 있는 목소리로 리스본 파두의 전통을 올곧게 지켜온 그는 "남자 아말리아 호드리게스"라는 별명을 지니고 있다. 발표해온 어느 앨범을 선택해도 실망할 일이 없는 믿을 만한 가수이기도 한 그는 2005년 최고의 남자 파디스타에게 주는 '아말리아 호드리게스 상'을 받기도 했다. 한편 그의 친동생들인 엘데르 모우티뉴Hélder Moutinho와 페드루 모우티뉴Pedro Moutinho도 중견 파디스타로 활발한 활동을 펼치고 있다.

# 밤의 장미 ‖ Rosa da Noite

나를 숨겨줄 산책도 없이
현무암 같은 슬픔을 지니고
밤의 거리를 걸어가네.
포르투갈식의 까만 장미
슬프게 내 가슴속으로 들어왔네.
침묵은 서서히, 거친 모습으로 다가오네.

내게 주었던 애정을
벗겨버리는 밤.
버림받은 강아지,
혼자인 여인,
넘쳐나는 작은 상자 속엔
나만의 슬픔.

어깨 위엔 길모퉁이를,
심장엔 난간을 지니고 다니네.
그리고 작은 돌멩이들은
내가 누울 침대라네.

낮에는 하늘색,
밤에는 검푸른 색,
기쁨이 없는 리스본,
모든 별이 고통이네.

고양이의 불평,
고함치는 듯한 문소리,
테주강 위엔
죽은 것처럼 보이는 군함새 한 마리.

당신을 위해 나는 조금씩 죽어가네,
내 고통의 도시에서.
이곳에서 태어나고 자란 나는
당신의 바람과 친밀하다네.

그러므로 말하네, 리스본 나의 친구여
모든 거리는 팽팽한 정맥,
끝없는 내 목소리의
노래가 흐르네.

---

**작사** 아리 도스 산토스Ary dos Santos | **작곡** 조아킴 루이즈 고메스Joaquim Luíz Gomes

리스본의 우울한 밤의 정서를 담은 카를로스 두 카르무의 노래. 카를로스 두 카르무의 노래
도 매력적이지만, 페드루 모우티뉴의 허스키한 목소리와 포르투갈 기타의 구슬픈 울림이
가슴을 적시는 버전도 시인 아리 도스 산토스의 노랫말과 잘 어울리는 감정의 흐름을 지니
고 있다.

---

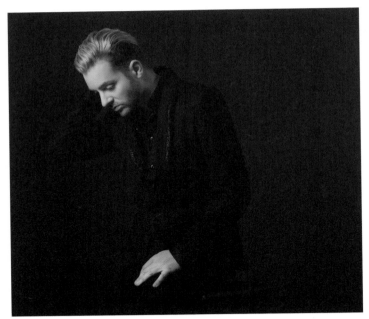

┃ 곤살루 살게이루(1978. 11. 7~)

또 한 명의 아말리아 호드리게스의 계승자로 꼽히는 곤살루 살게이루Gonçalo Salgueiro가 카마네의 뒤를 잇고 있다. 파두계에 발을 딛게 된 그의 이력은 매우 흥미롭다. 그는 리스본 공대에 진학하면서 동시에 리스본 국립 콘서바토리에 입학해 클래식을 전공했다. 처음 파두를 노래한 무대는 중견 파디스타인 마리아 다 페Maria da Fé가 운영하는 파두하우스 세뇨르 비뉴Senhor Vinho였다. 2000년부터 2001년 사이에는 아말리아 호드리게스의 생을 다룬 뮤지컬《아말리아Amália》에서 가수 겸 배우로 무대에 올라 평론가와 청중들의 갈채를 받기도 했다. 가장 특별한 무대는 2001년 아말리아 호드리게스의 시신을 판테온으로 옮길 때

상 비센트 드 포라 수도원 앞에서 열렸던 콘서트였다. 아말리아 호드리게스와 이런 인연을 맺게 된 곤살루 살게이루는 데뷔 앨범에서 아말리아 호드리게스의 명곡들을 노래하며 그녀에게 헌정했다. 남자 파두가수들 중 가장 아름다운 목소리를 지닌 그의 노래는 클래식 교육을 받은 안정된 음악성과 함께 매혹적인 슬픔을 전한다.

더불어 현재 리스본 파두의 젊은 세대 가운데 가장 주목받는 가수는 히카르두 히베이루다. 거장 페르난두 마우리시우의 뒤를 잇는 대형 파디스타로의 성장이 기대되는 아티스트다. 열두 살부터 리스본의 이름난 파두하우스 무대를 섭렵했던 그는, 2005년 데뷔 앨범과 함께 본격적인 길을 걷기 시작해 국내외에서 폭넓은 활동을 전개 중이다. 안정된 발성과 묵직한 감동이 담긴 감정 표현은 그의 노래가 지닌 가장 큰 매력이다.

이들 외에도 음반과 무대 활동을 통해 2000년대 파두의 중심에서 활약 중인 남자 가수로 호드리구 코스타 펠릭스Rodrigo Costa Félix, 마르쿠 호드리게스Marco Rdrigues 등의 음악에 관심을 가져 볼 만하다.

▌히카르두 히베이루의 앨범 《Porta do Coração》

# 8월에 내리는 비처럼     Como Chuva em Agosto

8월에 내리는 비처럼
그 무엇도 영원한 것은 없지.
모든 것이 변하고 스쳐지나가
그 무엇도 변하지 않는 것은 없지.

8월에 내리는 비처럼
인생은 항상 똑같지 않아.
그녀의 모든 것도 일시적일 뿐
끝없이 존재하는 것은 없지.

그래서 난 너를 잊으려 해.
내 자신을 먼저 생각하려 해.
얼음처럼 차가워지려 해.
마치 1월에 내리는 비처럼.

8월에 내리는 비처럼
두 개의 날이 같을 수는 없지.
어떤 날은
우리 얼굴에 흔적을 남기지만
다른 날들은 지극히 평범하지.

8월에 내리는 비처럼
인생의 그 무엇도 영원하지 않지.
때론 천국으로 가기도 하고
때론 지옥으로 가기도 하지.

---

**작사, 작곡** 토 제 브리투Tó Zé Brito

곤살루 살게이루의 2009년 앨범 《Fado》에 수록된 곡이다. 사랑에 대한 상실감을 아름다운
선율에 얹어 노래하는 곡으로 매우 대중적인 감성을 지니고 있다. 곤살루 살게이루의 목소
리와 함께 누구에게나 사랑받을 만한 매력적인 곡이다.

---

▌둘스 폰트스(1969. 4. 8~)

    파두는 '리스본 여인들의 노래'라는 말처럼 리스본 파두계에는 전통
적으로 많은 여자 가수들의 활약이 이어져 왔다. 아말리아 호드리게스
이전, 혹은 동시대에 활동했던 전설의 이름들 못지않게 그 뒤를 이어
21세기를 이끌어 가고 있는 이름들도 그 실력이나 존재감이 만만치 않
다. 아말리아 호드리게스의 시대에 이어 이들은 또 한 번의 파두 황금
기를 열어가고 있다.

1990년대 초반 아말리아 호드리게스의 뒤를 이을 첫 번째 주자로 손꼽혔던 파디스타는 둘스 폰트스Dulce Pontes였다. 엄청난 가창력과 풍부한 표현력으로 아말리아 호드리게스의 명곡들을 많이 노래했지만, 파두의 전형과는 거리가 먼 대중적이고 파격적인 사운드를 자주 사용해 찬반이 엇갈렸던 가수다. 그녀의 음악에는 피아노, 현악 4중주, 오케스트라, 심지어 신시사이저를 이용한 전자음향이 등장하기도 했다. 또한 카부 베르드의 디바였던 세자리아 에보라Cesária Évora, 스페인 갈리시아의 켈트음악가 카를로스 누니에스Carlos Núñez, 그리스의 요르고스 달라라스George Dalaras, 재즈 뮤지션 웨인 쇼터Wayne Shorter, 클래식 성악가들과 엔니오 모리코네까지 다양한 음악가들과 함께 작업했다.

# 바다의 노래 ‖ Canção do Mar

나는 내 작은 배 위에서 춤을 추고 있었지
잔인한 바다 그 위에서.
그리고 바다는 내게 외쳤지
비할 데 없이 아름다운
그대 눈동자의
찬란한 빛을 훔쳐 내라고.

와서 확인해 봐요, 바다에 이유가 있는지.
와서 내 마음이 춤추는 것을 지켜봐요.

나의 작은 배 위에서 춤을 춘다면
그 잔인한 바다로 나아가진 않겠네.
그리고 바다에게 말하리.
나는 노래했고, 미소 지었고, 춤을 추었고, 삶을 살았고, 그대를 꿈꾸었다고.

---

**작사** 페헤르 트리니다드Ferrer Trinidade | **작곡** 프레데리쿠 드 브리투Frederico de Brito
둘스 폰트스의 대표곡으로 아말리아 호드리게스의 명곡 〈Solidão고독〉에 새로운 가사와 새
로운 해석을 담은 곡이다. 오케스트라의 드라마틱한 연주를 배경으로 대형가수다운 면모를
유감없이 보여주고 있다. 아말리아 호드리게스의 원곡도 감상해보길 권한다.

▌미지아(1955. 6. 18~)

　우리 음악팬들에게도 꽤 익숙한 파디스타인 미지아Mísia는 둘스 폰 트스와 비슷한 시기에 등장해 리스본 파두의 전통을 새로운 스타일로 계승하며 강한 개성을 보여 온 파디스타다. 특히 시인들과 교류하며 시를 가사로 한 많은 곡을 노래했고, 포르투갈을 대표하는 작가들인 페르난두 페소아Fernando Pessoa의 시와 조제 사라마구José Saramago의 글을 가사로 사용하기도 했다. 한편 내한공연을 다녀가기도 했던 그녀는 우리나라 가곡인 '보리밭'을 전형적인 파두 스타일로 한국어로 노래해 자신의 정규앨범에 수록하기도 했다.

# 슬픔의 춤 || Dança De Mágoas

아무도 들어 올리지 않는
테이블 위의 쓸모없이 가득 찬 잔처럼,
다른 사람의 고통으로 넘치는 내 가슴에
나의 슬픔은 없네.

무엇이라도 느끼기 위해
내일 찾아올 슬픔을 꿈꾸네.
그러므로 가진 척하기 두려웠던
쓰라림은 없네.

나무판도 없는 허상의 무대에서
종이로 만든 의상을 입고
아무 일도 생기지 않길 바라며
슬픔의 춤을 출 뿐.

---

**시** 페르난두 페소아Fernando Pessoa | **작곡** 하울 페랑Raúl Ferrão

미지아의 숨은 명곡이라 할 만한 곡이다. 포르투갈 기타와 아코디언, 그리고 바이올린이 함께한 이색적인 조합을 배경으로 미지아의 목소리가 페르난두 페소아의 시에 담긴 인생의 허무함을 노래한다. 파두의 전통과 현대적인 감각이 만나 고적한 아름다움을 전하는 곡이다.

---

┃ 크리스티나 브랑쿠(1972. 12. 28~)

　아말리아 호드리게스가 세상을 떠난 뒤 리스본 파두는 마리자라는 걸출한 파디스타를 얻었다. 그와 동시에 1990년대 말에서 2000년대 초반, 마리자와 비슷한 연배의 여성 파디스타들이 데뷔했다. 이들은 마리자의 독주 속에서도 전통과 새로운 감각의 경계에서 저마다의 개성 있는 모습을 보여주며 파두의 내용을 더욱 풍성하게 만들었다.

　이즈음 격렬한 감정 표출과 통속적인 분위기를 특징으로 하는 리스본 파두에 지적知的인 개성을 지닌 뛰어난 파디스타들이 등장했다. 가장 뚜렷한 존재감을 보인 인물은 크리스티나 브랑쿠Cristina Branco였다. '여자 코임브라 가수'라는 말을 들을 정도로 지적이고 절제된 감성으로 노래한다. 그러나 차분한 감성으로 노래하는 크리스티나 브랑쿠의 아름다운 음색과 차분한 감성은 분명 다른 느낌으로 다가오지만, 리스본 파두에 배어 있는 어두운 슬픔을 분명히 전달하고 있다. 그래서 더욱 매력적인 파디스타인 것이다.

　대학에서 수의학을 전공하고 파디스타의 길을 걷기 시작했던 마팔다 아르나우트Mafalda Arnauth 역시 이전의 파디스타들과는 다른 매력의 소

유자다. 예전 리스본 파두의 명곡들에 자신만의 신선한 개성을 담아 해석한 노래들과, 시적 서정이 가득한 스타일로 파두팬들을 사로잡고 있다.

내한공연을 다녀가기도 했던 카티아 게헤이루Katia Guerreiro는 다소 굵고 열정적인 음색으로 드라마틱한 감정표현을 하면서 동시에 지적인 느낌을 전하는 파디스타로 사랑받고 있다. 큰 키에 허리를 뒤로 꺾으며 열창하는 인상적인 무대 매너를 지닌 그녀는 2000년대에 등장한 파두가수들 가운데 가장 매혹적인 목소리를 지닌 가수로 평가받는다. 한편 의과대학을 졸업한 카티아 게헤이루는 파트타임 의사로 일하며 두 개의 직업을 가지고 있다.

이들보다 조금 이른 시기에 데뷔했던 조안나 아멘도에이라Joana Amendoeira 역시 지적인 매력과 리스본 파두 고유의 전통을 뛰어난 음악성으로 조합하며 폭넓은 활동을 펼치고 있으며, 2003년에 활동을 시작한 안나 모우라Ana Moura 역시 21세기 파두의 주역 중 한 명으로 활발한 활동을 펼치며 사랑받고 있다.

▎안나 모우라(1979. 9. 17~)

# 그대의 시 안에    No Teu Poema

그대의 시 안에
측정되지 않은 빈 운문이 있네.
숨을 쉬는 몸, 열려 있는 하늘,
삶에 기대어 있는 창문.
그대의 시 안에
깊이 침묵하는 고통이 있네.
어두운 집안에서의 용기 있는 발걸음,
그리고 세상을 향해 열려 있는 발코니.

밤이 있네.
한낮의 빛으로 다시 만든 웃음과 목소리,
번민하는 여인의 파티,
그리고 차가운 침대에 잠드는 육신의 피로함.
강이 있네.
강하거나 약하게 태어난 자들의 운명,
쓰러지거나 견뎌내는 자들의 위험과 분노와 투쟁,
죽음 전에 승리하거나 패배하는 그들.

그대의 시 안에
기관총의 외침과 메아리가 있네.
익히 알지만 말하지 않는 고통,
그리고 실패한 자의 불안한 수면
그대의 시 안에
알렌테주 지방의 노래가 있네.
생선장수의 거리와 울음소리,

그리고 온 힘을 다해 바람을 불어넣는 돛배.

밤이 있네.
정확한 목소리로 여럿이 함께 부르는 노래,
하나의 글자로 만들어진 노래와 하나의 목적지,
새로운 발견의 배를 위한 부두.
강이 있네.
강하거나 약하게 태어난 자들의 운명,
쓰러지거나 견뎌내는 자들의 위험과 분노와 투쟁,
죽음 전에 승리하거나 패배하는 그들.

그대의 시 안에
벽 뒤에서 빛나는 희망이 있네.
여전히 나를 벗어나려 하는 모든 것,
그리고 미래를 기다리는 하나의 빈 운문.

**작사, 작곡** 하울 페랑Raúl Ferrão

마팔다 아르나우트의 세 번째 앨범에 수록된 노래다. 포르투갈의 사람들, 역사, 자연, 현재, 미래 등에 대한 복잡한 은유와 상징이 담긴 노랫말이 마팔다 아르나우트의 고적한 목소리와 함께 긴 여운을 남기는 곡이다.

앞에서 소개한 가수들은 대부분 1970년대 생으로 신세대 파디스타에서 어느덧 중견 파디스타의 위치에 접어들었다. 1980년대에 태어난 여성 파디스타들의 활약도 그들 못지않다. 가장 눈여겨봐야 할 인물은 카르미뉴Carminho일 것이다. 열두 살부터 알파마의 파두하우스에서 노래했던 그녀는 2009년 데뷔앨범을 발표해 "지난 10년 동안 가장 놀라운 파두가수의 출현"이라는 찬사를 받았다. 또한 영국의 유명한 음악잡지인 『Songlines』 호평을 받으면서 단숨에 세계의 주목을 끌었다. 차세대 리스본 파두의 리더역을 맡기에 손색없는 짙은 호소력과 발군의 가창력이 일품이다.

2013년부터 본격적인 활동을 시작한 지젤라 조앙Gisela João 역시 리스본 파두의 차세대 에이스가 될 자질이 충분한 가수다. 그녀가 지닌 허스키한 음색의 묵직한 파워는 파두 역사상 어느 가수에게서도 느껴보지 못한 것이며, 특히 전통적인 스타일에서 강렬한 카리스마를 뿜어낸다. 한 평론가는 "지젤라 조앙 이전의 파두가 있고, 지젤라 조앙 이후의 파두가 있다"는 찬사를 보냈다.

▌지젤라 조앙(1983. 11. 6~)

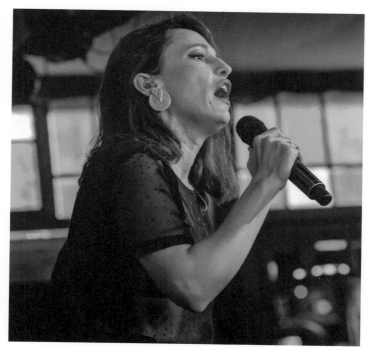

▌카르미뉴(1984. 8. 20~)

▌나탈리 피레스(1986. 4. 29~)

이들과 함께 주목받는 나탈리 피레스Nathalie Pires는 미국에서 이민자 2세로 태어났다. 미국 문화 속에서 자랐지만 부모님과 포르투갈 이민자 공동체의 영향으로 자신의 뿌리인 포르투갈 문화와 파두에 대해 깊은 이해를 가진 그녀의 노래는 리스본 파두의 전통에 때때로 미국 모던 포크 음악의 이미지가 묻어나는 매우 특별한 느낌을 지니고 있다.

이들 외에도 하켈 타바레스Raquel Tavares, 사라 코헤이루Sara Correiro, 쿠카 호제타Cuca Roseta, 테레지냐 란데이루Teresinha Landeiro 등이 2000년대 중반 이후에 등장한 파두계의 새로운 얼굴들이다. 이들은 21세기의 시작을 전후로 신세대 파디스타로 불리며 각광받던 마리자를 포함한 일군의 여자 가수들 못지않은 실력과 개성을 선보이며 세계의 관심을 받고 있다.

┃하켈 타바레스(1985. 1. 11~)

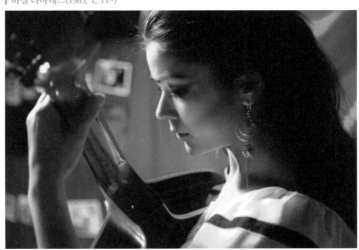

# 장미는 말을 하지 않아 ‖ As Rosas Não Falam

내 마음은
다시 희망으로 뛰네.
마침내 여름이 다 갔기 때문에.

나는 정원으로 돌아가네.
반드시 울게 될 거라 확신하며.
그대가 내게 돌아오기를 원치 않는다는 것을
잘 알고 있기에.

나는 장미에게 투정을 부렸지만
바보 같은 짓이지, 장미는 말을 하지 않아.
그저 향기를 내뿜을 뿐.
그대에게 훔친 향기를.

오! 그대 돌아와
내 우울한 눈빛을 봐야 해.
누가 알아,
결국엔 그대가 내 꿈을 꿈꾸게 될지.

---

**작사, 작곡** 카르톨라Cartola

브라질의 위대한 삼바 아티스트이자 시인인 카르톨라의 곡을 지젤라 조앙이 원곡과는 전혀
다른 파두의 틀 안에서 재해석했다. 지젤라 조앙의 강렬한 카리스마가 담긴 노래와 카르톨
라를 비롯한 브라질 아티스트들의 노래를 비교해 들어보면 파두와 브라질 음악 사이의 감성
적인 차이를 엿볼 수 있다.

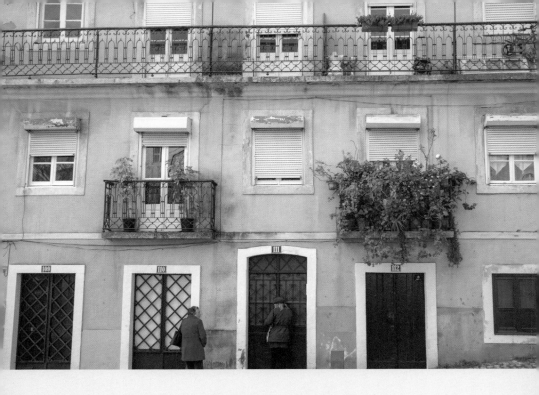

파두를 이해하는 지름길은 파두를 위한 여행이다.
파두가 태어난 언덕 동네를 걸어보는 것만으로도
테주강과 대서양을 마주하는 것만으로도
파두의 마음에 훌쩍 가까이 다가갈 수 있다.

파두는 또한 눈으로 확인하지 않아도 느낄 수 있는 음악이다.
파두하우스를 경험해보지 않아도
어떤 가사를 노래하는지 알 수 없어도
누구나 공감할 수 있는 그리움을 노래하기 때문이다.

# 파두,
# 어떻게 들을 것인가?

포르투갈의 노래 파두는 이 나라의 파란만장했던 역사와 문화 전반을 배경으로 하고 있다. 바다 같은 강을 끼고 역사적인 영광과 뼈아픈 쇠락의 상실감을 동시에 겪었던 항구도시 리스본이 잉태하여, 리스본 사람들뿐만 아니라 포르투갈 사람들의 국민적 정서까지 아우르는 예술로 발전했다. 단지 지나간 역사 속의 음악이 아니라 포르투갈의 오늘을 대표하는 문화로 자리 잡고 있는 것이다.

파두를 이해함에 있어 가장 중요한 부분은 그 근간을 이루는 사우다드라는 정서다. 지니고 있는 의미가 복잡하긴 하지만, 포르투갈 사람들이 걸어 온 굴곡진 역사를 살펴보면 어느 정도의 깊이까지는 누구나 이해할 수 있다. 더 나아가 파두가 만들어진 모우라리아와 알파마의 골목길을 걸어 보거나 현지에서 파두하우스를 경험해 본다면, 사우다드의 실체를 좀 더 선명하게 체감할 수 있을 것이다. 필자의 경험처럼 음악에서뿐만 아니라 시간이 멈춰 있는 것만 같은 포르투갈의 오래된 풍경 속에서 사우다드의 존재를 느끼게 될 지도 모를 일이다.

결국 역사에 대한 약간의 지식과 함께 여행을 통해 포르투갈을 체험해보는 것이 파두를 제대로 이해하는 가장 좋은 방법이긴 하다. 또한 파두하우스는 파두를 가장 선명하게 체험할 수 있는 공간이기도 하다. 그러나 음악 제대로 듣자고 적지 않은 비용과 시간을 들여 공부에 여행까지 가야 한다면, 파두뿐만 아니라 세계의 다양한 음악을 즐기는 일이 너무 힘들어진다.

▌코메르시우 광장 건너편 테주강변

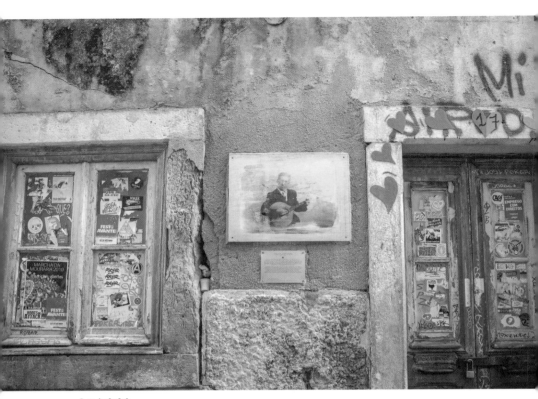

　　복잡한 역사와 사우다드라는 특별한 정서, 익숙하지 않은 언어, 그리
고 포르투갈 사람들의 독특한 세계관까지 얽혀 있기에 파두를 온전히
이해하기가 다소 까다로운 건 사실이다. 하지만 텍스트나 눈으로 확인
한 것을 통해야만 파두를 이해할 수 있는 것은 아니다. 파두라는 음악
에 관한, 포르투갈에 관한 지식이 없어도 듣는 순간 귀와 마음을 사로
잡는 곡은 얼마든지 있다.

많은 파두 명곡들이 제목과 곡의 분위기만으로도 내용을 상상할 수 있고, 가수의 목소리와 선율만으로도 감동을 느낄 수 있다. 지구촌의 모든 음악이 그렇듯, 파두 역시 결국엔 사람 살아가는 이야기가 담긴 노래이며 보편적인 감성으로 공감하기에 충분한 음악이기 때문이다. 또한 파두는 우리나라 사람들과 정서적으로 통하는 면을 분명히 가지고 있다.

노랫말까지 파악하며 깊은 이해를 가지고 들으면 당연히 감동도 크겠지만, 굳이 불편한 노력을 기울이며 음악을 들을 필요는 없다는 이야기다. 다만 단순히 음악을 듣는다는 차원이 아니라 포르투갈이라는 낯선 나라의 문화를 만난다는 열린 마음으로 대한다면 또 다른 느낌으로 파두를 즐길 수 있을 것이다.

파두는 음악으로서의 가치를 넘어 포르투갈 문화 전반을 대표하는 중요한 의미를 지니고 있다. 어쩌면 포르투갈이라는 나라를 이해하는 가장 빠른 방법 중의 하나가 파두에 대한 이야기를 알아보고 그 음악에 심취해 보는 것일 수도 있다.

## *Fado*
포르투갈의 노래, 파두

## 추천 음반 30선

## 파두 노랫말 40곡

# 추천 음반

음원의 시대지만 음악을 손에 잡고 싶은 분들을 위해 음반을 소개한다. 이 장에 소개하는 음반들의 가장 우선적인 선택기준은 손에 넣을 수 있는 확률이 높은 것이다. 현재 다양한 나라의 음반 구입이 어려워진 국내에선 파두 음반 구하기가 쉽지 않지만 포르투갈 현지나 해외 음반몰에서는 구할 수 있는 확률이 꽤 높은 음반 위주로 선택했다. 또한 전통에 충실한 역사적인 명반과 함께 파두를 처음 접하는 분들도 이 책 속의 내용만 공감한다면 충분히 매력을 느낄 수 있는 앨범들을 소개한다.

## ▶ Amália no Olympia 올랭피아 극장 실황 | 1
### Amália Rodrigues

1958년 프랑스 파리의 올랭피아 극장에서 가진 아말리아 호드리게스의 실황을 담은 음반. 아직 한창 때의 힘 있는 목소리를 비교적 생생하게 들어 볼 수 있는 의미 있는 음반이다. 평론가들로부터 아말리아 호드리게스의 완벽한 실황앨범이라는 찬사를 받은 바 있는 이 앨범에는 대표곡 〈Barco Negro검은 돛배〉, 〈Tudo Isto é Fado이 모든 것이 파두라네〉,

〈Que Deus Me Perdoe신이여 용서하소서〉 등이 담겨 있다. 포르투갈 기타의 울림과 함께 올랭피아 극장에 쩌렁쩌렁 울리는 아말리아 호드리게스의 목소리가 큰 감동을 전하는 실황 명반이다.

## ▶ Concerto em Lisboa 리스본 실황 | 2
### Mariza

실황 음반이지만, 전 세계를 놀라게 했던 데뷔 앨범과 함께 마리자의 디스코그라피 가운데 가장 사랑받는 음반이다. 2005년 벨렘탑 앞에 마련된 야외무대에서 가졌던 이 공연에는 브라질의 첼리스트 자키스 모렐렌바움Jaquis Morelenbaum이 편곡과 함께 리스본 신포니에타 Sinfonietta de Lisboa를 지휘하고 있어 더욱 드라마틱한 실황 무대를 연출하고 있다. 자키스 모렐렌바움은 카에타누 벨로주Caetano Veloso를 비롯한 브라질 아티스트들뿐만아니라 여러 파디스타들의 앨범에도 참여한 바 있다. 그는 마리자의 세 번째 앨범에도 함께 했었다. 리스본 파두 특유의 그늘과 보석처럼 빛나는 아름다운 목소리가 공존하는 마리자 파두의 진면모를 유감없이 보여 준다. 당시 2만 명이 넘는 청중들의 교감까지 더해 실황의 묘미도 느낄 수 있다. 특히 공연의 마지막 무대였던 〈Ó Gente da Minha Terra내 조국의 사람들〉에서 마리자는 벅찬 감정을 누르지 못해 노래를 멈추고 눈물을 흘렸는데, 그 공간을 메워주는 연주자들과 청중들의 박수 소리에 이어 다시 마음을 가다듬고 노래를 끝내는 부분은 오래 기억될 감동적인 장면이다. 타악기 연주단체와 함께 개성 있는 해석을 들려주는 〈Barco Negro검은 돛배〉도 인상적이다. 함께 발매된 DVD를 통해 공연의 생생한 장면들을 확인할 수 있다.

# 내 조국의 사람들 ‖ Ó Gente da Minha Terra

이 파두는 나와 그대들의 것.
부정할지라도 우리의 운명은
기타 줄에 묶여 있네.

노래하는 기타의
신음이 들릴 때면 언제나
울고 싶은 마음에 길을 잃고 마네.

내 조국의 사람들이여.
이제야 나는 깨달았네.
내가 지닌 이 슬픔은
그대들로부터 받은 것이라네.

이 슬픔을 가라앉히는 것을 허락한다면
애정으로 보일 수 있겠지만,
쓰라림은 더 하고
내 노래의 슬픔은 작아진다네.

내 조국의 사람들이여.

---

**작사** 아말리아 호드리게스Amália Rodrigues | **작곡** 티아구 마샤두Tiago Machado
아말리아 호드리게스가 직접 노랫말을 쓴 곡 중의 하나로 포르투갈 사람들과 파두와의 관
계, 또 그들에 대한 애정을 담았다. 마리자는 이 곡을 데뷔 앨범에서도 노래했지만, 2005년
실황 버전이 더욱 깊은 감동을 전한다.

## O Melhor de Fernando Maurício 베스트 앨범 3
Fernando Maurício

파두의 요람 모우라리아를 대표하며 '파두의 왕'이라는 칭호를 얻었던 페르난두 마우리시우의 베스트 트랙들을 모아 그의 사후에 발표한 앨범이다. CD로 발매된 정규 앨범이 그리 많지 않아 그의 노래는 파두 모음집 앨범에서나 한두 곡씩 만나볼 수 있는데, 그의 노래만 모은 소수의 베스트 앨범 중에서도 가장 알찬 내용을 담은 앨범이다. 포르투갈 현지에서는 그리 어렵지 않게 구할 수 있는 음반으로, 전통적인 양식의 파두곡들을 통해 뛰어난 가창력과 호소력을 겸비한 위대한 파디스타의 진면모를 보여준다.

## Um Homem no Cidade 도시의 남자 4
Carlos do Carmo

1969년 데뷔앨범 발표 이후 50년 동안 꾸준한 음악성으로 파두의 멋을 전해 온 카를로스 두 카르무의 가장 대표적인 앨범이다. 그에게 가장 큰 성공을 안겨 준 음반일 뿐만 아니라 현지의 평론가들 사이에서는 전체 파두 역사 속에서도 손에 꼽을 만한 명반으로 알려져 있다.

많은 파두 명곡의 노랫말을 썼던 시인 아리 도스 산토스Ary dos Santos의 리스본

에 대한 인상을 담은 시에 선율을 붙인 곡들을 노래하고 있다. 지금도 노래하는 명곡 〈Um Homem no Cidade도시의 남자〉와 〈Rosa da Noite밤의 장미〉 등 전통과 도회적인 감성이 교차하는 그의 초기 명곡들을 만날 수 있다.

## ▶ Recorda Amália 아말리아를 추억하다 | 5
### Alexandra

1970년대 이후 뛰어난 재능을 선보이며 활동해 온 알렉산드라는 "아말리아 목소리의 상속자"라는 찬사를 받았던 인물이다. 1996년 록 오페라 〈나사렛 사람O Nazareno〉에 아말리아 호드리게스와 함께 출연하기도 했고, 2001년 뮤지컬 〈아말리아Amália〉에도 등장했다. 2003년, 역시 아말리아 호드리게스에 대한 헌정의 의미를 담아 발표한 이 음반은 당시 커다란 호평을 받은 바 있다. 〈Com que Voz어떤 목소리로〉, 〈Maldição어두운 숙명〉, 〈Há Festa na Mouraria모우라리아에 축제가 열렸네〉 등 아말리아 호드리게스의 많은 명곡들을 두 장의 CD에 수록하고 있다. 리스본 파두 본연의 정서가 충실하게 담긴 깊은 연륜의 표현과 함께 〈Lágrima눈물〉, 〈Grito절규〉 등에서 보여주는 담백하고 정갈한 느낌의 해석도 대단히 매력적이다. 아말리아 호드리게스의 곡들을 해석한 많은 음반들 가운데 손꼽을 만한 명반이다.

## ⊙ Clube de Fado - A Música e a Guitarra <span>6</span>
**클루브 드 파두 - 음악과 기타 / Mário Pacheco**

리스본 파두계의 거물이자 파두하우스 클루브 드 파두Clube de Fado의 설립자이기도 한 포르투갈 기타 연주자 마리우 파쉐쿠를 중심으로 여러 가수들이 참여한 실황 음반이다. 리스본 근교의 작은 도시 켈루즈Queluz의 켈루즈 궁전Pálacio Nacional de Queluz에서 열린 공연 실황으로, 마리자, 카마네, 호드리구 코스타 펠릭스, 안나 소피아 바렐라의 노래와 마리우 파쉐쿠의 연주곡들을 담고 있다. 패키지에 포함되어 있는 DVD를 통해 정상급 파디스타의 노래와 마리우 파쉐쿠의 연주 장면을 영상으로도 감상할 수 있다.

## ⊙ Garras dos Sentidos 마음의 상처 <span>7</span>
**Mísia**

파두 고유의 전통을 잃지 않으면서 파두를 국제적 보편성을 지닌 음악으로 표현하는 뛰어난 능력을 발휘해온 미지아의 1998년 네 번째 앨범이다. 당시 국제무대에서도 커다란 찬사를 받았던 앨범으로 페르난두 페소아Fernando Pessoa, 조제 사라마구José Saramago를 비롯한 문인들의 시와 문장을 노랫말로 하고 있다. 〈Garras dos Sentidos마음의 상처〉,

〈Dança de Mágoas슬픔의 춤〉, 〈Nenhuma Estrela Caíu별 하나도 지지 않네〉 등 리스본 파두 본연의 정서를 선 굵은 감동으로 표현한 곡들이 돋보이는 가운데 피아노, 바이올린, 아코디언이 참여한 트랙들도 미지아만의 매력적인 음악세계 를 보여주고 있다.

## ▶ Velho Fado 오래된 파두 | 8
### Jorge Fernando

기타리스트이자 싱어송라이터, 그 리고 많은 파디스타들의 음반 프로 듀서로 활동해온 조르즈 페르난두 의 2001년 앨범이다. 20대 초반 아 말리아 호드리게스의 세계 순회공 연에 기타리스트로 참여하기도 했 던 그는 나직하고 부드러운 목소리 로 노래하며 통속적인 감성과 지적 인 분위기를 동시에 느낄 수 있는 특유의 서정성을 보여 준다. 수록곡 대부분이 직접 작사, 작곡한 곡들이며, 전형적인 파두 악기들 외에 바이올린, 첼로, 아코디 언 등이 참여해 전통을 바탕으로 한 새로운 형식미를 추구하고 있다. 자크 브렐 Jacques Brel의 샹송 명곡 〈La Chanson des Vieux Amants오래된 연인들의 노래〉 를 파두의 감성으로 해석한 트랙이 눈길을 끈다. 담백한 서정을 담아 노래하는 〈Chuva비〉는 앨범의 백미로 꼽을 만하며, 거장 아르젠티나 산토스와 나누어 노 래한 〈Lágrima눈물〉에 대한 해석도 특별하다. 파두 애호가가 아니더라도 충분 히 공감할 수 있는 보편적인 아름다움이 가득한 음반이다.

# 비 ‖ Chuva

인생의 통속적인 것들은
열망을 남기지 않네.
아프게 하거나 웃음 짓게 하는
추억만을 줄 뿐.

사람들의 이야기 속에
이야기의 일부로 남은 사람들과,
이름을 들은 기억조차
없는 사람들.

간직한 열망에 대해
인생이 주는 감정들,
그대와 함께했던 것들,
잃어버리기 위해 끝내버린 것들.

사람들의 영혼과 삶에
표식으로 남은 날들과
떠나버린 그대를
잊지 못하는 나.

비는 나를 적셔
춥고 지치게 만드네.
내가 이미 방황했던
도시의 거리들.

아, 길 잃은 소녀 같은
나의 울음은
도시를 향해 절규하고,
빗속에서 사랑의 불꽃은
순식간에 죽어버리네.

비는 조용히
도시에 대한 나의 비밀에
귀 기울이고,
여기 유리창을 두드리며
내 열망을 불러일으킨다.

---

**작사, 작곡** 조르즈 페르난두Jorge Fernando

바이올린, 첼로, 피아노의 단아함에 포르투갈 기타 특유의 울림이 더해진 연주를 배경으로
담담하게 노래하는 서정이 긴 여운을 남기는 곡이다. 조르즈 페르난두가 참여했던 마리자의
데뷔 앨범에도 수록된 곡으로 마리자의 또 다른 감성을 담은 노래도 함께 감상해볼 만하다.

---

## ▶ Le Fado de Coimbra 코임브라 파두

**Fernando Machado Soares**

코임브라 파두의 거장 페르난두 마샤두 소아레스의 1987년 프랑스 공연 실황을 담고 있다. 그는 포르투갈 내에서뿐만 아니라 미국과 프랑스를 비롯해 많은 나라에서 공연을 가지며 코임브라 파두의 아름다움을 알리는데 큰 역할을 했다. 〈Ondas do Mar파도〉, 〈Fado das Andorinhas제비의 파두〉, 〈Saudades de Coimbra코임브라의 사우다드〉 등 코임브라 파두의 명곡들을 깨끗하면서도 호소력 있는 목소리로 노래하고 있다. 그가 코임브라 대학에 다니던 시절 작사, 작곡한 명곡 〈Balada da Despedida이별의 발라드〉는 중후한 감동을 전하는 이 공연의 가장 뛰어난 순간이다.

## ▶ Combra Fado 코임브라 파두

**Verdes Anos**

베르데스 아노스는 세 명의 가수와 두 명의 포르투갈 기타리스트, 그리고 클래식 기타리스트로 구성된 코임브라 파두 그룹이다. 1996년 결성된 이들은 멤버 전원이 코임브라 대학교 출신의 정상급 음악가들이며, 포르투갈 기타리스트 루이스 바호주Luís Barroso는 현재 코임브라

파두 센터Fado ao Centro의 공연 멤버이기도 하다. 솔로 그리고 때론 합창으로 들려주는 노래와 두 대의 포르투갈 기타가 참여한 수준 높은 연주는 코임브라 파두가 지닌 고유의 매력을 고스란히 보여 준다.

## ▶ Do Amor e dos Dias 사랑과 나날들 | 11
### Camané

1995년 데뷔 앨범 이후 중후함과 우아함이 공존하는 특유의 목소리로 늘 뛰어난 음악성을 유지해온 카마네의 2010년 앨범이다. 큰 변화나 기복이 없는 파디스타이기에 그가 발표한 모든 앨범은 신뢰할 만하다. 이 앨범 역시 안정감을 바탕으로 한 더욱 원숙한 카마네의 시정詩情을 느낄 수 있는 곡들을 담고 있다. 더블 베이스의 아르코 주법에 의한 연주가 깊은 인상을 남기는 〈Ausência부재〉를 비롯해 책장을 넘기듯 한 곡 한 곡 음미할 수 있는 음반이다.

## ▶ O Primeiro Canto 첫 번째 노래 | 12
### Dulce Pontes

〈Canção do Mar바다의 노래〉로 잘 알려진 둘스 폰트스의 1999년 앨범으로 파두의 전형적인 악기 편성을 벗어나 새로운 사운드를 자주 추구했던 그녀의 면모를 잘 볼 수 있는 음반이다. 이 앨범에는 재즈 색소폰 주자 웨인 쇼터Wayne Shorter, 인도의 퍼커션 주자 트릴록 구르투Trilok Gurtu, 앙골라의 거장 발데마르 바스토스Waldemar Bastos 등 여러 게스트 뮤지션이 참여했다. 또한 켈틱 하프, 디저리

두, 아프리칸 드럼과 같은 다양한 악기들이 사용되었다. 그 속에서 둘스 폰트스의 노래는 드라마틱한 표현과 뛰어난 가창력으로 파두의 전통을 유지하고 있다. 자신의 피아노와 현악 4중주의 연주를 배경으로 노래하는 〈O que for, Há-de ser 무엇이 될까〉는 누구나 공감할 만한 아름다운 트랙이다.

## ▶ Existir 존재 | 13

**Madredeus**

세계의 음악팬들로부터 커다란 찬사와 사랑을 받아 온 포르투갈의 그룹 마드레데우스는 파두에 담긴 음악적인 면과 정서적인 면을 클래식을 비롯한 다른 장르의 음악과 결합해 깊이 있는 음악성과 우아함을 선보여 왔다. 그들의 초기작이자 대표작으로 손꼽히는 1990년 두 번째 앨범이다. 클래식 기타와 건반, 첼로, 아코디언, 그리고 고혹적인 아름다움을 지닌 테레사 살게이루Teresa Salgueiro의 목소리가 조화를 이루고 있다. 마드레데우스 역사상 최고의 명곡으로 손꼽히는 〈O Pastor목동〉을 수록하고 있다. 빔 벤더스 감독의 다큐멘터리 《리스본 이야기Lisbon Story》에서 연주와 노래를 들려주던 이들이 바로 그룹의 멤버들이며, 영화 속 음악을 담은 앨범 《Ainda아직도》 역시 추천 앨범이다. 테레사 살게이루는 2007년 그룹을 떠나고 다른 보컬리스트가 합류했다.

# 목동 ‖ O Pastor

오, 아무도 돌아오지 않네.
그들이 버리고 간 그곳으로,
그 누구도 거대한 바퀴를 멈추지 않고
그 누구도 어디에서 왔는지 알지 못하네.

오, 아무도 기억하지 않네,
그들이 꾸었던 꿈조차.
그리고 저 소년은
목동의 노래를 부르네.

바다는 여전히 불타오르고
환상 속의 작은 배와 나의 꿈은
파수꾼의 영혼을 남겨두고
느지막이 끝나버렸네.

바다는 여전히 불타오르고
환상 속의 작은 배와
깨어나기를 원치 않았던 나의 꿈은
느지막이 끝나버렸네.

**작사** 페드루 아이레스 마갈량이스Pedro Ayres Magalhães | **작곡** 마드레데우스Madredeus
'충격적인 아름다움'이란 표현이 어울리는 마드레데우스 최고의 명곡. 어느 오후의 단상을
심오한 시어詩語로 표현한 노랫말도 인상적이며, 멤버들의 연주와 '천상의 목소리'로 불리던
테레사 살게이루의 노래는 길고 긴 여운을 남긴다.

## ▶ Post-Scriptum 추신 | 14

**Cristina Branco**

국내에도 여러 앨범들이 소개된 바 있는 크리스티나 브랑쿠의 2000년 앨범으로 세계적인 성공을 거둔 그녀의 대표작이다. 곡의 절정에서 감정을 분출하는 리스본 파두 특유의 강렬함보다는 곡의 정서를 내면으로 갈무리하는 크리스티나 브랑쿠 특유의 음악적 향기가 잘 표현되어 있다. 조르즈 페르난두가 만든 첫 번째 트랙 〈Ai, Vida아, 인생이여〉는 그러한 장점이 잘 드러난 곡으로, 이 한 곡만으로도 앨범의 가치가 충분하다 할 만큼 아름다운 명곡이다.

## ▶ O Amor não Pode Esperar 사랑은 기다릴 수 없네 | 15

**Pedro Moutinho**

카마네, 엘데르 모우티뉴와 함께 형제 파디스타로 활약하고 있는 페드루 모우티뉴의 2013년 앨범이다. 유네스코에 등재된 파디스타로서 내한공연을 한 바 있으며, 2019년 현재, 알파마의 파두하우스 클루브 드 파두에 고정 출연 중이다. 리스본 파두의 전통과 모던한 감각이 수수한 아름다움으로 조화를 이루는 그의 음악은 어느 앨범, 어느 무대에서나 신

뢰감을 준다. 모든 수록곡이 저마다의 시정을 지닌 가운데 아코디언, 첼로, 튜바
가 등장하는 곡들이 아기자기한 맛을 전한다. 무엇보다 포르투갈 기타의 울림과
어우러지는 허스키하면서도 무겁지 않은 페드루 모티뉴의 목소리가 이 앨범의
가장 큰 매력이다.

## ▶ Encantamento 매혹 <span style="float:right">16</span>
Mafalda Arnauth

1990년대 말 데뷔 당시 "단 하나의
목소리"라는 찬사를 받았던 마팔다
아르나우트의 2003년 세 번째 앨범
으로 음악성과 내용에 대해서도 호
평을 받았던 작품이다. 모든 수록곡
을 포르투갈 기타와 클래식 기타,
그리고 베이스로 이어지는 파두의
전형적인 편성을 배경으로 하고 있
지만, 그녀의 노래는 리스본 파두 본연의 통속적인 감성과 모던한 감성을 자유
자재로 오간다. 또한 전통적인 스타일의 곡이든 현대적인 스타일의 곡이든 모든
곡들이 매우 매력적인 선율과 분위기를 지니고 있다. 그 속에서 마팔다 아르나
우트는 때론 청순한 아름다움으로, 때론 우수에 찬 목소리로 노래하고 있다. 전
통적인 면모와 개성 있는 신선함을 동시에 지닌 마팔다 아르나우트의 장점이 잘
살아 있는 앨범이다.

Katia Guerreiro

2000년대 초반 마리자, 크리스티나 브랑쿠와 더불어 새로운 세대 파두의 주역으로 지목받았던 카티아 게헤이루의 2001년 데뷔앨범. 국내발매 음반으로 소개되어 사랑받았다. 다소 굵고 열정적인 음색과 걸출한 가창력을 지닌 카티아 게헤이루는 인위적인 기교보다는 있는 그대로의 자기감정을 드라마틱하게 전달하는 탁월한 능력을 지니고 있다. 〈Asas날개〉, 'É Noite na Mouraria모우라리아의 밤〉, 〈Asa de Vento바람의 날개〉 등에서 그러한 매력을 남김없이 보여주고 있다.

▶ **Desfado** 데스파두      | 18

Ana Moura

2003년 데뷔 앨범 발표 이후 매력적인 목소리로 리스본 파두의 전통을 이어오던 안나 모우라의 파격적인 변신을 알렸던 앨범이다. 이 2012년 앨범은 미국 할리우드에서 녹음한 것으로 파두의 정서를 머금은 그녀의 목소리와 팝 사운드가 절묘하게 만나고 있다. 드럼과 일렉트로닉 건반이 등장하고, 조니 미첼의 〈A Case of You〉를 팝의 감성을 담아 영어 가사로 노래하기도 한다. 포르투갈과 세계시장에서 대중적으로 커다

란 성공을 거둔 앨범이지만 전통적인 파두 애호가들 사이에서는 찬반이 엇갈리는 앨범이다. 그러나 여전히 매력적인 안나 모우라의 음색과, 포르투갈 기타와 팝 사운드가 만나는 장면들은 매우 인상적이다. 이 앨범을 그냥 지나칠 수 없는 또 하나의 큰 이유는 〈Até ao Verão여름이 오기 전에〉, 〈Fado Alado날개를 지닌 파두〉, 〈Amor Afoito대담한 사랑〉 등 파두와 팝이 매우 아름다운 감각으로 만나고 있는 트랙들이다. 파두 애호가나 혹은 파두를 처음 접하는 이들 모두 매력을 느낄 만한 곡들이다.

## 여름이 오기 전에    Até ao Verão

내가 만들어낸 기억 속에 갇혀 있는
카네이션과 장미와 망상의 향기를
봄에 두고 왔네.

그리고 나는
강철 같은 몸에 난 상처로 인해
부서지길 바라는 사람처럼
경멸의 골목들을 걸었지.

좋든 나쁘든
내겐 중요하지 않아.
삶의 불꽃이 존재하지 않는다면
내겐 그저 똑같은 것일 뿐.

내가 원하든 그렇지 않든
돌아올 길은 보이지 않아.
이 미친 인생에서 나를 일으키는 것은
여름이 오기 전에
너와 결혼을 하는 것이지.

매혹의 노래와 많은 약속과 신성한 잠을
봄에 두고 왔네.
이젠 편안한 잠을 알지 못하네.

그리고 나는 빈민가를 걸었지.
때론 큰 실수로 비틀거리며
때론 어디에서 잘못했는지를 망각한 채.

---

**작사, 작곡** 마르시아 산토스Márcia Santos

파두의 전통을 벗어나 대단히 감각적인 매력을 지닌 안나 모우라의 노래다. 독특한 리듬 패턴을 연주하는 기타와 건반, 드럼이 만들어 내는 팝 사운드 위로 아련한 선율을 노래하는 안나 모우라의 목소리와 포르투갈 기타 연주가 묘한 흡인력으로 감성을 자극하는 곡이다.

## ▶ Joana Amendoeira 조안나 아멘도에이라     | 19
Joana Amendoeira

앞 장에서 마리자를 비롯한 1970년
대 생의 파디스타들과 함께 소개했
지만, 조안나 아멘도이에라는 1982
년생이다. 21세기 초반을 대표하는
파디스타들의 막내였던 그녀는 십
대 초반이던 1995년부터 특출한 능
력을 인정받아 본격적인 파두가수

로 활동해왔다. 2003년에 발표한 이 세 번째 앨범은 갓 스무 살을 벗어난 파디
스타의 노래라고 믿기 힘든 원숙함까지 더해 많은 찬사를 받은 바 있다. 리스본
파두의 전통에 충실한 감정표현이 담긴 노래들이 각각의 매력을 전하는 가운데
첼로가 참여한 〈Amor Mais Perfeito더욱 완전한 사랑〉과 〈O que Trago e o que
Trazes난 무엇을 가져오고 당신은 무엇을 가져오나요〉는 고혹적인 아름다움을 전하는 앨
범의 백미다.

## ▶ ...No Tempo das Cerejas 버찌의 계절에     | 20
Gonçalo Salgueiro

마리자를 비롯한 일군의 파디스타
들과 함께 2000년대 초반 이후 리
스본 파두의 중심에서 활약하고 있
는 곤살루 살게이루의 2002년 데뷔
앨범이다. 그가 발표한 앨범들 가운
데 파두의 전통에 가장 충실한 모습
을 보여 준 앨범이자, 파두의 여왕

이었던 아말리아 호드리게스에 대한 헌정의 의미를 담고 있다. 성악을 전공했던 안정된 톤과 아름다운 목소리로 당시 평단으로부터 큰 찬사를 받았다. 리스본 파두 전통의 향기를 진한 감성으로 표현하고 있지만, 통속적인 느낌보다는 우아하고 고풍스러운 느낌을 주는 매우 특별한 음반이다. 아말리아 호드리게스의 명곡들에 대한 가장 아름다운 해석을 담고 있다.

## ▶ Amália-As Vozes do Fado 아말리아 - 파두의 목소리 | 21
**Various Artists**

2005년 당시 주목받던 파두가수들이 중심이 되어 제작한 아말리아 호드리게스 헌정 앨범이다. 브라질의 카에타누 벨로주Caetano Veloso와 앙골라의 봉가Bonga 등 세계적인 가수들, 그리고 아말리아 호드리게스의 동생 셀레스트 호드리게스 Celeste Rodrigues도 참여했다. 기존의 트랙을 모아놓은 단순한 편집앨범이 아닌 새로운 녹음에 의한 곡들이며, 그 퀄리티가 대단히 높은 음반이다. 이 앨범을 이 지면에 올린 가장 큰 이유는 신세대 파디스타들의 아말리아 호드리게스 곡에 대한 어마어마한 해석 때문이다. 카르미뉴의 〈Com que Voz어떤 목소리로〉, 안나 모우라의 〈Maldição어두운 숙명〉, 지젤라 조앙의 〈Medo두려움〉 등에서 그들의 대단한 능력을 확인할 수 있다. 그들의 정규앨범에서도 만날 수 없는 곡들이다. 무엇보다 압권인 트랙은 히카르두 히베이루가 묵직한 감성으로 노래한 〈Grito절규〉다. 왜 그가 현재 가장 주목할 만한 파디스타인지를 입증하는 이 한곡만으로도 이 앨범의 가치는 충분할 것이다.

# 절규 ‖ Grito

침묵!
침묵으로부터 나는 절규하네.
내 온 몸은 상처 받았네.
조금만 울게 내버려 두길.

그림자와 그림자 사이에
억눌린 하늘이 있네.
그림자와 그림자 사이에서
나는 이미 감각을 잃어버렸네.

하늘에게!
이곳에서 난 빛이 부족해.
이곳에서 난 별빛이 부족해.
그녀를 쫓으며 살아갈 때
더욱 울게 된다네.

그리고
태양으로부터 잊힌 나는
세상으로부터 버림받았네.
지금 내가 우는 이유는
죽은 자들은 울지 못하기 때문이라네.

고독!
이것이 전부가 아니다.
지독한 고통이
늘 함께하지.

오, 고독이여!
너는
스스로 네 머리를 물어뜯는
전갈이 되었네.

안녕히.
난 이미 삶의 저편으로 떠났다네.
과거의 내 모습에 갈증을 느낀다네.
나는 벽에 붙어 있는
슬픈 그림자라네.

안녕히.
삶은 이다지도 힘든 것.
너무 더딘 죽음이여, 어서 오라.
아, 견딜 수 없이 아프다.
광기 어린 고독이여.

---

**작사** 아말리아 호드리게스Amália Rodrigues | **작곡** 카를로스 곤살브스Carlos Gonçalves
아말리아 호드리게스가 직접 노랫말을 쓴 명곡으로 삶의 고통과 고독에 대한 처절한 시적
표현이 담긴 곡이다. 아말리아 호드리게스의 원곡과 함께 앞에 소개한 앨범에 수록된 히카
르두 히베이루의 노래를 권한다. 그의 섬세한 강약 조절과 드라마틱한 감정 표현으로 전하
는 묵직한 감동은 이 곡에 대한 그 어떤 가수의 해석보다 긴 여운으로 남는다.

---

## ▶ Nua 벌거벗은 | 22

Gisela João

"파두의 정수精髓로 가득 찬 목소리"라는 평가를 받는 지젤라 조앙의 2016년 두 번째 앨범이다. 리스본의 산타 카타리나 궁Palácio de Santa Catarina과 카스카이스 성채 Cidadela de Cascais에서 녹음된 이 앨범은 포르투갈 기타의 영롱한 울림과 놀라운 카리스마를 지닌 지젤라 조앙의 목소리가 선명한 음질로 담겨 있다. 끝 모를 깊이의 어두운 감정을 가슴 밑바닥에서부터 끌어올려 토해내듯 노래하는 그녀만의 감정표현이 압권이다. 파두 고유의 정서가 진하게 담긴 곡들을 노래하는 가운데 멕시코의 명곡 'La Llorona요로나·흐느껴 우는 여인'을 파두 스타일로 노래한 트랙이 눈길을 끈다.

## ▶ Largo da Memória 추억의 광장 | 23

Ricardo Ribeiro

새로운 역사를 써나가고 있는 2000년대 파두계의 가장 신뢰할만한 파디스타로 손꼽히는 히카르두 히베이루의

2013년 앨범이다. 매끄러우면서도 묵직한 힘이 담긴 발성으로 표현하는 리스본의 정서는 그가 발표한 어느 앨범에서나 느낄 수 있는 그의 가장 큰 장점이다. 전통적인 감성이 빛을 발하는 대부분의 수록곡들 중

에, 아랍문화권의 가장 대표적인 전통악기인 우드ºud와 바이올린이 만들어내는 짙은 아랍의 향기 속에서 노래하는 'Fado do Alentejo 알렌테주의 파두'가 이색적인 느낌을 전한다. 2010년에 발표한 앨범《Porta do Coração마음의 문》도 세계적인 찬사를 받았던 추천 앨범이다.

## ▶ Do Fundo do Meu Coração 내 마음 깊은 곳으로부터 | 24
### Raquel Tavares

짙은 감성이 담긴 타고난 목소리로 2000년대 리스본 파두의 선두주자 중 한 명으로 활약하고 있는 하켈 타바레스의 2017년 앨범이다. 브라질의 뛰어난 기타리스트이자 작곡가인 호베르투 카를로스Roberto Carlos의 곡에 파두의 정서를 담아 노래한 곡들을 수록하고 있다. 포르투갈 기타 뒤로 스트링 사운드가 더해지는 풍성하고 따뜻한 연주를 배경으로 하켈 타바레스의 매력적인 음색이 감성적인 선율을 노래하고 있다. 〈Você그대〉, 〈Como é Grande Meu Amor por Você그대를 향한 내 커다란 사랑〉, 〈Palavras말〉 등이 편안한 서정을 전한다.

## ▶ Canto 노래 | 25
### Carminho

마리자의 뒤를 잇는 21세기 최고의 파디스타로 많은 사랑과 기대를 한 몸에 받고 있는 카르미뉴의 2014년 앨범이다. 십대 초반부터 대중들 앞에서 노래하며 쌓아온 탄탄한 음악성과 발군의 가창력은 이 앨범의 여러 곡에서도 빛을 발한

다. 아말리아 호드리게스나 마리자
처럼 기본적으로 깨끗한 톤의 음색
은 아니지만, 그로인해 더욱 진하게
표현되는 정서적 호소력은 앨범 수
가 늘어날수록 깊어지고 있다. 그
모든 장점이 드러나는 〈A Canção
노래〉나 첼로가 가담한 〈Ventura행
운〉과 같은 트랙도 훌륭하지만, 리
스본 파두의 틀을 벗어나 브라질 가수 마리사 몬치Marisa Monte와 함께 노래하는
〈Chuva no Mar바다 위의 비〉도 매력적이다.

# 노래 || A Canção

그대 건강한 몸으로 다가와
내 열린 마음을 만져주세요.
그리고 내 잘못된 존재를 태운 재일뿐인
이 노래를 보세요.

그대 마음의 창문을
내게 열어줘요.
그리고 당신을 사랑하기 위해,
진정한 나를 느끼게 해주기 위해
당신의 바로 뒤에 서 있는
거울 속의 나를 봐요.

신은 우리를 만들고
땅과 하늘을 나누었죠.
그리고 가난한 사람일지라도
우리 사랑을 알게 되면 기뻐했죠.

이 고통은
태아 때부터 우리 안에 있던 사랑일 뿐이죠.
만약 이 노래가 더 이상 우리 것이 아니라 해도
미래는 오직 우리 것이죠.

나의 어리석음 때문에
내가 언제나 당신 것이 아니란 걸
난 잘 알고 있죠.
하지만 당신이 깨어나
떠나지 않는다면
그건 지속되어 온 어떤 것 때문이죠.

비록 그대 안에 분노가
이젠 아무것도 남아 있지 않다는
환상을 키울지라도
내 빛나는 눈을 봐요.
성숙한 모습으로
여전히 여기에 있는 당신을 봐요.

---

**작사, 작곡** 마르팀 비센트Martim Vicente
카르미뉴의 2014년 앨범 《Canto노래》의 수록곡으로 그녀가 지닌 절정의 가창력과 깊이 있는 감정표현을 확인할 수 있는 곡이다.

---

## ▶ Fados do Fado 운명의 파두
### Marco Rodrigues

1999년 십대의 나이에 파두 스타의 등용문인 '위대한 파두의 밤Grande Noite do Fado'에서 우승하며 프로 파디스타의 길을 걷기 시작했던 마르쿠 호드리게스의 2015년 앨범. 파두에 내재되어 있는 굴곡진 감성을 나이에 비해 매우 자연스럽고 천연덕스럽게 노래해온 그의 매력은 이 앨범에서도 잘 드러난다. 그러한 분위기 속에서 다소 거친 면을 지닌 그의 음색도 커다란 장점으로 작용하고 있다. 〈Guitarra, Guitarra기타여, 기타여〉, 〈Rosinha dos Limões레몬색 장미〉, 〈Noite밤〉 등에서 파두 본연의 서정을 굵직한 매력으로 노래한다.

## ▶ Cuca Roseta 쿠카 호제타
### Cuca Roseta

2010년 이후 두각을 나타내며 국제적인 활약을 펼치고 있는 파디스타 중 한 명인 쿠카 호제타의 2011년 데뷔앨범이다. 이후 발표한 앨범들에 비해 전통적인 분위기를 지니고 있어 현재까지 발표한 그녀의 앨범들 중 가장 좋은 평가를 받고 있다. 청순하면서도 안정된 톤으로 독

특한 서정을 담은 참신한 해석을 보여주고 있다. 〈Rua do Capelão카펠랑 거리〉, 〈Marcha de Santo António산투 안토니우의 행진〉 등의 고전적인 명곡과, 바이올린이 함께 하는 〈Saudades Do Brasil Em Portugal포르투갈에서 브라질을 그리워하는 마음〉 등 매력적인 곡들을 담고 있다.

## ▶ Fado Além 파두 저편에 | 28
### Nathalie Pires

나탈리 피레스는 미국의 포르투갈 이민자 가정에서 태어나 파두의 길을 걷고 있는 가수지만, 2000년대의 포르투갈 파두를 대표하는 파디스타 중 한 명으로 사랑받고 있다. 2007년 데뷔앨범 이후 포르투갈에서도 많은 활동을 펼치며 찬사를 받았다. 이 앨범은 2016년에 발표한 그녀의 두 번째 앨범으로, 어린 시절부터 부모님과 포르투갈 공동체 문화를 통해 익혀온 파두에 대한 깊은 이해와 뛰어난 음악성을 담고 있다. 포르투갈 기타와 더불어 모든 곡에 피아노가 함께 하고 있지만, 파두 특유의 정서는 고스란히 표현되고 있다. 따뜻하고 부드러운 감성이 배어 있는 '파두의 새로운 목소리'를 만날 수 있는 매력적인 앨범이다.

## ▶ Sara Correia 사라 코헤이아 | 29
### Sara Correia

사라 코헤이아는 2007년 열 세 살의 나이에 '위대한 파두의 밤'에 등장해 우승을 거머쥐었다. 2018년에 발표한 이 앨범에는 아말리아 호드리게스를 비롯해

페르난다 마리아Fernanda Maria, 베아트리즈 다 콘세이상Beatriz da Conceição과 같은 대선배들을 존경한다는 그녀의 전통적 성향이 잘 반영되어 있다. 첫 트랙에서 노래한 명곡 〈Fado Português프르투갈 파두〉 한 곡만으로도 이 음반의 가치는 충분하다. 1절을 무반주로 노래하는 동안 허스키한 매력의 음색과 뛰어난 가창력을 남김없이 보여 준다. 바로 한 세대 위 선배들인 카르미뉴나 지젤라 조앙 못지않은 카리스마와 깊이를 지닌 대형 파디스타로서의 면모를 확인할 수 있는 음반이다.

## ▶ Namoro 사랑 | 30
Teresinha Landeiro

테레지냐 란데이루는 이 책에 소개하는 가수들 중 가장 젊은 파디스타로 사라 코헤이아와 함께 리스본 파두계의 전도유망한 신세대 가수로 주목받고 있다. 2018년 스물두 살의 나이에 발표한 이 데뷔앨범은 옛 향기가 물씬 풍기는 전통 파두 스타일의 곡들로 채워져 있다. 놀라운 것은 11곡 중 6곡의 노랫말을 직접 썼고, 신인으로는 보기 드물게 메이저 음반사를 통해 공개된 앨범이라는 것이다. 아직 앳된 목소리지만 창법이나 표현에 있어 2000년대에 활동하고 있는 어느 파디스타보다 전통적인 면모를 보여 주며, 가창력 또한 뛰어나다. 무엇보다 자신의 음악에 대해 강한 자신감을 가지고 노래한다는 것이 느껴진다. 데뷔앨범도 충분히 매력적이지만 앞으로의 활약이 더 기대되는 가수다.

# A Canção
노래

Vem com o teu corpo são
Tocar no meu coração aberto.
Vem e vê que a canção
Não é mais do que cinzas
Do meu ser incorrecto.

그대 건강한 몸으로 다가와
내 열린 마음을 만져주세요.
그리고 내 잘못된 존재를 태운
재일뿐인
이 노래를 보세요.

Abre-me uma janela
Do teu coração
E olha-me ao espelho
Que eu estou mesmo atrás de ti
P'ra te amar e sentires
O meu ser correcto.

그대 마음의 창문을
내게 열어줘요.
그리고 당신을 사랑하기 위해,
진정한 나를 느끼게 해주기 위해
당신의 바로 뒤에 서 있는
거울 속의 나를 봐요.

Deus criou-nos e só depois
Separou a terra e o céu.
E até o pobre se alegrou
Quando soube do nosso amor.

신은 우리를 만들고
땅과 하늘을 나누었죠.
그리고 가난한 사람일지라도
우리 사랑을 알게 되면 기뻐했죠.

Esta dor não é mais que o amor
Que no feto vinha em nós.
Mas o futuro
só nos pertence
Se a canção não for mais que nós.

이 고통은 태아 때부터
우리 안에 있던 사랑일 뿐이죠.
만약 이 노래가 더 이상
우리 것이 아니라 해도
미래는 오직 우리 것이죠.

Bem sei que o meu eu
Não foi sempre teu
Por minha loucura.
Mas se acorda esticou
E mesmo assim não partiu
É porque algo perdura.

나의 어리석음 때문에
내가 언제나 당신 것이 아니란 걸
난 잘 알고 있죠.
하지만 당신이 깨어나
떠나지 않는다면
그건 지속되어 온 어떤 것 때문이죠.

Mesmo que a raiva em ti mesmo
Crie a ilusão
De que já nada há,
Olha os meus olhos brilhantes
Por teres crescido
E ver que ainda estás cá.

비록 그대 안에 분노가
이젠 아무것도 남아 있지 않다는
환상을 키울지라도
내 빛나는 눈을 봐요.
성숙한 모습으로
여전히 여기에 있는 당신을 봐요.

283

# Acordem as Guitarras
## 기타들을 깨워라

Acordem os fadistas
Que eu quero ouvir o fado
Plas sombras da moirama
Plas brumas dessa Alfama
Do Bairro Alto amado

파두가수들을 깨워라.
이 황야의 그림자 속에서,
사랑하는 바이후 알투로부터 온
이 알파마의 안개 속에서,
파두를 듣고 싶으니.

Acordem as guitarras
Até que mãos amigas
Com a graça que nos preza
Desfiem numa reza
Os aros de cantigas

기타들을 깨워라.
우리에게 은총을 베푸는
친근한 손길들이
작은 노래들의 고리를
기도문으로 바꾸어 줄 때까지.

Cantigas do fado
Retalhos de vida
Umbrals dum passado
De porta corrida

짤막한 파두
인생의 단편
미닫이문이었던 과거만이 남은
문지방

**Frederico de Brito**
작사, 작곡 프레데리쿠 드 브리투

| | |
|---|---|
| São ais inocentes | 이 순수한 한탄들은 |
| Que embargam a voz | 우리를 위해 기도하는 신자들의 |
| Das almas dos crentes | 영혼의 소리를 |
| Que rezam por nós | 지닌다. |
| | |
| Acordem as vielas | 파두가 사는 |
| Aonde o fado mora | 골목들을 깨워라. |
| E há um cantar de beijos | 이 삶 안팎으로 |
| Em marchas de desejos | 입맞춤의 노래가 |
| Que vão pela vida fora | 욕망의 행진을 한다. |
| | |
| Acordem as tabernas | 선술집들을 깨워라. |
| Até que o fado canta | 그렇게도 우리를 매료시키는 |
| Em doce nostalgia | 달콤한 기억 속의 |
| Aquela melodia | 파두를 노래할 때까지. |
| Que tanto nos encanta | |

# Ai, Mouraria
아, 모우라리아

Ai, Mouraria,
Dos rouxinóis nos beirais,
Dos vestidos cor-de-rosa,
Dos pregões tradicionais!
Ai, Mouraria,
Das procissões a passar,
Da Severa em voz saudosa,
Da guitarra a soluçar!

Ai, Mouraria,
Da velha Rua da Palma,
Onde eu um dia
Deixei presa a minha alma,
Por ter passado
Mesmo a meu lado
Certo fadista,
De cor morena,
Boca pequena,
E olhar trocista!

아, 모우라리아.
처마 밑의 나이팅게일 새와
분홍빛 드레스,
전통적인 거래가 있는 곳.
아, 모우라리아.
행인들의 행렬과
향수에 젖은 목소리의 세베라,
흐느껴 우는 기타가 있는 곳.

아, 오래된 야자수 거리의
모우라리아.
어느 날
바로 내 옆을 스쳐 지나가던
한 파두가수에게
내 영혼을 빼앗긴 곳.
갈색 피부에
작은 입,
조롱하는 듯한 눈빛이었지.

**Amadeu do Vale**
작사 아마데우 두 발르
**Frederico Valerio**
작곡 페데리쿠 발레리우

Ai, Mouraria,

Do homem do meu encanto

Que me mentia,

Mas que eu adorava tanto!

Amor que o vento,

Como um lamento,

Levou consigo,

Mais que inda agora

A toda a hora

Trago comigo.

아, 모우라리아.

나를 매료시킨 남자가 있는 곳.

내게 거짓말을 했지만

난 그를 너무나 사랑했네.

사랑은 그를 데려간

슬픈 노래 같은 바람.

지금도 여전히

모든 순간

나와 함께 있네.

# Alfama
알파마

Quando Lisboa anoitece
como um veleiro sem velas
Alfama toda parece.
Uma casa sem janelas
Aonde o povo arrefece.

E numa água-furtada
No espaço roubado à mágoa
Que Alfama fica fechada
Em quatro paredes de água.
Quatro paredes de pranto
Quatro muros de ansiedade
Que à noite fazem o canto
Que se acende na cidade
Fechada em seu desencanto
Alfama cheira a saudade.

리스본에 밤이 오면
돛 없는 돛단배처럼
알파마 전체가 나타난다.
창문 없는 집
그 안에서 사람들은 식어간다.

그리고 서러움을 위한 공간
어느 다락방에
알파마는
네 개의 물 벽 안에 갇혀 있다.
밤이 되면
각성에 갇힌 도시에 울리는
노래를 만들어내는
네 개의 눈물의 벽
네 개의 불안의 벽
알파마에서는 그리움이 풍긴다.

**Ary dos Santos**
작사 아리 도스 산토스
**Alain Oulman**
작곡 알라인 오울만

Alfama não cheira a fado.

Cheira a povo, a solidão

A silêncio magoado

Sabe a tristeza com pão.

Alfama não cheira a fado

Mas não tem outra canção.

알파마에서는 파두의 향이 나지 않는다.

사람들, 그리움,

서러운 침묵,

굶주림을 통해 배운 슬픔,

알파마에서는 파두의 향이 나지 않는다

하지만 그 외의 노래는 없다.

# Alma Minha Gentil
## 나의 온순한 영혼

Alma minha gentil, que te partiste
Tão cedo desta vida descontente,
Repousa lá no Céu eternamente,
E viva eu cá na terra sempre triste.

나의 온순한 영혼.
그대는 이 불만스러운 인생으로부터 이토록 일찍 떠나
영원히 하늘에서 쉬고,
나는 이 땅에서 영원히 슬퍼하며 살아가야 하네.

Se lá no assento etéreo, onde subiste,
Memória desta vida se consente,
Não te esqueças daquele amor ardente
que já nos olhos meus tão puro viste.

만약 당신이 올라간 곳, 천상의 의자에서
이 인생에 대한 기억이 허락된다면,
이토록 순수한 내 눈 속에서 그대가 보았던
뜨거운 사랑을 잊지 말아 주오.

**Luis Vaz de Camões**
시 루이스 바즈 드 카몽이스
**Carlos Gonçalves**
작곡 카를로스 곤살브스

E se vires que pode merecer te

Algũa causa a dor que me ficou

Da mágoa, sem remédio, de perder te,

Roga a Deus, que teus anos encurtou,

Que tão cedo de cá me leve a ver te,

Quão cedo de meus olhos te levou.

당신을 잃어버린 내 고통은 치유할 수 없는 슬픔.

만약 그대가

내게 남긴 고통의 이유들을 알고 있다면,

시간을 줄여 달라고 신에게 기도해 주오.

빨리 나를 데려가 그대를 볼 수 있도록,

하루 빨리 나의 눈이 그대를 볼 수 있도록.

# As Rosas Não Falam
## 장미는 말을 하지 않아

| | |
|---|---|
| Bate outra vez | 내 마음은 |
| Com esperanças o meu coração | 다시 희망으로 뛰네. |
| Pois já vai terminando o verão | 마침내 |
| Enfim | 여름이 다 갔기 때문에. |
| | |
| Volto ao jardim | 나는 정원으로 돌아가네. |
| Com a certeza que devo chorar | 반드시 울게 될 거라 확신하며. |
| Pois bem sei que não queres voltar | 그대가 내게 돌아오기를 |
| Para mim | 원치 않는다는 것을 잘 알고 있기에. |
| | |
| Queixo-me às rosas | 나는 장미에게 투정을 부렸지만 |
| Que bobagem, | 바보 같은 짓이지, |
| as rosas não falam | 장미는 말을 하지 않아. |
| Simplesmente, as rosas exalam | 그저 향기를 내뿜을 뿐. |
| O perfume que roubam de ti, ai | 그대에게 훔친 향기를. |

Devias vir

오! 그대 돌아와

Para ver os meus olhos tristonhos

내 우울한 눈빛을 봐야 해.

E, quem sabe,

누가 알아,

sonhavas meus sonhos Por fim

결국엔 그대가 내 꿈을 꾸게 될지.

# Até ao Verão
## 여름이 오기 전에

Deixei

Na Primavera o cheiro a cravo

Rosa e quimera que me encravam

na memória que inventei

내가 만들어낸 기억 속에 갇혀 있는

카네이션과 장미와

망상의 향기를

봄에 두고 왔네.

E andei

Como quem espera

Pelo fracasso

Contra mazela em corpo de aço

Nas ruelas do desdém

그리고 나는

강철 같은 몸에 난 상처로 인해

부서지길 바라는 사람처럼

경멸의 골목들을 걸었지.

E a mim que importa

Se é bem ou mal

Se me falha a cor da chama

a vida toda

É-me igual

좋든 나쁘든

내겐 중요하지 않아.

삶의 불꽃이 존재하지 않는다면

내겐 그저 똑같은 것일 뿐.

**Márcia Santos**
작사, 작곡 마르시아 산토스

Vi sem volta　　　　　　　　　내가 원하든 그렇지 않든

Queira eu ou não　　　　　　　돌아올 길은 보이지 않아.

Que me calhe a vida　　　　　　이 미친 인생에서 나를 일으키는 것은

Insane e vossa em boda　　　　여름이 오기 전에

Até ao verão　　　　　　　　　너와 결혼을 하는 것이지.

Deixei na primavera　　　　　　매혹의 노래와 많은 약속과

o som do encanto　　　　　　　신성한 잠을

Riça promessa e sono santo　　봄에 두고 왔네.

Já não sei o que é dormir bem　이젠 편안한 잠을 알지 못하네.

E andei pelas favelas　　　　　그리고 나는 빈민가를 걸었지.

Do que eu faço　　　　　　　　때론 큰 실수로 비틀거리며

Ora tropeço em erros crassos　때론 어디에서 잘못 했는지를

Ora esqueço onde errei　　　　망각한 채.

# Balada Da Despedida
## 이별의 발라드

**Fernando Machado Soares**
**작사, 작곡** 페르난두 마샤두 소아레스

Coimbra tem mais encanto
Na hora da despedida

코임브라는 이별의 순간에
더욱 매혹적이네.

Que as lágrimas do meu canto
São a luz que lhe dá vida
Coimbra tem mais encanto
Na hora da despedida

내 노래의 눈물은
그대에게 드리는 인생의 빛.
코임브라는 이별의 순간에
더욱 매혹적이네.

Quem me dera estar contente
Enganar a minha dôr
Mas a saudade não mente
Se é verdadeiro o amor

내 고통을 속이며
나는 행복하기를 바라네.
진실한 사랑이었다면
그리움은 더욱 마음에 남지 않으리.

Não me tentes enganar
Com a tua formosura
Que para além do luar
Há sempre uma noite escura

그대 아름다움으로
나를 속이려 하지 마오.
달빛 뒤엔
변함없이 어두운 밤이 있으니.

# Barco Negro
## 검은 돛배

| David Mourão-Ferreira | **작사** 다비드 모우랑 페헤이라 |
| Caco Velho, Piratini | **작곡** 카쿠 벨류, 피라티니 |

De manhã, que medo Que me achasses feia,

Acordei tremendo Deitada na areia.

mas logo os teus olhos Disseram que não

E o sol penetrou No meu coração

아침이 되면 내가 추하다고 생각하실까 두려웠습니다.

나는 모래 위에서 떨며 잠에서 깨어났습니다.

하지만 당신의 눈은 아니라고 말했죠

그리고 내 마음속엔 태양이 비춰 왔습니다.

Vi o depois, numa rocha Uma cruz

E o teu barco negro Dançava na luz,

Vi o teu braço assenando Entre as velas já soltas

Dizem as velhas na praia··· "Que não voltas···"

São loucas··· São loucas···

바위 위의 십자가 하나를 보았습니다.
당신이 탄 검은 돛배는 불빛 속에서 춤을 추었고,
이미 풀려진 돛 사이에서 흔들리는 당신의 팔이 보였습니다.
해변의 늙은 여인들은 당신이 돌아오지 못할 거라고 말합니다.
미친 여자들… 미친 여자들…

Eu sei meu amor
Que não chegaste a partir
Pois tudo em meu redor me diz
Que estás sempre comigo

나의 사랑, 난 알아요.
당신이 떠나지 않았다는 것을.
내 주변의 모든 것들은
당신이 언제나 나와 함께 있다고 말합니다.

No vento que lança A areia nos vidros
Na àgua que canta No fogo mortiço.
No calor do leito Dos bancos vazios
Dentro do meu peito Estás sempre comigo

유리창에 모래를 흩뿌리는 바람 속에
노래하는 파도 속에 꺼져가는 불 속에
침대의 온기 속에 텅 빈 벤치에
당신은 내 가슴 속에서 언제나 나와 함께 있습니다.

# Canção do Mar
바다의 노래

| | |
|---|---|
| **Ferrer Trinidade** | **작사** 페헤르 트리니다드 |
| **Frederico de Brito** | **작곡** 프레데리쿠 드 브리토 |

Fui bailar no meu batel
나는 내 작은 배 위에서 춤을 추고 있었지

Além do mar cruel
잔인한 바다 그 위에서.

E o mar bramindo
그리고 바다는 내게 외쳤지

Diz que eu fui roubar
비할 데 없이 아름다운

A luz sem par
그대 눈동자의

Do teu olhar tão lindo
찬란한 빛을 훔쳐 내라고

Vem saber se o mar terá razão
와서 확인해봐요, 바다에 이유가 있는지.

Vem cá ver bailar meu coração
와서 내 마음이 춤추는 것을 지켜봐요

Se eu bailar no meu batel
나의 작은 배 위에서 춤을 춘다면

Não vou ao mar cruel
그 잔인한 바다로 나아가진 않겠네.

E nem lhe digo aonde eu fui cantar
그리고 바다에게 말하리.

Sorrir, bailar, viver,
나는 노래했고, 미소 지었고, 춤을 추었고,

sonhar...contigo
삶을 살았고, 그대를 꿈꾸었다고

# Chuva
비

As coisas vulgares que há na vida
Não deixam saudade
Só as lembranças que doem
Ou fazem sorrir

인생의 통속적인 것들은
열망을 남기지 않네.
아프게 하거나 웃음 짓게 하는
추억만을 줄 뿐.

Há gente que fica na historia
Da historia da gente
E outros de quem nem o nome
Lembramos ouvir

사람들의 이야기 속에
이야기의 일부로 남은 사람들과,
이름을 들은 기억조차
없는 사람들.

São emoções que dão vida
À saudade que trago
Aquelas que tive contigo
E acabei por perder

간직한 열망에 대해
인생이 주는 감정들,
그대와 함께했던 것들,
잃어버리기 위해 끝내버린 것들.

Há dias que marcam a alma
E a vida da gente
E aquele em que tu me deixaste
Não posso esquecer

사람들의 영혼과 삶에
표식으로 남은 날들과
떠나버린 그대를
잊지 못하는 나.

**Jorge Fernando**
작사, 작곡 조르즈 페르난두

A chuva molhava-me o rosto

비는 나를 적셔

Gelado e cansado

춥고 지치게 만드네.

As ruas que a cidade tinha

내가 이미 방황했던

Já eu percorrera

도시의 거리들.

Ai, meu choro de moça perdida

아, 길 잃은 소녀 같은 나의 울음은

Gritava à cidade

도시를 향해 절규하고,

Que o fogo do amor sob a chuva

빗속에서 사랑의 불꽃은

Á instantes morrera

순식간에 죽어버리네.

A chuva ouviu e calou

비는 조용히

Meu segredo à cidade

도시에 대한 나의 비밀에 귀 기울이고,

E eis que ela bate no vidro

여기 유리창을 두드리며

Trazendo a saudade

내 열망을 불러일으킨다.

# Coimbra
코임브라

Coimbra é uma lição         코임브라는

De sonho e tradição         꿈과 전통을 배우는 곳.

O lente é uma canção        교수는 노래,

E a lua a faculdade         달은 학부,

O livro é uma mulher        책은 여인,

Só passa quem souber       사우다드를 스스로 익혀 말할 줄 알아야만

E aprende-se a dizer saudade   통과하는 곳이지.

Coimbra do choupal         포플러나무 숲의 코임브라.

Ainda és capital           여전히

Do amor em Portugal, ainda   포르투갈 사랑의 수도라네.

Coimbra onde uma vez      코임브라엔

Com lágrimas se fez       언젠가 눈물로 빚어 만들어진

A história dessa Inês tão linda  아름다운 이네스의 이야기가 있다네.

**José Galhardo**
작사 조제 갈라르두
**Raúl Ferrão**
작곡 하울 페랑

Coimbra das canções      노래가 있는 코임브라.

Coimbra que nos põe      우리 마음에 빛을 밝히는 코임브라.

Os nossos corações, à luz...      박사들이 있는 코임브라.

Coimbra dos doutores      그대의 가수인 우리에게

Pra nós os seus cantores      사랑의 원천은 바로 그대

A fonte dos amores és tu.      코임브라라네.

(English)

I found my April dreams      그대와 함께 포르투갈에서

In Portugal with you      내 4월의 꿈들을 찾았네.

When we discovered romance      이전엔 몰랐던

Like I never knew      로맨스를 알게 되었을 때

My head was in the clouds      내 머리는 구름 속을 떠다녔고

My heart went crazy too      내 마음은 미칠 듯했네.

And madly I said      그리고 미친 듯 말했지.

"I love you"      "그대를 사랑해."

# Com que Voz
어떤 목소리로

Com que voz

Chorarei meu triste fado,

Que em tão dura paixão me sepultou.

Que mor não seja a dor

Que me deixou o tempo,

Que me deixou o tempo

De meu bem desenganado

De meu bem desenganado.

Mas chorar

Não se estima neste estado

Aonde suspirar nunca aproveitou.

Triste quero viver,

Pois se mudou em tisteza

Pois se mudou em tisteza

A alegria do passado

A alegria do passado.

어떤 목소리로

이렇게도 굳은 열정에 나를 묻은

내 슬픈 운명을 흐느낄 것인가.

시간이 내게 남겨준

허탈한 내 사랑의

허탈한 내 사랑의

아픔이 더하지 않기를.

아픔이 더하지 않기를.

그러나

한숨조차 쉬어보지 못한 이 상태에서

울음은 생각할 수도 없다.

과거의 즐거움은

슬픔으로 변했기에

슬픔으로 변했기에

슬픔 속에 살고 싶다

슬픔 속에 살고 싶다.

**Luís Vaz de Camões**
시 루이스 바즈 드 카몽이스
**Alain Oulman**
작곡 알라인 오울만

【 Assim a vida passo descontente,
Ao som nesta prisão do grilhão duro
Que lastima ao pé que a sofre e sente. 】

【 이처럼 불만족스러운 삶을 보내고 있다.
고통 받고 시달리는 발을 가엽게 여기는
딱딱한 족쇄 소리가 울려 퍼지는 이 감옥 속에서 . 】

De tanto mal, a causa é o amor puro,
Devido a quem de mim tenho ausente,
Por quem a vida e bens dela aventuro.

이러한 악의 원인은 순수한 사랑이다.
내 옆에 존재하지 않는
누군가의 삶과 부富를 위해 분투하게 하는.

# Como Chuva em Agosto
## 8월에 내리는 비처럼

Como chuva em Agosto
Nunca nada é para sempre.
Tudo muda tudo passa
Nunca nada é permanente.

8월에 내리는 비처럼
그 무엇도 영원한 것은 없지.
모든 것이 변하고 스쳐 지나가
그 무엇도 변하지 않는 것은 없지.

Como chuva em Agosto
A vida nunca é igual.
Tudo nela é passageiro
Nada é intemporal.

8월에 내리는 비처럼
인생은 항상 똑같지 않아.
그녀의 모든 것도 일시적일 뿐
끝없이 존재하는 것은 없지.

Por isso te vou esquecer
Vou pensar em mim primeiro
Vou ser frio como o gelo
Como a chuva de Janeiro.

그래서 난 너를 잊으려 해.
내 자신을 먼저 생각하려해.
얼음처럼 차가워지려 해.
마치 1월에 내리는 비처럼.

**Tó Zé Brito**
작사, 작곡 토 제 브리투

Como chuva em Agosto　　8월에 내리는 비처럼
Não há dois dias iguais.　　두 개의 날이 같을 수는 없지.
Alguns marcam-nos o rosto　　어떤 날은 우리 얼굴에 흔적을 남기지만
Outros são dias banais.　　다른 날들은 지극히 평범하지.

Como chuva em Agosto　　8월에 내리는 비처럼
Nada na vida é eterno.　　인생의 그 무엇도 영원하지 않지.
Por vezes vamos ao céu　　때론 천국으로 가기도 하고
Outras vezes ao inferno　　때론 지옥으로 가기도 하지.

# Dança De Mágoas
슬픔의 춤

| **Fernando Pessoa** **시** 페르난두 페소아
| **Raúl Ferrão** **작곡** 하울 페랑

Como inútil taça cheia
Que ninguém ergue da mesa
Transborda de dôr alheia
Meu coração sem tristeza.

Sonhos de mágoa futura
Só para ter que sentir.
E assim não tem a amargura
Que se temeu a fingir.

Ficção num palco sem tábuas
Vestida de papel de seda
Mima uma dança de mágoas
Para que nada suceda.

아무도 들어 올리지 않는
테이블 위의 쓸모없이 가득 찬 잔처럼,
다른 사람의 고통으로 넘치는 내 가슴에
나의 슬픔은 없네.

무엇이라도 느끼기 위해
내일 찾아올 슬픔을 꿈꾸네.
그러므로 가진 척하기 두려웠던
쓰라림은 없네.

나무판도 없는 허상의 무대에서
종이로 만든 의상을 입고
아무 일도 생기지 않길 바라며
슬픔의 춤을 출 뿐.

# Desejos Vãos
헛된 욕망들

| | |
|---|---|
| **Florbela Espanca** | **시** 플로르벨라 에스판카 |
| **Tiago Machado** | **작곡** 티아구 마샤두 |

Eu queria ser o mar de altivo porte
Que ri e canta, a vestidão imensa!
Eu queria ser a Pedra que não pensa,
A pedra do caminho, rude e forte!

나는 자신의 거대함을 소리 내어 웃고 노래하는
거만한 자태의 바다가 되고 싶네.
나는 생각하지 않는 돌이 되고 싶네.
거칠고 강한 길 위의 돌.

Eu queria ser o Sol, a luz intensa,
O bem do que é humilde e não tem sorte!
Eu queria ser a árvore tosca e densa
Que ri do mundo vão e até da morte!

나는 초라하고 불운한 이들에게 선善을 베푸는
강렬한 빛을 가진 태양이 되고 싶네.
나는 헛된 세상과 죽음 앞에서조차 웃을 수 있는
거칠고 울창한 나무가 되고 싶네.

Mas o Mar também chora de tristeza...
As ávores também, como quem reza,
Abrem, aos Céus, os braços, como um crente!

하지만 바다 역시 슬픔으로 흐느끼고
나무들 또한 신을 믿는 이처럼
하늘을 향해 두 팔을 벌리고 기도하지.

E o Sol altivo e forte, ao fim de um dia,
Tem lágrimas de sangue na agonia!
E as Pedras···essas···pisa-as toda gente!···

그리고 거만하고 강렬한 태양은
하루의 끝에 고통스러운 피눈물을 흘리지.
그리고 돌들은··· 그들은 모든 사람들에게 짓밟히지.

# É Noite na Mouraria
모우라리아의 밤

**José Maria Rodrigues**
**António Mestre**

작사 조제 마리아 호드리게스
작곡 안토니우 메스트르

Uma guitarra baixinho
Numa viela sombria
Entoa um fado velinho
É noite na Mouraria.

어둑어둑한 골목길에서
자그마한 기타가
오래된 파두를 읊조리네.
이것이 모우라리아의 밤이라네.

Apita um barco no Tejo
Na rua passa um rufia
Em Cada Boca há um Beijo
É noite na Mouraria.

테주강 위의 배가 기적을 울리네.
거리엔 건달이 지나가고
골목마다 입맞춤이 있다네.
이것이 모우라리아의 밤이라네.

Tudo é fado Tudo é vida
Tudo é amor sem guarida
Dor, sentimento e alegria.

모든 것이 파두 모든 것이 인생
모든 것이 피할 수 없는 사랑
모든 것이 고통이며, 감정이며, 기쁨이라네.

Tudo é fado Tudo é sorte
Retalhos de vida e morte
É noite na Mouraria.

모든 것이 파두 모든 것이 행운
모든 것이 삶과 죽음의 조각들
이것이 모우라리아의 밤이라네.

# Estranha Forma de Vida
이상한 삶의 방식

Foi por vontade de Deus
Que eu vivo nesta ansiedade.
Que todos os ais são meus,
Que é toda a minha saudade.
Foi por vontade de Deus.

신의 의지였네.
내가 불안 속에 사는 것은.
그 때문에 모든 한탄은 나의 것이며,
모든 그리움은 나의 것이라네.
신의 의지였네.

Que estranha forma de vida
Tem este meu coração:
Vive de forma perdida;
Quem lhe daria o condão?
Que estranha forma de vida.

참으로 이상한 삶의 방식을
이 내 마음은 가지고 있지.
길을 잃은 채 살아가는데
누가 마술 같은 힘을 준단 말인가?
참으로 이상한 삶의 방식이지.

Coração independente,
Coração que não comando:
Vive perdido entre a gente,
Teimosamente sangrando,
Coração independente.

제어할 수 없는
독립적인 마음.
사람들 속에 길을 잃은 채 살고
고집스레 피를 흘리는
독립적인 마음.

**Amália Rodriguess**
작사 아말리아 호드리게스
**Alfredo Duarte**
작곡 알프레두 두아르트

Eu não te acompanho mais:    나 더 이상 너와 함께 가지 않으리.

Para, deixa de bater.    멈춰, 그만 뛰어.

Se não sabes aonde vais,    어디로 가는지도 모르면서

Porque teimas em correr,    무엇 때문에 그렇게 달리는지.

Ru não te acompanho mais.    나 더 이상 너와 함께 가지 않으리.

# Fado do Campo Grande
캄푸 그란드의 노래

A minha velha casa, por mais que eu sofra e ande
É sempre um golpe de asa, varrendo um Campo Grande.
Aqui no meu país, por mais que a minha ausência doa
É que eu sei que a raiz de mim, está em Lisboa.

나의 옛집은 나의 고통과 길과는 무관하게
캄푸 그란드를 넘어 항상 한달음에 있다.
그곳 내 나라에서 나의 부재로 슬퍼하더라도
나는 나의 뿌리가 리스본에 있음을 알고 있기에.

A minha velha casa, resiste no meu corpo
E arde como brasa dum corpo nunca morto.
A minha velha casa é um regresso à procura
Das origens da ternura, onde o meu ser perdura.

나의 옛집은 내 몸 안에 남아
죽지 않는 몸의 불처럼 탄다.
나의 옛집은 탐색으로의 회귀
내 존재가 머무는 정겨움의 시작점

**Ary dos Santos**
작사 아리 도스 산토스
**Victorino de Almeida**
작곡 빅토리누 드 알메이다

Amiga amante, amor distante

Lisboa é perto, e não bastante.

Amor calado, amor avante

Que faz do tempo apenas um instante

Amor dorido, amor magoado

E que me dói no fado... amor magoado

Amor sentido mas jamais cansado

Amor vivido... meu amor amado

친구인 애인, 머나먼 사랑

리스본은 가까우나 충분치 않다.

시간을 한순간으로 만드는

무언의 사랑, 앞으로 나아가는 사랑

아픈 사랑, 서글픈 사랑

운명으로 괴롭히는 사랑… 서글픈 사랑

느껴지지만 절대 지치지 않는 사랑

또렷한 사랑… 사랑받는 나의 사랑

Um braço é a tristeza, o outro é a saudade
E as minhas mãos abertas são o chão da liberdade.
A casa a que eu pertenço, viagem para a minha infância
É o espaço em que eu venço e o tempo da distância.

팔 하나는 슬픔, 또 하나는 그리움
그리고 내 열린 손은 자유의 평지라네.
내가 속한 그 집은 어린 시절로의 여행,
내가 승리하는 공간, 거리의 시간이라네.

E volto à velha casa porque a esperança resiste
A tudo quanto arrasa um homem que for triste.
Lisboa não se cala, e quando fala é minha chama
Meu Castelo, minha Alfama, minha pátria, minha cama

그리고 슬픈 남자를 절망에 빠트리는 그 모든 것에
희망이 저항하기에 옛집으로 돌아가네.
리스본은 침묵하지 않으며, 소리를 낼 땐 나를 부르네.
나의 성, 나의 알파마, 나의 조국, 나의 침대.

Ai, Lisboa, como eu quero
É por ti que eu desespero.

오오, 리스본, 얼마나 원하는지
그대로 인해 절망하네.

# Fado Lisboeta
리스본 사람의 파두

| | |
|---|---|
| **Amadeu do Vale** | **작사** 아마데우 두 발르 |
| **Carlos Dias** | **작곡** 카를로스 디아스 |

Não queiram mal a quem canta

Quando uma garganta se enche e desgarra

E a mágoa já não é tanta.

Se a confessar à guitarra

Quem canta sempre se ausenta

Da hora cinzenta da sua amargura

Não sente a cruz tão pesada

Na longa estrada da desventura.

목에 무언가 차올라 목소리가 갈라져

슬픔이 크게 느껴지지 않아도

노래하는 사람의 불행을 바라지 마시오.

기타로 고백할 때

노래하는 사람은 언제나

고통의 회색빛 시간에서 벗어나

불행의 기나긴 길에서

그렇게도 무겁던 십자가를 느끼지 못한다네.

Eu só entendo o fado

P'la gente amargurado à noite a soluçar baixinho.

Que chega ao coração num tom magoado

Tão frio como as neves do caminho.

Que chora uma saudade ou canta ansiedade

De quem tem por amor chorado.

Dirão que isto é fatal, é natural

Mas é lisboeta e isto é que é o fado.

한밤에 낮은 목소리로 오열하는

고통스러운 사람을 통해서만 파두를 이해한다네.

그 울음은 길 위의 눈처럼

차갑고 슬픈 어조로 가슴에 다가오네.

사랑으로 울어본 사람들의 불안을 노래하며

그리움에 눈물짓네.

그것이 운명이고 자연스러운 것이라 말하지만

그것이 바로 리스본 사람이며, 파두라네.

Oiço guitarras vibrando e vozes cantando na rua sombria
As luzes vão se apagando a anunciar que é já dia.
Fecho em silêncio a janela, já se ouvem na viela
Rumores de ternura.
Surge a manhã fresca e calma
Só em minha alma é noite escura.

어두운 거리에서 들려오는 기타의 떨림과 노래하는 목소리
불빛들이 꺼져가며 아침을 알리네.
조용히 창을 닫으면,
골목에선 벌써 정겨운 이야기가 들려오네.
상쾌하고 조용한 아침이 다가왔지만
나의 영혼은 어두운 밤이라네.

# Fado Português
## 포르투갈의 파두

O Fado nasceu um dia,　　　　바다와 하늘이 하나가 되어
Quando o vento mal bulia　　바람이 거세게 불던 어느 날,
E o céu o mar prolongava,　　돛배 난간에서
Na amurada dum veleiro,　　 슬픔에 차 노래 부르던
No peito dum marinheiro　　 어느 선원의 가슴에서
Que, estando triste, cantava,　파두는 태어났네.
Que, estando triste, cantava.　파두는 태어났네.

Ai, que lindeza tamanha,　　　 아, 말로 다 할 수 없는 아름다움,
Meu chão, meu monte, meu vale,　나의 땅, 나의 언덕, 나의 계곡
De folhas, flores, frutas de oiro,　잎으로, 꽃으로, 금 과일로 만들어진
Vê se vês terras de Espanha,　 에스파냐 땅이 보이는지 봐 주오.
Areias de Portugal,　　　　　눈먼 이의 울음처럼 보이는
Olhar ceguinho de choro.　　 포르투갈의 모래.

Na boca dum marinheiro　　　연약한 돛배의 선원,
Do frágil barco veleiro,　　　그의 입안에서 죽어가는
Morrendo a canção magoada,　서글픈 노래는
Diz o pungir dos desejos　　 허공 외에

**José Régrio**
작사 조제 헤그리우

**Alain Oulman**
작곡 알라인 오울만

Do lábio a queimar de beijos

입 맞출 곳 없는

Que beija o ar, e mais nada,

입맞춤에 타들어 갈 입술로

Que beija o ar, e mais nada.

그 욕망의 쓰라림을 말하네.

Mãe, adeus.

안녕히 계세요, 어머니.

Adeus, Maria.

안녕히 계세요, 마리아여.

Guarda bem no teu sentido

지금 나의 이 약속을

Que aqui te faço uma jura:

가슴속에 간직하세요.

Que ou te levo à sacristia,

그대를 성구실로 모시기 위해,

Ou foi Deus que foi servido

또는 신을 섬기기 위해

Dar-me no mar sepultura.

바다가 나의 무덤이 되게 해 주세요.

Ora eis que embora outro dia,

바다와 하늘이 하나가 되어

Quando o vento nem bulia

바람이 거세게 불던 또 다른 어느 날에

E o céu o mar prolongava,

돛배 난간에서

À proa de outro veleiro

또 다른 어떤 선원이

Velava outro marinheiro

슬픔에 차 노래하네.

Que, estando triste, cantava,

파두는 태어났네.

Que, estando triste, cantava.

파두는 태어났네.

321

# Grândola, Vila Morena
## 그란돌라, 검게 그을린 도시

Grândola, vila morena
Terra da fraternidade
O povo é quem mais ordena
Dentro de ti, ó cidade

그란돌라, 검게 그을린 도시여.
형제애의 땅.
오, 도시여! 그대 안에 최고의 명령자는
민중이라네.

Dentro de ti, ó cidade
O povo é quem mais ordena
Terra da fraternidade
Grândola, vila morena

오, 도시여! 그대 안에 최고의 명령자는
민중이라네.
형제애의 땅.
그란돌라, 검게 그을린 도시여.

Em cada esquina um amigo
Em cada rosto igualdade
Grândola, vila morena
Terra da fraternidade

골목마다 친구가
얼굴마다 평등이
그란돌라, 검게 그을린 도시여.
형제애의 땅.

**José Afonso**
작사, 작곡 조제 아폰주

Terra da fraternidade        형제애의 땅.

Grândola, vila morena       그란돌라, 검게 그을린 도시여.

Em cada rosto igualdade     얼굴마다 평등이

O povo é quem mais ordena   최고의 명령자는 민중이라네.

À sombra duma azinheira     이제는 나이를 알 수 없는

Que já não sabia sua idade   참나무 그늘 밑에서

Jurei ter por companheira    그란돌라 그대의 의지를

Grândola a tua vontade      내 동료로 삼을 것을 약속했네.

Grândola a tua vontade      그란돌라 그대의 의지를

Jurei ter por companheira    내 동료로 삼을 것을 약속했네.

À sombra duma azinheira     이제는 나이를 알 수 없는

Que já não sabia sua idade   참나무 그늘 밑에서

# Grito
절규

Silêncio!
Do silêncio faço um grito
O corpo todo me dói
Deixai-me chorar um pouco.

De sombra a sombra
Há um Céu...tão recolhido...
De sombra a sombra
Já lhe perdi o sentido.

Ao céu!
Aqui me falta a luz
Aqui me falta uma estrela
Chora-se mais
Quando se vive atrás dela.

E eu,
A quem o sol esqueceu
Sou a que o mundo perdeu
Só choro agora
Que quem morre já não chora.

침묵!
침묵으로부터 나는 절규하네.
내 온 몸은 상처 받았네.
조금만 울게 내버려 두길.

그림자와 그림자 사이에
억눌린 하늘이 있네.
그림자와 그림자 사이에서
나는 이미 감각을 잃어버렸네.

하늘에게!
이곳에서 난 빛이 부족해.
이곳에서 난 별빛이 부족해.
그녀를 쫓으며 살아갈 때
더욱 울게 된다네.

그리고
태양으로부터 잊힌 나는
세상으로부터 버림받았네.
지금 내가 우는 이유는
죽은 자들은 울지 못하기 때문이라네.

**Amália Rodrigues**
작사 아말리아 호드리게스
**Carlos Gonçalves**
작곡 카를로스 곤살브스

Solidão!

고독!

Que nem mesmo essa é inteira...

이것이 전부가 아니다.

Há sempre uma companheira

지독한 고통이

Uma profunda amargura.

늘 함께하지.

Ai, solidão

오, 고독이여!

Quem fora escorpião

너는

Ai! solidão

스스로 네 머리를 물어뜯는

E se mordera a cabeça!

전갈이 되었네.

Adeus

안녕히.

Já fui para além da vida

난 이미 삶의 저편으로 떠났다네.

Do que já fui tenho sede

과거의 내 모습에 갈증을 느낀다네.

Sou sombra triste

나는 벽에 붙어 있는

Encostada a uma parede.

슬픈 그림자라네.

Adeus,

안녕히.

Vida que tanto duras

삶은 이다지도 힘든 것.

Vem morte que tanto tardas

너무 더딘 죽음이여, 어서 오라.

Ai, como dói

아, 견딜 수 없이 아프다.

A solidão quase loucura.

광기 어린 고독이여.

# Há Festa na Mouraria
모우라리아에 축제가 열렸네

Há festa na Mouraria,
É dia da procissão
Da Senhora da Saúde.
Até a Rosa Maria
Da Rua do Capelão
Parece que tem virtude.

모우라리아에 축제가 열렸네.
건강의 성모를 위한
행렬의 날이라네.
카펠랑 거리의
로사 마리아까지
덕이 있어 보이네.

Naquele bairro fadista
Calaram-se as guitarradas:
Não se canta nesse dia,
Velha tradição bairrista,
Vibram no ar badaladas,
Há festa na Mouraria.

그 파두가수들의 동네에
기타 소리가 나지 않네.
이 날엔 아무도 노래하지 않지.
이 동네의 오랜 전통이지.
종소리만 울리지.
모우라리아에 축제가 열렸네.

Colchas ricas nas janelas,
Pétalas soltas no chão.
Almas crentes, povo rude
Anda a fé pelas vielas:
É dia da procissão
Da Senhora da Saúde.

창가에는 비싼 천을
바닥에는 흩어진 꽃잎을.
신자의 혼, 거친 사람들
신앙심이 골목길을 누비네.
건강의 성모를 위한
행렬의 날이라네.

**António Amargo**
작사 안토니오 아마르구
**Alfredo Duarte**
작곡 알프레두 두아르트

Após um curto rumor
Profundo silêncio pesa:
Por sobre o Largo da Guia
Passa a Virgem no andor.
Tudo se ajoelha e reza,
Até a Rosa Maria.

Como que petrificada,
Em fervorosa oração,
É tal a sua atitude,
Que a rosa já desfolhada
Da Rua do Capelão
Parece que tem virtude.

짧은 소음이 지나면
깊은 침묵이 내리네.
동정녀가 가마를 타고
광장을 지나가네.
로사 마리아까지
모두가 무릎 꿇고 기도하네.

열띤 기도문에
온몸이 굳은 듯이
행동하네,
꽃잎이 다 떨어진
카펠랑 거리의 장미가
덕이 있어 보이네.

# Lágrima
눈물

| | |
|---|---|
| Cheia de penas | 슬픔으로 가득 차, |
| Cheia de penas me deito | 슬픔으로 가득 차 잠이 들지만 |
| E com mais penas | 더욱 큰 슬픔과 함께, |
| Com mais penas me levanto | 더욱 큰 슬픔과 함께 깨어납니다. |
| No meu peito | 나의 가슴에, |
| Ja me ficou no meu peito | 이미 나의 가슴에 남아 있습니다. |
| Este jeito | 이 몸짓, |
| O jeito de querer tanto | 이렇게도 원하는 이 몸짓 |
| | |
| Desespero | 절망. |
| Tenho por meu desespero | 나는 내 안에 |
| Dentro de mim | 나로 인한 절망을 가지고 있죠. |
| Dentro de mim o castigo | 내 안의 형벌. |
| Eu nao te quero | 난 당신을 원하지 않는다고, |
| Eu digo que nao te quero | 난 당신을 원하지 않는다고 말합니다. |
| E de noite | 그리고 밤이면 |
| De noite sonho contigo | 밤이면 당신을 꿈꿉니다. |

**Amália Rodrigues**
작사 아말리아 호드리게스

**Carlos Gonçalves**
작곡 카를로스 곤살브스

| | |
|---|---|
| Se considero | 언젠가는 내가 |
| Que um dia hei-de morrer | 당신을 볼 수 없는 |
| No desespero | 절망 속에서 |
| Que tenho de te nao ver | 죽는다는 생각을 합니다. |
| Estendo o meu xaile | 나는 나의 숄을 펼치고, |
| Estendo o meu xaile no chao | 나는 땅에 나의 숄을 펼치고, |
| Estendo o meu xaile | 나의 숄을 펼치고 |
| E deixo-me adormecer | 나를 잠들게 할 것입니다. |
| | |
| Se eu soubesse | 만약 내가 알게 된다면, |
| Se eu soubesse que morrendo | 만약 내가 죽어가면서 |
| Tu me havias | 당신이 |
| Tu me havias de chorar | 당신이 날 위해 우는 것을 알게 된다면, |
| Por uma lagrima | 한 방울 눈물로, |
| Por uma lagrima tua | 당신의 한 방울 눈물로 |
| Que alegria | 나는 기쁘게 |
| Me deixaria matar | 죽어갈 것입니다. |

# Maldição
## 어두운 숙명

Que destino, ou maldição
Manda em nós, meu coração?
Um do outro assim perdido
Somos dois gritos calados
Dois fados desencontrados
Dois amantes desunidos.

그 어떤 운명, 또는 저주가
우리를 지배하는가, 나의 심장이여?
서로에게 가는 길을 잃은 채
우리는 침묵하는 두 개의 외침
만나지 못한 두 개의 운명
하나가 될 수 없는 두 연인.

Por ti sofro e vou morrendo.
Não te encontro, nem te entendo.
Amo e odeio sem razão.
Coração quando te cansas
Das nossas mortas esperanças
Quando paras, coração?

나는 당신으로 인해 고통 받으며 죽어가네.
당신을 찾을 수도 이해할 수도 없네.
이유 없이 사랑하고 증오하네.
심장이여, 너는 언제쯤
우리의 죽어버린 희망을 버리려고 하는가?
심장이여, 언제쯤 멈추려고 하는가?

**Armando Vieira Pinto**
작사 아르만두 비에이라 핀투
**Alfredo Duarte**
작곡 알프레두 두아르트

Nesta luta, esta agonia

이 싸움, 이 괴로움 속에서

Canto e choro de alegria.

기쁨에 겨워 노래하며 눈물 흘리네.

Sou feliz e desgraçada.

나는 행복하면서도 불행하네.

Que sina a tua, meu peito

내 가슴이여, 너의 운명이란

Que nunca estás satisfeito

절대 만족하지 못하고

Que dás tudo e não tens nada.

모든 것을 내주고 그 무엇도 갖지 못하네.

Na gelada solidão

심장이여, 네가 주는

Que tu me dás coração

이 차디찬 고독 속엔

Não há vida nem há morte.

삶도 죽음도 없네.

É lucidez, desatino

운명을 바꿀 수 없다는 것이

De ler no próprio

명료함에도

Sem poder mudar-lhe a sorte.

운명을 읽어내려는 광기가 있을 뿐.

# Maria Severa
마리아 세베라

Num beco da Mouraria
Onde a Alegria e o Sol não vem
Morreu Maria Severa

기쁨과 태양이 찾아오지 않는
모우라리아의 좁은 골목에서
마리아 세베라는 죽었다네.

Sabem quem era
Talvez ninguém

그녀가 누구인지 아는가?
어쩌면 아무도 모를지도.

Uma voz sentida e quente
Que hoje à terra disse adeus
Voz sentida, e voz ausente
Mas que vive eternamente
Dentro em nós e junto a deus
Além dos céus

뜨겁게 느껴지는 그 목소리.
오늘, 세상에 작별을 전한
그 슬픈 목소리는 떠났지만,
우리 안에
그리고 하늘 저 너머 신과 가까운 곳에
영원히 살아 있네.

Bem longe onde luar
O azul tem mais luz
Eu vejo-a rezar
Aos pés de uma cruz

멀리 달의 푸른빛이
더욱 빛나는 그곳에
십자가 아래에서 기도하는
그녀를 보네.

**José Galhardo**
작사 조제 갈라르두
**Raúl Ferrão**
작곡 하울 페랑

Guitarras trinai

기타가 떨리는 소리로 노래하고

Virada pró céu Fadistas chorai

하늘을 향해 파디스타는 흐느끼네,

Porque ela morreu

그녀가 세상을 떠났기 때문에.

Caía a noite na viela

좁은 골목에 밤이 내려앉았네.

Quando o olhar dela

그녀의 눈이

Deixou de olhar

인생을 바라보는 것을 멈추고

Partiu pra sempre, vencida

영원히 떠났네. 체념한 채

Deixando a vida

그녀에게 고통을 주던

Que a fez penar

인생으로부터 떠나갔네.

Deixa um filho idolatrado

다른 어떤 애정에도 비교할 수 없는

Que outro afeto igual não tem

맹목적인 사랑을 주었던 아이를 두고 떠나가네.

Chama-se ele o triste fado

그 아이는 슬픈 파두라 불렸네.

Que vai ser desse enjeitado

그 버림받은 아이는 어떻게 될까.

Que perdeu o maior bem

가장 위대하고 훌륭한

O amor de Mãe

어머니의 사랑을 잃어버렸네.

# Meu Amor é Marinheiro
## 나의 사랑은 선원

Meu amor é marinheiro
E mora no alto mar.
Seus braços são como o vento
Ninguém os pode amarrar.

나의 사랑은 선원
먼 바다에서 산다네.
그의 팔은 바람과 같아
그 누구도 묶을 수가 없네.

Quando chega à minha beira
Todo o meu sangue é um rio
Onde o meu amor aporta
Meu coração um navio.

그가 나의 해안으로 다가올 때면
나의 모든 피는 강이 되어
나의 사랑이 정박하고
나의 심장은 배가 되네.

Meu amor disse que eu tinha
Na boca um gosto a saudade.
E uns cabelos onde nascem
Os ventos e a liberdade.

나의 사랑이 말하기를
내 입엔 그리움의 맛이 있다네.
내 머릿결엔
바람과 자유가 태어난다네.

Meu amor é marinheiro
Quando chega à minha beira
Acende um cravo na boca
E canta desta maneira.

나의 사랑은 선원
그가 나의 해안으로 다가올 때면
그는 정향丁香을 입에 물고 불을 붙이며
이렇게 노래를 부른다.

**Manuel Alegre**
작사 마누엘 알레그레
**Alain Oulman**
작곡 알라인 오울만

Eu vivo lá longe, longe
Onde moram os navios.
Mas um dia hei-de voltar
Às águas dos nossos rios.

Hei-de passar nas cidades
Como o vento nas areias
E abrir todas as janelas.
E abrir todas as cadeias.

Assim falou meu amor.
Assim falou-me ele um dia.
Desde então eu vivo à espera.
Que volte como dizia.

Meu amor é marinheiro
E mora no alto mar.
Coração que nasceu livre
Não se pode acorrentar.

나는 멀리, 저 먼 곳에 산다네.
배들이 사는 그곳에.
허나 언젠가는 돌아오리.
우리 강물로.

모래 위의 바람이 그렇듯
도시들을 스쳐 지나가며,
모든 창문을 열리라.
모든 감옥을 열리라.

나의 사랑이 그리 말했네.
그가 나에게 그리 말했네.
그때부터 나는 기다림에 산다네.
그가 말한 대로 돌아오기를.

나의 사랑은 선원
먼 바다에서 산다네.
자유롭게 태어난 심장은
묶어 놓을 수가 없네.

# No Teu Poema
그대의 시 안에

No teu poema

Existe um verso em branco e sem medida

Um corpo que respira, um céu aberto

Janela debruçada para a vida.

No teu poema

Existe a dor calada lá no fundo

O passo da coragem em casa escura

E aberta, uma varanda para o Mundo.

*그대의 시 안에*

*측정되지 않은 빈 운문이 있네.*

*숨을 쉬는 몸, 열려 있는 하늘,*

*삶에 기대어 있는 창문.*

*그대의 시 안에*

*깊이 침묵하는 고통이 있네.*

*어두운 집안에서의 용기 있는 발걸음,*

*그리고 세상을 향해 열려 있는 발코니.*

Existe a noite

O riso e a voz refeita à luz do dia

A festa da Senhora da Agonia

E o cansaço do corpo que adormece em cama fria.

Existe um rio

A sina de quem nasce fraco ou forte

O risco, a raiva, a luta de quem cai ou que resiste

Que vence ou adormece antes da morte.

밤이 있네.

한낮의 빛으로 다시 만든 웃음과 목소리,

번민하는 여인의 파티,

그리고 차가운 침대에 잠드는 육신의 피로함.

강이 있네.

강하거나 약하게 태어난 자들의 운명,

쓰러지거나 견뎌내는 자들의 위험과 분노와 투쟁,

죽음 전에 승리하거나 패배하는 그들.

No teu poema

Existe o grito e o eco da metralha

A dor que sei de cor mas não recito

E os sonos inquietos de quem falha.

No teu poema

Existe um cantochão alentejano

A rua e o pregão de uma varina

E um barco assoprado a todo o pano.

그대의 시 안에

기관총의 외침과 메아리가 있네.

익히 알지만 말하지 않는 고통,

그리고 실패한 자의 불안한 수면

그대의 시 안에

알렌테주 지방의 노래가 있네.

생선장수의 거리와 울음소리,

그리고 온 힘을 다해 바람을 불어넣는 돛배.

Existe a noite

O canto em vozes juntas, vozes certas

Canção de uma só letra e um só destino a embarcar

O cais da nova nau das descobertas.

Existe um rio

A sina de quem nasce fraco, ou forte

O risco, a raiva e a luta de quem cai ou que resiste
Que vence ou adormece antes da morte.

밤이 있네.
정확한 목소리로 여럿이 함께 부르는 노래,
하나의 글자로 만들어진 노래와 하나의 목적지,
새로운 발견의 배를 위한 부두.
강이 있네.
강하거나 약하게 태어난 자들의 운명,
쓰러지거나 견뎌내는 자들의 위험과 분노와 투쟁,
죽음 전에 승리하거나 패배하는 그들.

No teu poema
Existe a esperança acesa atrás do muro
Existe tudo mais que ainda me escapa
E um verso em branco à espera... do futuro.

그대의 시 안에
벽 뒤에서 빛나는 희망이 있네.
여전히 나를 벗어나려 하는 모든 것,
그리고 미래를 기다리는 하나의 빈 운문.

# Ó Gente da Minha Terra
내 조국의 사람들

É meu e vosso este fado
Destino que nos amarra
Por mais que seja negado
Às cordas de uma guitarra.

이 파두는 나와 그대들의 것.
부정할지라도
우리의 운명은
기타 줄에 묶여 있네.

Sempre que se ouve um gemido
Duma guitarra a cantar
Fica-se logo perdido
Com vontade de chorar.

노래하는 기타의
신음이 들릴 때면 언제나
울고 싶은 마음에
길을 잃고 마네.

Ó gente da minha terra
Agora é que eu percebi
Esta tristeza que trago
Foi de vós que a recebi.

내 조국의 사람들이여.
이제야 나는 깨달았네.
내가 지닌 이 슬픔은
그대들로부터 받은 것이라네.

**Amália Rodrigues**
작사 아말리아 호드리게스
**Tiago Machado**
작곡 티아구 마샤두

| | |
|---|---|
| E pareceria ternura | 이 슬픔을 가라앉히는 것을 허락한다면 |
| Se eu me deixasse embalar | 애정으로 보일 수 있겠지만, |
| Era maior a amargura | 쓰라림은 더 하고 |
| Menos triste o meu cantar | 내 노래의 슬픔은 작아진다네. |
| | |
| Ó gente da minha terra | 내 조국의 사람들이여. |

# O Pastor
## 목동

Ai que ninguém volta
Ao que já deixou.
Ninguém larga a grande roda
Ninguém sabe onde é que andou.

오, 아무도 돌아오지 않네.
그들이 버리고 간 그곳으로.
그 누구도 거대한 바퀴를 멈추지 않고
그 누구도 어디에서 왔는지 알지 못하네.

Ai que ninguém lembra
Nem o que sonhou.
E aquele menino canta
A cantiga do pastor.

오, 아무도 기억하지 않네,
그들이 꾸었던 꿈조차.
그리고 저 소년은
목동의 노래를 부르네.

Ao largo ainda arde
A barca da fantasia
E o meu sonho acaba tarde
Deixa a alma de vigia.

바다는 여전히 불타오르고
환상 속의 작은 배와 나의 꿈은
파수꾼의 영혼을 남겨두고
느지막이 끝나버렸네.

**Pedro Ayres Magalhães**
작사 페드루 아이레스 마갈량이스
**Madredeus**
작곡 마드레데우스

Ao largo ainda arde
A barca da fantasia
E o meu sonho acaba tarde
Acordar é que eu não queria.

바다는 여전히 불타오르고
환상 속의 작은 배와
깨어나기를 원치 않았던 나의 꿈은
느지막이 끝나버렸네.

# Que Deus Me Perdoe
## 신이여 용서하소서

Se a minha alma fechada
나의 고립된 영혼을

Se pudesse mostrar,
보여줄 수 있었다면,

E o que eu sofro calada
내가 침묵 속에서 얼마나 고통 받았는지

Se pudesse contar,
말할 수 있었다면,

Toda a gente veria
모든 사람들이

Quanto sou desgraçada
내가 얼마나 불행한지

Quanto finjo alegria
얼마나 많이 기쁜 척했는지

Quanto choro a cantar.
노래하며 얼마나 눈물 흘렸는지 알게 될 텐데.

Que Deus me perdoe
신이여, 용서하소서.

Se é crime ou pecado
그것이 죄악이라면

Mas eu sou assim
하지만 그것이 저랍니다.

E fugindo ao fado,
나 자신을 버리고

Fugia de mim.
운명을 향해 도망쳐 버리고 말죠.

Cantando dou brado
절규하듯 노래하며

E nada me dói
아무런 고통을 느끼지 못하죠.

Se é pois um pecado
그래서 운명을 사랑할 수밖에 없는 것이

Ter amor ao fado
죄악이라면

Que Deus me perdoe.
신이여, 용서하소서.

**Frederico Valério**
작사 프레데리쿠 발레리우
**Silva Tavares**
작곡 실바 타바레스

Quanto canto não penso
노래 부를 때는

No que a vida é de má,
삶의 부정적인 것들을 생각하지 않죠.

Nem sequer me pertenço,
내가 누구인지조차

Nem o mal se me dá.
나의 잘못조차도,

Chego a querer a verdade
진실을 갈망하게 되고

E a sonhar - sonho imenso -
모든 것이 행복한

Que tudo é felicidade
웅장한 꿈을 꾸게 되죠.

E tristeza não há.
그리고 슬픔은 사라지죠.

Que Deus me perdoe
신이여, 용서하소서.

Se é crime ou pecado
그것이 죄악이라면

Mas eu sou assim
하지만 그것이 저랍니다.

E fugindo ao fado,
나 자신을 버리고

Fugia de mim.
운명을 향해 도망쳐 버리고 말죠.

Cantando dou brado
절규하듯 노래하며

E nada me dói
아무런 고통을 느끼지 못하죠.

Se é pois um pecado
그래서 운명을 사랑할 수밖에 없는 것이

Ter amor ao fado
죄악이라면

Que Deus me perdoe.
신이여, 용서하소서.

# Rosa da Noite
## 밤의 장미

Vou pelas ruas da noite
Com basalto de tristeza,
Sem passeio que me acoite.
Rosa negra à portuguesa.

나를 숨겨줄 산책도 없이
현무암 같은 슬픔을 지니고
밤의 거리를 걸어가네.
포르투갈식의 까만 장미

É por dentro do meu peito, triste,
Que o silêncio se insinua, agreste.
Noite, noite que despiste
Na ternura que me deste.

슬프게 내 가슴속으로 들어왔네.
침묵은 서서히, 거친 모습으로 다가오네.
내게 주었던 애정을
벗겨버리는 밤.

Um cão abandonado,
Uma mulher sozinha.
Num caixote entornado
A mágoa que é só minha.

버림받은 강아지,
혼자인 여인,
넘쳐나는 작은 상자 속엔
나만의 슬픔.

Levo aos ombros as esquinas,
Trago varandas no peito,
E as pedras pequeninas
São a cama onde me deito.

어깨 위엔 길모퉁이를,
심장엔 난간을 지니고 다니네.
그리고 작은 돌멩이들은
내가 누울 침대라네.

**Ary dos Santos**
작사 아리 도스 산토스
**Joaquim Luíz Gomes**
작곡 조아킴 루이즈 고메스

| | |
|---|---|
| És azul claro de dia, | 낮에는 하늘색, |
| E azul escuro de noite, | 밤에는 검푸른 색, |
| Lisboa sem alegria, | 기쁨이 없는 리스본, |
| Cada estrela é um açoite. | 모든 별이 고통이네. |
| | |
| A queixa duma gata, | 고양이의 불평, |
| O grito duma porta. | 고함치는 듯한 문소리, |
| No Tejo uma fragata | 테주강 위엔 |
| Que me parece morta. | 죽은 것처럼 보이는 군함새 한 마리. |
| | |
| Morro aos bocados por ti, | 당신을 위해 나는 조금씩 죽어가네, |
| Cidade do meu tormento. | 내 고통의 도시에서. |
| Nasci e cresci aqui, | 이곳에서 태어나고 자란 나는 |
| Sou amigo do teu vento. | 당신의 바람과 친밀하다네. |
| | |
| Por isso digo: Lisboa, amiga, | 그러므로 말하네, 리스본 나의 친구여. |
| Cada rua é uma veia tensa, | 모든 거리는 팽팽한 정맥, |
| Por onde corre a cantiga | 끝없는 내 목소리의 |
| Da minha voz que é imensa. | 노래가 흐르네. |

# Saudades de Coimbra
코임브라의 사우다드

**Mário F. Fonseca**
**António de Sousa**

**작사** 마리우 폰세카
**작곡** 안토니우 드 소우자

Ó Coimbra do Mondego
E dos amores que eu lá tive
Quem te não viu anda cego
Quem te não amar não vive

오오, 몬데구강의 코임브라여.
그리고 내가 그곳에서 가졌던 사랑들이여.
그대를 보지 못한 이는 눈이 멀고
그대를 사랑하지 않는 이는 살 수 없네.

Quem te não viu anda cego
Quem te não amar não vive

그대를 보지 못한 이는 눈이 멀고
그대를 사랑하지 않는 이는 살 수 없네.

Do Choupal até à Lapa
Foi Coimbra os meus amores
A sombra da minha capa
Deu no chão, abriu em flores

포플러나무 숲에서 작은 동굴까지
코임브라는 나의 사랑.
내 망토의 그늘은
땅에 닿아 꽃으로 피었네.

# Saudades do Brasil em Portugal

포르투갈에서 브라질을 그리워하는 마음

**Vinicius De Moraes**
**작사, 작곡** 비니시우스 지 모라이스

O sal das minhas lágrimas de amor criou o mar
Que existe entre nós dois para nos unir e separar.

우리 사이를 잇고 또 갈라놓기 위해 존재하는 바다는
내 사랑의 눈물 속 소금이 만들어냈네.

Pudesse eu te dizer a dor que dói dentro de mim
Que mói meu coração nesta paixão que não tem fim.

끝없는 열정으로 내 심장을 파괴하는
내 안에 있는 이 아픔을 말해 줄 수 있다면

Ausência tão cruel
Saudade tão fatal
Saudades do Brasil em Portugal

*잔인한 부재*
*치명적인 그리움*
*포르투갈에서 브라질을 그리워하는 마음*

Meu bem, sempre que ouvires um lamento
Crescer desolador na voz do vento
Sou eu em solidão pensando em ti
Chorando todo o tempo que perdi.

*나의 그대여,*
*바람의 목소리에 슬프게 커지는 비탄이 들릴 때마다*
*잃어버린 모든 시간을 애도하며*
*외로움 속에 당신을 생각하는 나를 알아주길.*

# Sombras do Passado
## 과거의 그림자들

**Ana Sofia Paiva**   **작사** 안나 소피아 파이바
**Frederico Pereira**   **작곡** 프레데리쿠 페레이라

Venham sombras do passado
Venha tudo o que eu te dei
Venha a seiva do pecado
Venha o mal que eu rejeitei
Venham sombras do passado
Venham crimes de saudade
Pesadelos de amargura
Venham sismos à cidade desatar esta loucura
Venham sismos à cidade desatar esta loucura

과거의 그림자들이여 오세요.
내가 그대에게 바친 모든 것이여 오세요.
죄의 수액이여 오세요.
내가 거절한 악이여 오세요.
과거의 그림자들이여 오세요.
열망의 죄들이여 오세요.
쓰라린 악몽들이여, 지진들이여
광란 속에서 이 도시를 해방하러 오세요.

Venham sonhos e promessas
Ocupar o que foi teu
Venha o dia em que tropeças
Neste amor que já morreu
Venham sonhos e promessas

꿈과 약속들이여 오셔서
그대들의 것을 되찾으세요.
이미 죽어버린 이 사랑 속에서
비틀거릴 날이여 오세요
꿈과 약속들이여 오세요.

# Trova do Vento que Passa
지나가는 바람의 서정시

| | |
|---|---|
| **Manuel Alegre** | **시** 마누엘 알레그르 |
| **Alain Oulman** | **작곡** 알라인 오울만 |

| | |
|---|---|
| Pergunto ao vento que passa | 지나가는 바람에 |
| Notícias do meu país | 내 조국의 소식을 물어본다. |
| E o vento cala a desgraça | 그리고 바람은 불행을 침묵에 묻는다. |
| O vento nada me diz. | 바람은 아무런 말도 해주지 않는다. |
| O vento nada me diz. | 바람은 아무런 말도 해주지 않는다. |
| | |
| Mas há sempre uma candeia | 하지만 불행 속엔 |
| Dentro da própria desgraça | 언제나 빛줄기가 있다. |
| Há sempre alguém que semeia | 지나가는 바람에 |
| Canções no vento que passa. | 노래를 심어주는 누군가가 항상 있다. |
| | |
| Mesmo na noite mais triste | 노예 시절 |
| Em tempo de servidão | 가장 슬픈 밤에도 |
| Há sempre alguém que resiste | 저항하는 누군가가 항상 있다. |
| Há sempre alguém que diz não. | 아니라고 말하는 누군가가 항상 있다. |

Venha vento venha frio
A mais negra solidão
Venha a dor do teu vazio
Implorar o meu perdão
Venha a dor do teu vazio
Implorar o meu perdão

바람이여 추위여 오세요.
가장 어두운 고독이여
그대의 공허한 고통이여
나의 용서를 구하러 오세요.
그대의 공허한 고통이여
나의 용서를 구하러 오세요.

Venham sombras do passado
Venha tudo o que eu te dei

과거의 그림자들이여 오세요.
내가 그대에게 바친 모든 것이여 오세요.

# Tudo isto é fado
## 이 모든 것이 파두라네

**José Maria Rodrigues**
**Fernando Carvalho**

작사 조제 마리아 호드리게스
작곡 페르난두 카르발류

| | |
|---|---|
| Perguntaste-me outro dia | 언젠가 그대가 내게 물었지. |
| Se eu sabia o que era o fado | 파두가 무엇인지 아느냐고 |
| Disse-te que não sabia | 나는 모른다고 말했고 |
| Tu ficaste admirado | 그대는 깜짝 놀랐지. |
| Sem saber o que dizia | 그걸 모르면서 무엇을 노래하느냐고. |
| Eu menti naquela hora | 그때 나는 파두가 무엇인지 모른다고 |
| Disse-te que não sabia | 그대에게 거짓말을 했지만 |
| Mas vou-te dizer agora | 이제는 말해 주려 하네. |

| | |
|---|---|
| Almas vencidas | 파두는 패배한 영혼, |
| Noites perdidas | 타락한 밤, |
| Sombras bizarras | 기구한 그림자. |
| Na Mouraria | 모우라리아에는 |
| Canta um rufia | 부랑배의 노래, |
| Choram guitarras | 흐느끼는 기타, |
| Amor ciúme | 시기 어린 사랑, |
| Cinzas e lume | 빛과 잔재, |

Dor e pecado
Tudo isto existe
Tudo isto é triste
Tudo isto é fado

고통과 죄악,
이 모든 것이 존재하지.
이 모든 것은 슬픔.
이 모든 것이 파두라네.

Se queres ser o meu senhor
E teres-me sempre a teu lado
Nao me fales só de amor
Fala-me também do fado
E o fado é o meu castigo
Só nasceu pr'a me perder
O fado é tudo o que digo
Mais o que eu não sei dizer.

만약 그대가 나의 남자가 되고 싶다면,
그리고 항상 나를 그대 곁에 두고 싶다면,
사랑만 말하지 말고
파두에 대해서도 말해줘요.
파두는 나의 숙명과도 같은 형벌,
그저 잃어버리기 위해 태어난 것.
내가 말하는 것, 말할 수 없는 것까지
모든 것이 파두라네.

# Verdes São os Campos
## 들판은 푸르다

**Luís Vaz de Camões**　시 루이스 바즈 드 카몽이스
**José Afonso**　작곡 조제 아폰주

| | |
|---|---|
| Verdes são os campos, | 들판은 |
| De cor de limão: | 레몬나무 색깔처럼 |
| Assim são os olhos | 푸르다. |
| Do meu coração. | 내 마음의 눈동자처럼. |
| | |
| Campo, que te estendes | 아름다운 신록과 함께 |
| Com verdura bela; | 펼쳐지는 들판이여. |
| Ovelhas, que nela | 그대의 풀밭이 |
| Vosso pasto tendes, | 품고 있는 양들과 |
| De ervas vos mantendes | 여름을 불러오는 풀잎으로 |
| Que traz o Verão, | 그대는 살아가고, |
| E eu das lembranças | 나는 내 마음의 |
| Do meu coração. | 기억으로 살아가네. |
| | |
| Isso que comeis | 그대가 먹는 것은 |
| Não são ervas, não: | 풀잎이 아니라네. |
| São graças dos olhos | 그건 내 마음의 눈동자가 주는 |
| Do meu coração. | 감사의 마음이라네. |

# Vielas de Alfama
알파마의 골목길

Horas mortas noite escura
Uma guitarra a trinar
Uma mulher a cantar
O seu fado de amargura.
E através da vidraça
Enegrecida e rachada
Aquela voz magoada
Entristece quem lá passa.

A lua às vezes desperta
E apanha desprevenidas
Duas bocas muito unidas
Numa porta entreaberta.
Então a lua corada
Ciente da sua culpa
Como quem pede desculpa
Esconde-se envergonhada.

어두운 밤의 죽은 시간
기타의 떨림과 함께
한 여인이
자신의 쓰라린 파두를 노래하네.
그리고 창문 너머로
검게 그을리고 갈라진
그녀의 상처 입은 목소리는
지나가는 모든 이들을 슬프게 하네.

달은 가끔씩 깨어나
의도치 않게 비추지.
반쯤 열린 문 안에
두 개의 입술이 하나가 되고,
낯이 붉어진 달은
자신의 실수를 깨닫지.
그리곤 용서를 구하는 것처럼
부끄러움 속에 자신을 숨기지.

**Artur Ribeiro**
작사 아르투르 히베이루
**Maximiano de Sousa**
작곡 막시미아누 드 소우사

Vielas de Alfama

알파마의 골목길

Ruas de Lisboa antiga

오래된 리스본 거리의

Não há fado que não diga

모든 파두는

Coisas do vosso passado

그대들의 과거를 말하네.

Vielas de Alfama

달빛이 입맞춤하는

Beijadas pelo luar

알파마의 골목길

Quem me dera lá morar

그곳에서

P'ra viver junto do fado

파두와 가까이 살기를 갈망하네.

## 사진 출처

**61p** ⓒ Camilla Watson(카밀라 왓슨 제공) | **112p** https://guitarradecoimbra.blogspot.com | **129p** ⓒ Olga1969 | **162p** ⓒ GFreihalter, | **167p** (위) ⓒ TAUC, **167p** (아래) ⓒ Bobo Boom | **168p** ⓒ FlyingCrimsonPig | **171p** ⓒ Jsome1 | **175p** | **180p** ⓒ Fado ao Centro(코임브라 파두 센터 제공) | **188p** ⓒ Carlos Luis M C da Cruz | **199p** ⓒ Anefo | **200p** ⓒ Portal do Fado | **211p** ⓒ Fotografias de Isabel Pinto | **212p** ⓒ Sérgio Garcia | ⓒ Feliciano Guimarães | **217p** ⓒ Isabel Pinto | **220p** ⓒ Sérgio Garcia | **222p** ⓒ Sérgio Garcia | **225p** ⓒ NOS(Nederlandse Omroep Stichting) | **228p** 곤살루 살게이루 공식 홈페이지 | **234p** 미지아 공식 홈페이지 | **236p** 앨범 표지 사진 | **237p** 안나 모우라 공식 홈페이지 | **241p** ⓒ Jörgens.mi

## 참고 사이트

곤살루 살게이루 공식 홈페이지 http://www.goncalosalgueiro.com
나탈리 공식 홈페이지 http://www.nathaliefado.com
마리자 공식 홈페이지 https://www.mariza.com
미지아 공식 홈페이지 http://www.es.misia-online.com
안나 모우라 공식 홈페이지 http://anamoura.pt/pt
조제 아폰주 공식 홈페이지 http://www.aja.pt
카밀라 왓슨 공식 홈페이지 https://camillawatsonphotography.net